世界名畫家全集 何政廣主編

丁格力 Jean Tinguely

李依依●編譯

藝術家出版社

世界名畫家全集

總體藝術大師

丁格力

Jean Tinguely

何政廣●主編
李依依●編譯

藝術家出版社

目　錄

前 言

瑞士藝術家尚‧丁格力（Jean Tinguely 1925-1991）被稱為「總體藝術（Total Art）」大師，他從事藝術創作總是全力以赴，機器裝置作品一直吸引他源源不斷的製造出動人藝術作品。

丁格力在少年時期便開始製作機械裝置，第一件作品是能夠製造森林溪流聲的水車。早期的創作為抽象畫與電線和金屬的裝置作品。1954年，製作了一件浮雕作品，由好幾層會移動的竿子組合而成，他稱之為「移動的形式」。接下來製作了一系列「動能機器」浮雕，包含了馬達驅動裝置、金屬元素與上色的機器。

1959年，丁格力在德國杜塞道夫的施莫拉畫廊開個展，開幕時他搭乘飛機在杜塞道夫城市上空散發「關於靜止」的傳單一萬五千張。接著他發表「形上─機械」系列作品，觀眾可利用作品自行完成抽象素描。

1959年十月，法國文化部長馬柔主持第一屆巴黎國際青年雙年展（Young People's Biennials），丁格力製作了大型的〈形上─機械第17號〉馬達驅動繪畫，在雙年展開幕時於展場巴黎市立現代美術館外面廣場丁格力親自操作展出，展期中，此自動素描機器生產散發了四萬張抽象素描繪畫，使他一舉成名。

藝評家龐特斯‧休爾騰對丁格力的這件作品寫下如此評論：「〈形上─機械第17號〉優雅高貴的運轉著，製造出一系列繪畫，刀片會將長長的紙捲切成一張一張的作品。微風將畫紙吹送到觀賞面前。從小小的石油引擎中發散的煙霧，都收集到氣球中。漏出的煙霧味會被機器自動噴灑的鈴蘭花香水所掩蓋。所有的藝術已經完成了：雕塑、繪畫、聲音、味道、運動、表演與芭蕾。」

1960年，丁格力前往紐約，認識了杜象、普普畫家勞生柏、瓊斯。3月17日他在紐約現代美術館的花園，發表首件自動毀滅機械裝置〈向紐約致敬〉，一個巨大的結構物，包括氣象氣球、煙霧彈和鋼琴，以及數噸重的老式機械，組成的近十公尺長的機械物件。作品發表在晚間揭幕時，丁格力將作品通上電流，於是這座機械物件就發出音響、爆破的聲音，並且發出閃光，時間連續三十分鐘之久，面對一大群困惑不解的擁擠觀眾，最後自我解體了。這件作品是丁格力表現對紐約機械文明的禮讚。一年後，他發表第二件自動機械裝置〈世界末日的習作第一號〉。

1960年，丁格力加入巴黎的新寫實主義團體，與五年前認識的女畫家妮姬‧德‧聖法勒（Nikki de Saint Phalle），共同生活在一起，成為藝術上的好夥伴。

妮姬對丁格力的創作頗有影響力，丁格力向剛果的「巴魯巴」部落爭取自由的戰鬥勇者致敬而作的「巴魯巴」系列雕刻作品，在木材與鋼鐵堅硬結構中裝飾上會飄動的彩色羽毛飾品，在剛硬中帶著柔軟，就出自於妮姬的建議。

丁格力與妮姬兩人也合作創造數件著名作品，例如1966年的〈她〉，以妮姬作品〈娜娜〉為原型，躺著的裸女，放大為高9公尺，長達25公尺，誕生在瑞典斯德哥爾摩現代美術館中，以背躺著，兩腿彎曲頂到天花板，佔據美術館大廳，觀眾必須從她的私部進入，內部空間設計了畫廊、吧台、轉動的巨輪、迷你電影院等，讓觀眾在生活體驗中，遊戲般的感受藝術氣氛，直接進入藝術世界。

此後，丁格力與妮姬還合作了為蒙特婁世界博覽會法國館屋頂花園〈天堂幻境〉、1983年為巴黎龐畢度藝術中心廣場所作的〈史特拉汶斯基噴泉〉，妮姬以運用色彩的專長為丁格力黑色作品注入彩色繽紛的魅力。

丁格力的表現歌頌又帶諷刺的機械物件裝置作品，把他的遊戲和天才，以及幽默感結合在一起。他曾經在一次演講中，利用大型機器繪製數十公尺大的抽象表現繪畫而征服倫敦觀眾。妮姬對丁格力有一句入木三分的形容詞，她說：「他的雙子座性格，讓他難以被束縛，反應快速得像水銀。他的工作狀態，帶有絕對的獨立性。」

丁格力一生致力藝術創作，總體藝術主宰著他的機械裝置作品，成為重要依歸，他徹底實踐了總體藝術，成就了他的藝術高度，為這個世界留下愉悅繽紛的藝術作品。

2013年5月寫於《藝術家》雜誌社　何政廣

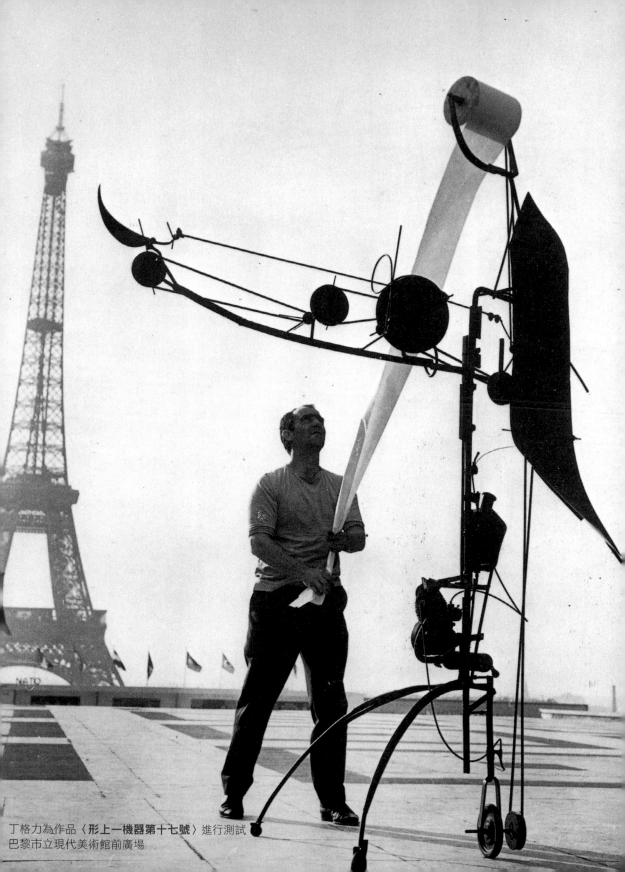

丁格力為作品〈形上一機器第十七號〉進行測試
巴黎市立現代美術館前廣場

總體藝術大師
丁格力的生涯與藝術

1953年以前

　　1925年5月22日，尚・丁格力（Jean Tinguely, 1925-91）出生在瑞士夫里堡（Fribourg），他的父親查爾斯・丁格力（Charles Tinguely）在雀巢公司的大型批發店上班，是普通的中產階級，丁格力是家中獨子。在他兩歲時，舉家遷移到了瑞士的巴塞爾，這裡成為丁格力養成教育的所在地。由於父親有酗酒與暴力傾向，使得丁格力的童年時光產生揮之不去的夢魘，此外加上父母親使用法語交談，丁格力在家中接受瑞士法語的天主教教育，但周遭卻是巴塞爾的德語新教文化，如此的語言與宗教衝突，也導致丁格力在學校產生適應不良的情況。種種原因造成丁格力並未有個快樂的童年，總是想逃離家庭與學校。既然家庭與學校都無法讓丁格力產生歸屬感，天主教的少年組織成了他第二個家。他當時相當仰慕當地天主教教會的馬德神父，自1935年至1940年間，丁格力每週六固定參加聖瑪麗教堂的活動，從中獲得安全感，而宗教信仰對他的影響，直到晚期祭壇式作品中，依然可見其端倪。

　　十二歲左右，丁格力開始喜歡上閱讀，尤其對自傳書籍

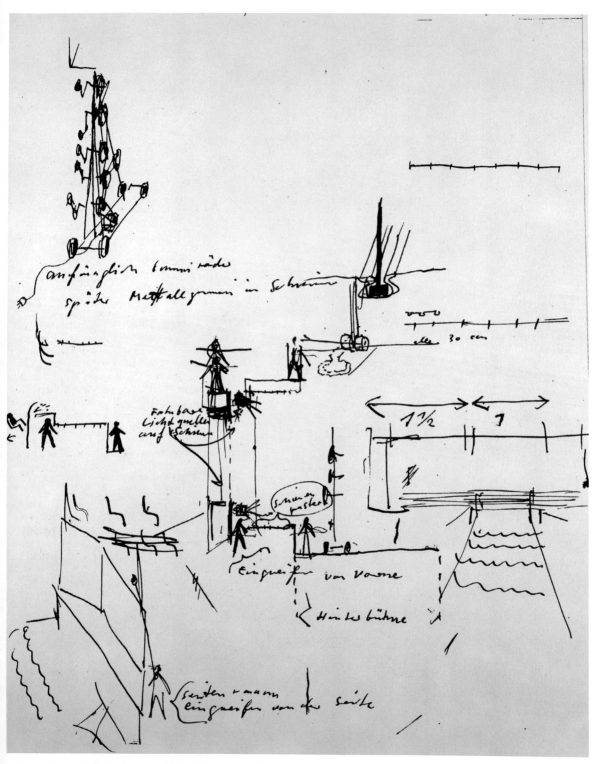

丁格力　**為戲劇所做的機械裝置草圖**　紙上鋼筆　27×21cm　1954

特別感興趣，如《亞歷山大大帝》、《凱薩大帝》、《拿破崙》、《拜倫》等，他經常到附近的森林裡，在那邊不受干擾地享受閱讀，甚至還祕密地建造了一座水車。「我在森林裡製作的這些小雕塑是不同步的，它們被安置於有不同流速的溪流裡。……輪子是由微不足道的鐵絲製成，以木頭、鐵皮、罐頭等物做為輪子的槳片，有一凸輪軸升起固定在一主軸上的一支小鐵鎚，掉下而擊在一個壞掉的玻璃瓶或舊罐子上，產生了一些非常悅耳的聲音，聲音並非在同一時間產生，這已是一個音樂合成機器。我唯一的觀眾經常是一隻狐狸，有時是我想像中的孤獨散步者。三、四天後，一場驟雨導致溪流滿水，所有東西都被沖掉了，我來修復機器並加以改善，沒有人會來這裡破壞，因為這裡是森林

丁格力
形上—機器的浮雕草圖
紙上鋼筆　23×30cm
1954

丁格力　**祈禱的磨坊Ⅱ**
75×53.5×35.5cm
1954　休士頓美術館藏
（右頁圖）

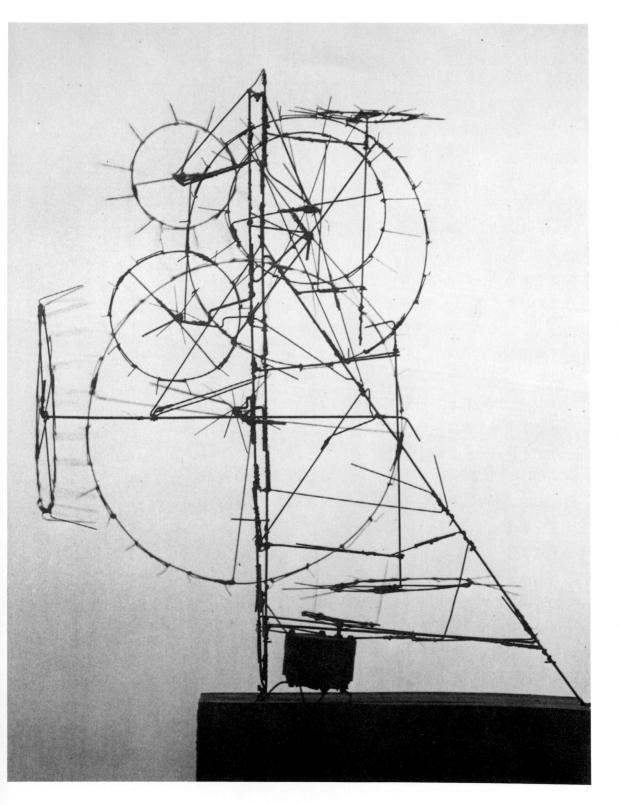

的深處，有高大樹木叢聚，像個教堂，聲音非常美妙，特別是有良好的回音時，只不過視覺上顯得有點單薄⋯⋯。」雖然這件作品沒有留存下來，也沒有見證者或發現者，但這段插曲卻被視為他「形上—機器」（Méta-mécanique）系列作品的最初原型。

個性積極且充滿理想的丁格力於青少年時期便活躍於左翼反法西斯的青年運動，1939年墨索里尼（Mussolini）佔領阿爾巴尼亞（Albanie），丁格力便前往加入對抗法西斯主義者的行列，結果在義大利邊境被捕後，因為不願透露姓名而被囚禁了三天，返家後父親大怒，令他休學並替他找了一間百貨公司裡的工作，但他卻因拆下牆上的時鐘和打卡機而被炒魷魚。接著他又在另一間百貨公司找到一個設計主管助理的職位，這名主管鼓勵丁格力進

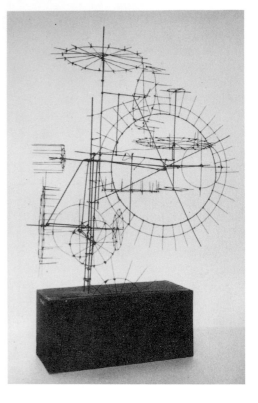

丁格力
祈禱的磨坊IV
約50cm高　1954
巴黎，哈利‧克拉默
（Harry Kramer）收藏

修，於是丁格力便進入巴塞爾的應用美術學校修課。在此一學習階段，丁格力總會提到三位老師：朱利雅‧麗絲（Julia Ris）、泰歐‧艾伯（Theo Eble）、馬克斯‧舒茲巴赫（Max Sulzbach），他對麗絲的材料研究課程特別感興趣，課堂中學生可用木頭、砂子、金屬、黏土、布料⋯⋯等多種媒材進行創作。此外，透過這些課程，他認識了達達主義、杜象（Duchamp）、史維斯特（Schwitters）、馬列維奇（Malevich）和柯爾達（Calder）等藝術家，種種這些使他導向當代藝術的創作，這時丁格力已完成了一些來自史維斯特式靈感之拼貼。

丁格力一邊上班，一邊繼續創作，同時也完成了一些鐵絲結構、食物雕塑，以及利用麥草、木頭和紙組合而成的結構。他同時還學習經由物體高速旋轉所獲得的非物質化的效果。他在他巴塞爾公寓的天花板橫掛了一扇門，並裝上強力馬達，其曲軸穿透門片，在這扇門上懸掛了一些非常不協調的物件：畫作、雕塑、手提袋、椅子等。旋轉的高速度使它們失去原有的物質性，而獲

丁格力
形上—霍爾班
（Méta-Herbin）
150×40×40cm
1955
蘇黎世，湯馬斯‧阿曼
（Thomas Ammann）藏
（右頁圖）

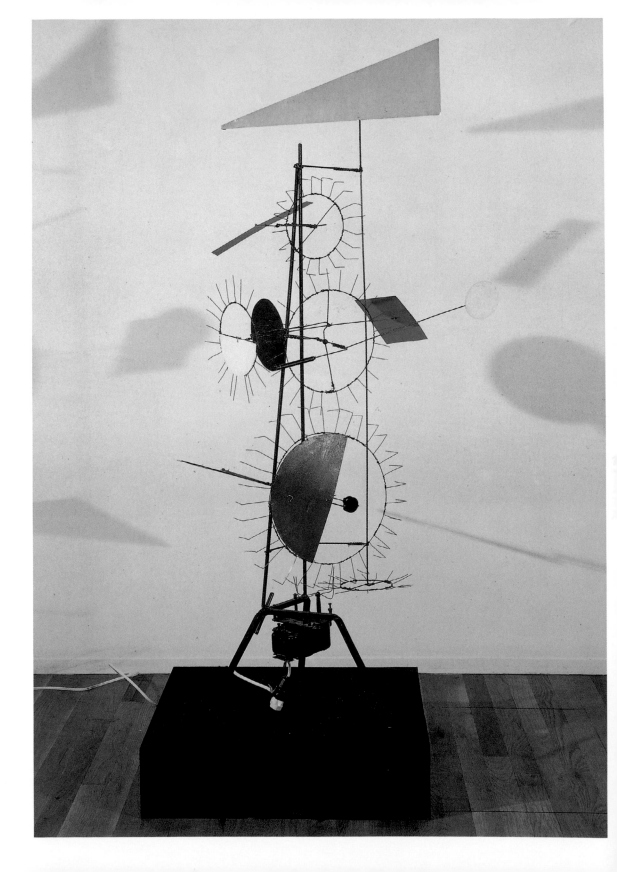

得一種新的特質，直到這些物體飛裂為止。

　　戰爭期間與戰後，一如以往，巴塞爾成為政治難民匯集之地，工會主義者、無政府主義者、共產主義者常聚集在出版商寇詩林（Heinrich Koechlin）的書店。丁格力熱烈地參與眾人的討論，因此接受到非常強烈的政治教育，同時他還為寇詩林書店的某些書籍設計版面，他對達利、米羅、克利及包浩斯的作品感興趣。他以「不抱希望的方式」畫了一些抽象圖紋，之後曾經放棄藝術一段時間，改行當導遊，甚至陪朝聖者到法國西南的路德（Lourdes）。此外，他與芭蕾舞者斯波耶里（Daniel Spoerri）成為畢生摯友，共同探討反既定藝術表現的新方式。1951年，二十六歲的丁格力與艾娃（Eva Aeppli）結婚，她是巴塞爾應用美術學校的學生。

來自柯爾達與莫拿利的影響

　　兩年後，二十八歲的丁格力帶著妻子離開了這個瑞士故鄉巴塞爾，移居到法國大巴黎地區的楓丹白露（Fontainebleau）的附近，女兒米利安（Miriam）出生。丁格力與斯波耶里在讓・盧薩（Jean Luçat）的工作室中一同工作，工作內容是為了芭蕾舞劇《菱鏡》的布幕裝飾，斯波耶里同時也是其中的舞者之一。這齣舞蹈劇參加了由塞吉・力菲（Serge Lifer）在巴黎策劃的舞蹈競

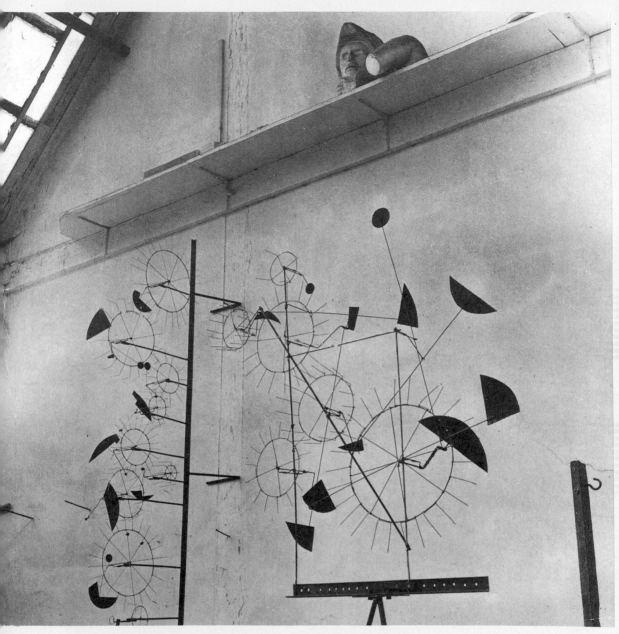

丁格力　1954年，巴黎虹桑巷（Ronsin）工作室內的「**形上─機器**」系列作品

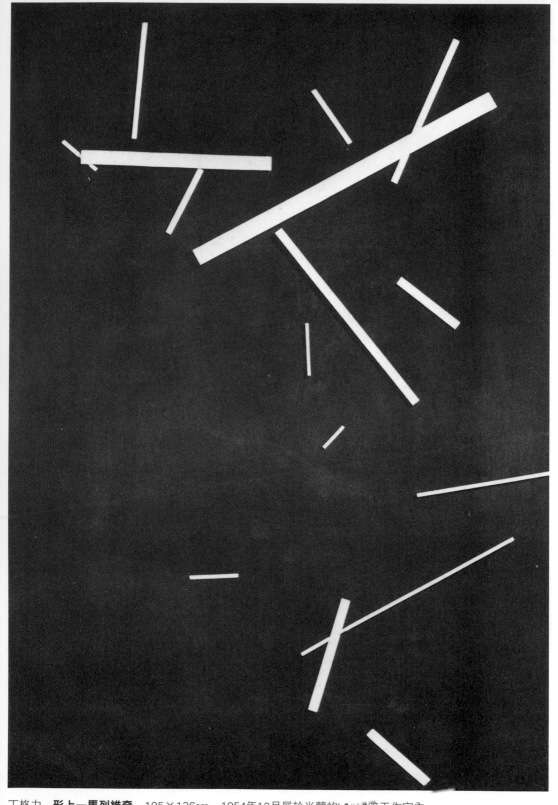

丁格力　**形上─馬列維奇**　195×126cm　1954年12月展於米蘭的b24建築工作室內

丁格力　**形上—馬列維奇**　195×126cm　1954年12月展於米蘭的b24建築工作室內

賽活動，他們製作了一個由一根樑柱、鐵絲、繩索和吊環螺絲組成的結構，結果當第一位舞者進入舞台時，裝飾布幕竟然全部滑落到地上，技術上的挫敗導致丁格力必須尋求其他解決方法。

　　不久後，他將預支的三百法郎全數拿去買了馬達，絲毫沒考慮到生活的基本開銷，但至少他發現了這個機器動力，想要藉著小電動馬達產生運轉的想法，在藝術史上並非先例。丁格力最先是將馬達隱藏在浮雕作品的背面，有如時鐘的機械裝置那般，並參照各種元素，相異部分產生不同的運轉速度。後來他乾脆將馬達放在作品裡面，成為整體作品的組成元件之一，因此雕塑本身轉變成為表演者，機械的能量來源以及物體的形式都成為對等的造形要件。

　　提到馬達，必須先提到對丁格力產生影響的藝術家柯爾達。1931年，受到蒙德利安啟發的柯爾達，開始進入到抽象領域之中，他完成了第一批運轉的構成作品，杜象在他的工作室看到之後，便替他將這些作品命名為「活動雕塑」，而這批作品正是由馬達帶動的。在柯爾達的作品中，可明顯發現他融合米羅、蒙德利安、杜象等人的藝術概念，並展現出自我獨特的創作方式，以形式語言合成的這些作品，在指涉意義和機械性上都不那麼明顯，對物質構成輕盈的處理和精確的理解，令觀者感到既抽象，卻又符合「自然」，開啟「典型柯爾達風格」，以手動、馬達、懸掛方式，藉著平衡原理讓物件朝四面八方移動，最後卻能夠回歸到最初的平衡點狀態。丁格力在這樣的作品中，發現了在三度空間內，形式與色彩是最美好的遊戲，反觀繪畫則缺少了運轉與變動特性，他更傾向對前者進行探索。

　　1954年12月，丁格力在米蘭的b24建築工作室內展出他的〈自動裝置、雕塑和機器浮雕〉，所有作品都在該處製作完成。在米蘭期間，他遇見了戰後歐洲令人驚訝的設計師／藝術家——布魯諾・莫拿利（Bruno Munari），莫拿利成為第二位對丁格力具有同樣影響力的藝術家。1952年，莫拿利已經印製了一系列的宣言，如「機器—機器主義藝術」、「有機藝術」、「分裂主義與總體藝術」等，機器主義藝術的宣言裡寫到：「畫筆、調色盤、畫框

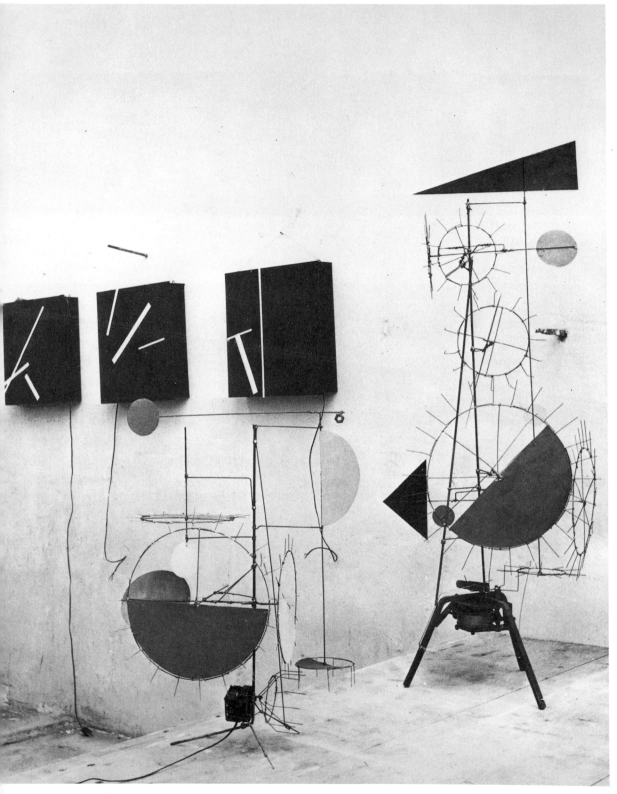

丁格力　牆上為「**形上—馬列維奇**」系列作品，其他為「**形上—機器**」系列作品。
1955年，巴黎虹桑巷（Ronsin）工作室內。

丁格力　「**形上一機器**」之聲音浮雕　73×360×48cm　1955　斯德哥爾摩，私人藏

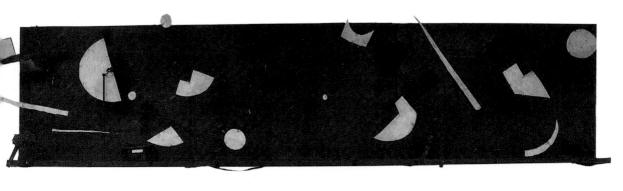

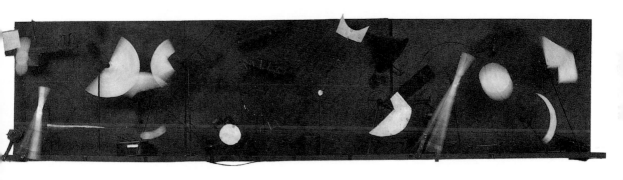

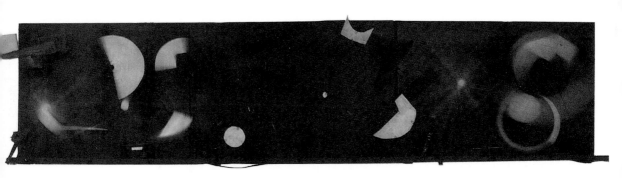

丁格力 「形上一機器」之聲音浮雕 73×360×48cm 1955 斯德哥爾摩，私人藏

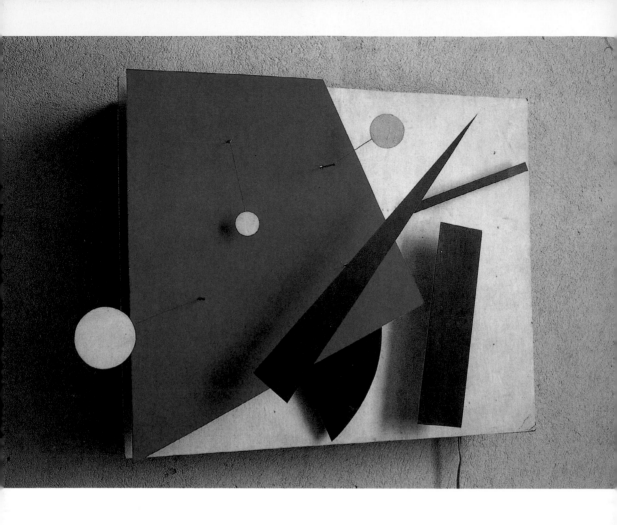

和畫布全沾滿了浪漫主義的灰塵的浪，該是藝術家放棄它們而轉向機器的時候了。他們應該學習解剖學與機器語言，以便了解機器真正的本質，並得以將之轉換成創作途徑，他們應該主動創造出作品，讓機器的使用、目的，和操控成為鮮明的對比！」

　　1954年，莫拿利已從投影、陰影與偏振光裡得到經驗，他創造了一種多彩且會散發香氣的橡膠球，並裝置一個小鐘，在每次球彈回的時候敲響一下，這是一種「總體藝術」（Total Art），包含了形式、色彩、光影、氣味和運轉。如此的藝術理論與研究，精確地被投射在丁格力的創作中，當丁格力前往拜訪莫拿利時，他明確地向莫拿利表示，他正實踐著宣言裡的想法，結果莫拿利送給他兩件最美的「無用機器」系列作品，那是他完成於1930年

丁格力　**三個白點**
62.5×50cm　1955
巴黎，私人藏

丁格力　**藍天**
90×55×65cm　1955
巴黎，私人藏
（右頁圖）

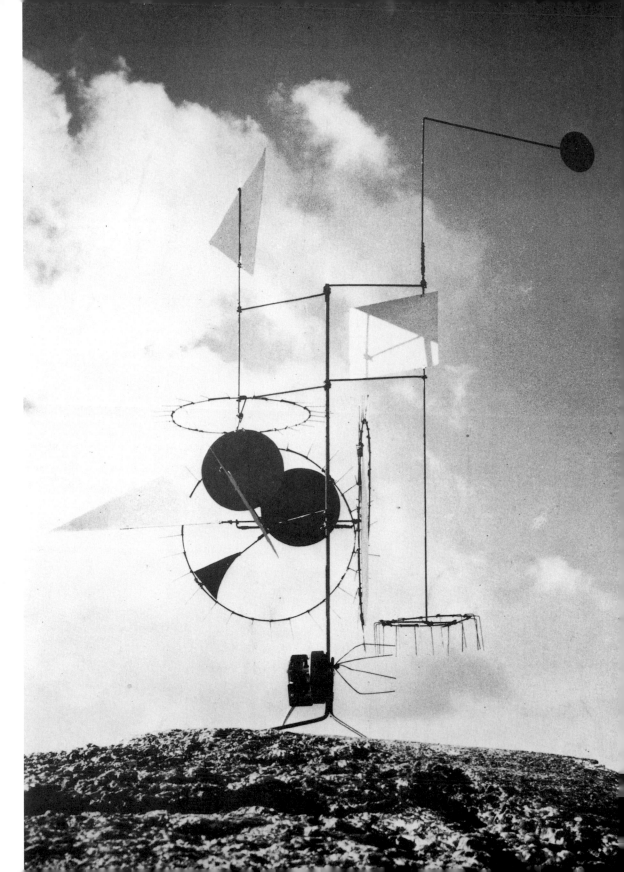

代初期的作品。

首次個展與「物體運轉」群展

　　就像他同一代的抽象藝術家一樣,丁格力必須面對關鍵性的藝術提問,比如:該致力於選擇這些抽象成分進入作品內部的重要性?為何某種方式展現一個結構會比另一個好?馬列維奇、蒙德利安、康丁斯基等人並未觸及如此的問題,事實上,他們的繪畫闡述了他們的信條、形而上的信念。馬列維奇認為他作品的形式構建了一種知識以及宇宙敏感性的外貌,幾乎近似於宗教了,對他而言,「一個形式即是一個世界」。至於蒙德利安,長期以來他始終相信直角優於其他,甚至還利用鈍角與銳角當作反證,跟一些畫家朋友們進行激烈的辯論。同一時期,康丁斯基創造了表現主義者的藝術,自發性的且是無形式的。一方面,在作品發展的過程中,伴隨著不斷的發問與省思,藝術構築於藝術家的判斷之上;另一方面,藝術家避免在作品中給予明確方向,由此而誕生了藝術。1950年代,物體的運轉(活動)成為藝術的重要潮流之一,而抽象與具象藝術之間的對立,仍然成為所有對藝術討論的中心話題,也涉及構成主義(Constructiviste)的抽象和不定形藝術(Art informel)之間的對抗。

　　當時,巴黎僅有兩間前衛畫廊,一是阿賀諾(Arnaud)畫廊,另一則為丹妮絲・賀內(Denise René)畫廊。前者在1953年11月發行了現代藝術的月刊雜誌,名為《Cimaise》,主編是吉德達耶(R.V. Ginderthael)。1954年,丁格力於阿賀諾畫廊舉行了第一次個展,此展包含一些「活動繪畫」(tableaux mobiles),黑底上有著白色幾何圖形,由一個隱藏的機器來推動,一個小馬達連接到木頭的輪子上,導致圖案可以不斷地變化,沒有開始,也沒有結束,沒有過去,也沒有未來。吉德達耶撰寫了丁格力展覽圖錄的序言,強調他作品的「創新」,並稱之為「自動裝置」。展後,巴黎的批評家們對這樣的作品表示欣賞,隔年10月份,在同一畫廊,丁格力又再展出兩件鐵絲和金屬幾何形塊狀的構成作

丁格力
虛擬的體積一號
52×16.5×20.5cm
1955　巴黎,私人藏
(右頁圖)

24

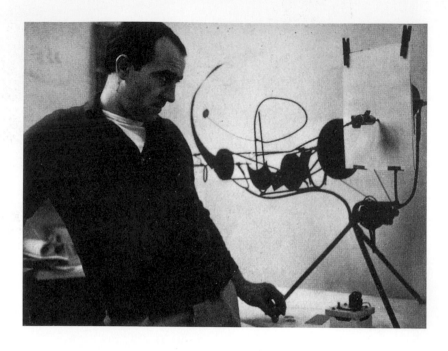

1959年丁格力與作品〈形上—機器九號〉

品，並刷成黃色、紅色和藍色。丁格力強調，「自動裝置」所傳達的主要是「運轉」的動力形式，明確表示受到莫拿利機器主義宣言之觀念的影響，除了「運轉」的領域外，這種「總體藝術」的想法更是他一生藝術創作所依循的途徑。

　　1955年年初，夫妻倆移居到巴黎虹桑巷（Ronsin）11號的工作室中，環境較為舒適，室內挑高且光線充足，可惜沒有水也沒有廁所。對面則是布朗庫西（Brancusi）的工作室，布朗庫西自1915年搬到此處，而周圍大概有十五間左右的藝術家工作室。

　　藝評家彭杜斯·于東（Pontus Hulten）看完丁格力在阿賀諾畫廊的兩個展覽之後，對他非常感興趣，為了認識這名藝術家，他立刻寫信給丁格力。當丁格力為了作品名稱而苦腦時，于東提出了非常貼切的建議。于東建議作品命名為「形上—機器」（Méta-mécanique），類似於形上學（métaphysique），而méta這個字根不僅僅意味著「一起」，也意味著「之後」、「在那裡」，而且又與「隱喻」、「變形」等術語的想法結合，最後丁格力也認為這樣的名稱與作品相當貼近而決定採用。

　　1955年一個多雨晚上，在于東家的陽台上，于東、丁格力、

圖見15~21頁

丁格力
虛擬的體積一號
52×16.5×20.5cm
1955　巴黎，私人藏
（右頁圖）

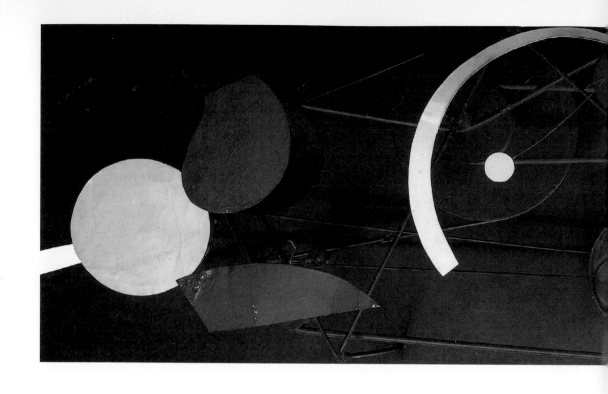

羅伯・布瑞爾（Robert Breer）這三人正策劃著一場有關「物體運轉」（Le Mouvement）的展覽，此展其實已經被瓦沙雷（Victor Vasarely）提議起。1955年4月，該展覽於賀內畫廊開幕，包含杜象和柯爾達的活動雕塑、瓦沙雷繪於玻璃門上的歐普藝術，以及亞剛（Yaacov Agam）、布瑞（Pol Bury）、索托（J. R. Soto）、丁格力等人，結果此展引起極大迴響，因為這是從二次戰後末期，第一次誕生在巴黎的一種藝術表現的新形式，完全擺脫了傳統繪畫與雕塑的視野。這批藝術家們受注目的程度可想而知，丁格力在阿賀諾畫廊的兩次個展，加上這個群展的延伸討論，讓他開始受到不少關注。

　　展覽結束後，丁格力繼續將「形上─機器」複雜化，包含動態與靜態的幾何圖形對比，除此之外，丁格力於新現實沙龍展展出他第一批的「有聲浮雕」作品，聲音產生自一些鍋子、罐頭盒子、瓶子、漏斗和酒瓶等，由一些小鐵鎚以不規則的間隔時間敲擊，在鐵鎚上黏了白色圖形，明顯地浮在黑色背景之上，由於

丁格力
形上─康丁斯基Ⅲ
39×139×35cm
1955
瑞士，私人藏

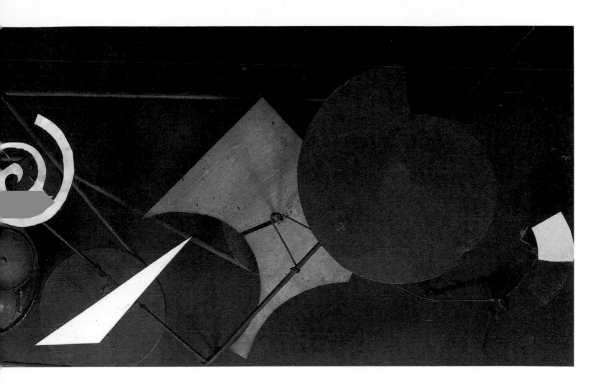

這種聲音效果完全無法預期，最後常是以非常奇異的快感和不和諧的噪音結束。有些觀眾對此感到有趣，但有些觀眾甚至感到憤怒，威脅著要找警察來。無論如何，丁格力除了關心藝術中的「運轉」要素之外，也將早期在森林裡的聲音實驗融合在作品之中了。

　　1955年9月初，丁格力前往斯德哥爾摩（Stockholm），在那裡找到一處工作室後便開始投入工作，10月8日，在薩拉宏（Samlaren）畫廊展出十二件作品，幾何形式更趨複雜，包含固定的與活動的，其中機械性質依然顯著。《Kasark》雜誌對此展覽的介紹文章中，標題寫著「藝術裡的自由與運轉，丁格力的形上—機器」。回到巴黎後，丁格力把他在瑞典的創作想法繼續發展下去，成為尺幅更大的鮮豔浮雕作品，後來他將這批作品命名為〈形上—康丁斯基〉（Méta-Kandinsky）、〈形上—霍爾班〉（Méta-Herbin）等，而之前黑色底上有著白色幾何圖形的作品，則被命名為〈形上—馬列維奇〉。

圖見13、28、30、31頁

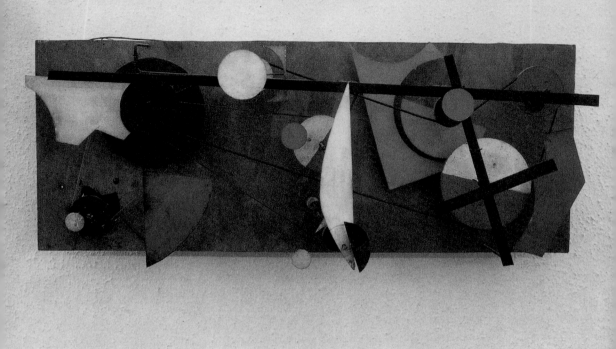

對色彩的拋棄

　　1955年至1956年的〈形上—康丁斯基〉、〈形上—霍爾班〉，以及1960年代「巴魯巴」（Balouba）系列的大型雕塑作品〈納瓦〉（Narva），在所有作品中，算是丁格力關於色彩使用上最嚴肅的作品，徹底展現了丁格力運用色彩的天賦，但令人意外的是，丁格力並沒有再接著發展下去，或許他認為色彩是過於意外、過於顯見、過於吸引人的元素。

　　當他在1966年，接受《眼睛》雜誌亞藍・朱法（Alain Jouffroy）的訪談時，針對1953年時期的作品提到：「我從未有過結束畫作的念頭，一張畫布我可以畫上幾個月，而且找不到結束的理由，我沒法抓住可以結束的瞬間，總似乎還有繼續下去的

丁格力
形上—康丁斯基I
40×102×26cm
1956　私人藏

圖見77~79頁

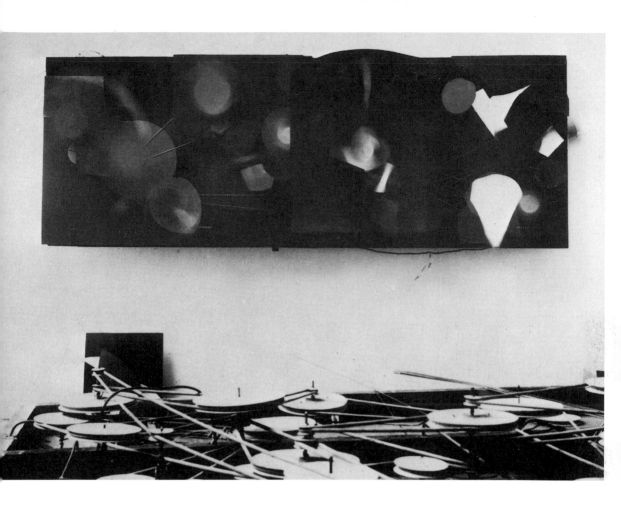

丁格力
形上—康丁斯基IV
1956

空間，這真是令人感到不安的沒完沒了……。精確地說，那並不是幾何抽象繪畫，我受到超現實主義藝術家們的影響，比如坦基（Yves Tanguy）、達利等人，還有米羅。然而，總感覺到我的畫作中有某種持續腐化的空間，這種情況老是發生，通常會導致一種可怕的侵蝕，我根本沒辦法在這上面繼續工作，這時就必須全部拋棄，重新開始。」

　　丁格力放棄色彩後，轉向探索黑與白潛在的可能性，而且利用機器雕塑的造形賦予形式與陰影，1956年10月，在賀內畫廊的展覽中，他操作幻燈機投影光線在有白色背景的白色浮雕上，有輪子和看得見的圓盤連結，圓盤上畫有圖形，稍微傾斜機軸，圓盤依設定好的規律運轉著，這些獨立圖形便自己慢慢形成。經由

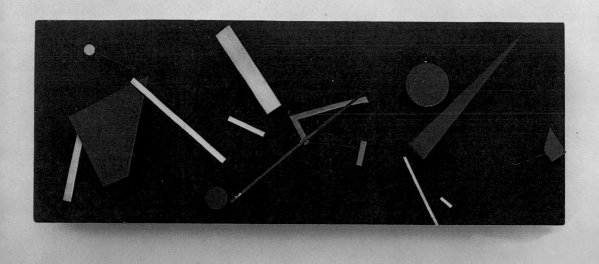

不同的傾斜度，他開發了另一種裝飾的可能性，更接近於一種新的繪畫。顯然地，丁格力所創造的不僅是單純的「光影效果」，而是讓光影圖象在交錯重疊的不斷變換中，成為作品的主角，成為作品唯一的語彙。「我展示『畫作』，機器就是我的畫框。」如此概念與樂觀且科技感的未來主義相對立，當時該領域的瓦沙雷與斯科費（Nicolas Schöffer）等藝術家們，正在致力於運用新技術建造大型的藝術作品。

基於對機器的喜愛，丁格力會熱衷於賽車並不令人感到意外，因為那是人與機器之間、人與瘋狂之間，最專注集中的重疊時刻。1955年夏天，丁格力目睹了蒙斯（Mans）二十四小時賽車競賽的一齣意外事件，一部被撞擊的車子，以時速250公里偏離車道而爆炸，馬達和後輪等碎片飛散到人群之中，共造成了八十二人死亡，受傷人數達兩百多人。然而，雖然眼見這起意外，卻依然阻止不了丁格力繼續進行賽車的活動。1957年，丁格力發生了

丁格力
「形上一機器」浮雕
47×123×17cm
1956
金屬和電動機

1956年丁格力於巴黎虹桑巷（Ronsin）工作室內（右頁圖）

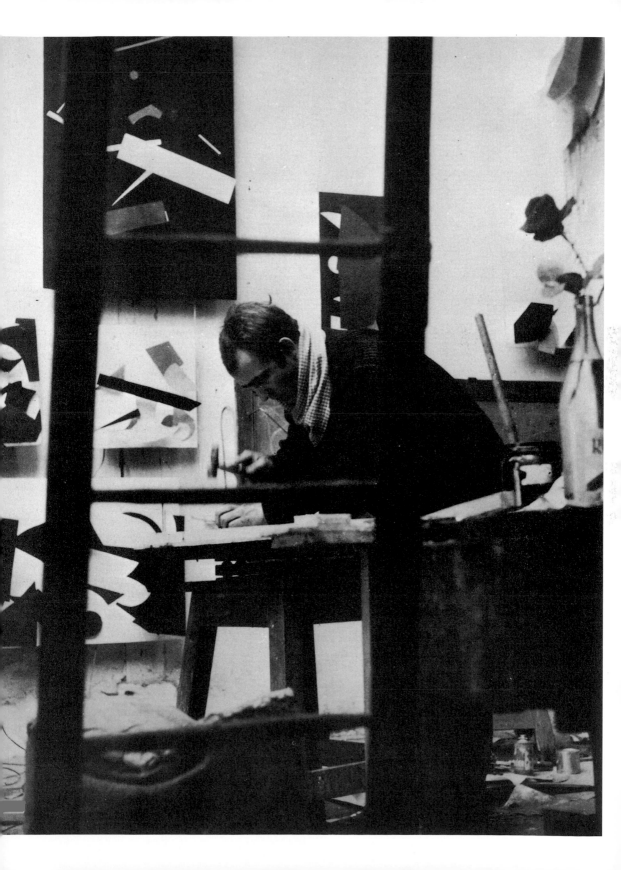

一場意外，死亡擦身而過，他高速開車而發生嚴重車禍，迫使他停止所有活動達半年之久。之後當丁格力回想起這場意外時，他表示這場車禍對他而言就像是接受「精神治療」。同年秋冬，他才又開始製作雕塑。

丁格力
兩個點的變奏曲
直徑22.5cm　1958
德國克雷菲爾德
（Krefeld）威廉帝
紀念美術館藏

與克萊因的相知相惜

　　1958年，在布魯塞爾國際展中，委內瑞拉藝術家索托被委託負責委內瑞拉館的牆面裝飾，該項目如此龐大而吸引了丁格力的參與，他協助索托，幫他製造了一台可繪製線條的機器。此外，丁格力再度與克萊因取得聯繫，他在1955年認識了克萊因，而1958年4月，當克萊因在伊莉絲‧克蕾賀（Iris Clert）畫廊舉辦個展「空無」時，該展覽深深震撼了丁格力。展覽除了一個無法搬走的櫥櫃之外，展場內空無一物，櫥窗與門均刷上「國際克萊因藍」的顏色以及多處細膩的小細節，開幕當天還讓觀眾飲用藍色雞尾酒，展覽宛如某種神祕儀式。展覽期間，丁格力與妻子每天都到畫廊，進而產生與克萊因合作的強烈想法。對他們兩人而言，藝術使得現實消失，藝術去除了現實的物質化，尤其是透過

丁格力
「形上一機器」 浮雕
125×185.5cm　1957
斯德哥爾摩現代美術館
藏（右頁上圖）

克萊因與丁格力
「純粹速度與單色畫的穩定性」 展覽一隅
1958年11月在伊莉絲‧克蕾賀（Iris Clert）
畫廊（右頁上圖）

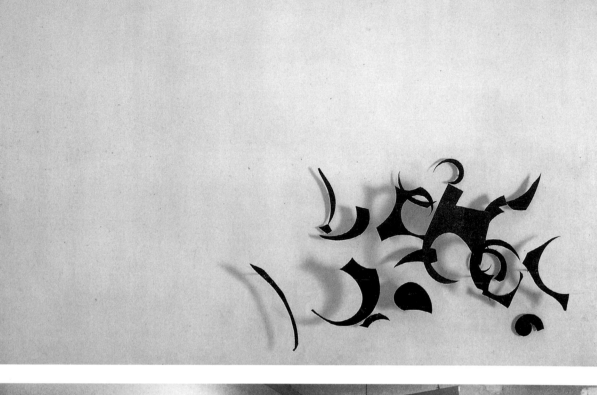

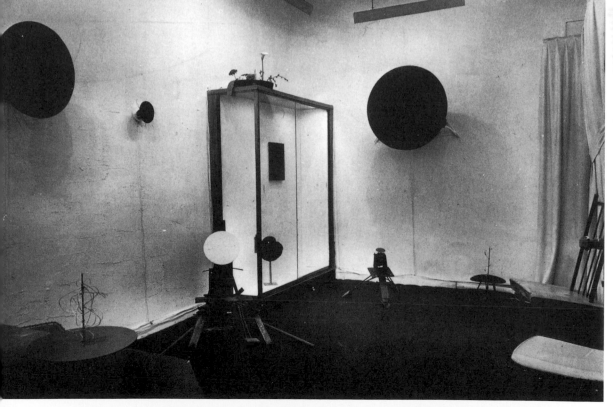

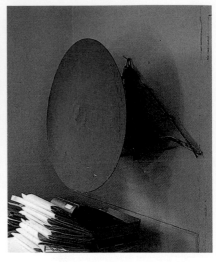

速度與聲音去處理。「空無」展覽結束後，緊接著的5月份，畫廊舉辦了丁格力的個展「我的繁星，致七件繪畫的音樂會」，每件浮雕作品都可由觀眾操作而運轉，並因此產生新的聲音組合。展覽引起不少好評，例如包括了兩個電台的專訪，以及電影雜誌等多方面的相關報導。

克萊因與丁格力
整體速度　直徑60cm
1958
瑞士，私人藏

　　丁格力與克萊因的合作愈來愈密切，1958年11月17日，同樣在伊莉絲・克蕾賀畫廊，兩人共同舉行了一場名為「純粹速度與單色畫的穩定性」展覽，牆上有六個藍色的單色圓盤，尺寸不同，旋轉的速度也不同，馬達由丁格力設計，另外還有幾台機器，最大的一台帶有直徑27公分的白色圓盤，尺寸第二的機器則帶有紅色小圓盤，轉速一分鐘達一萬次。

　　1959年5月3日與6月5日，克萊因在巴黎索邦（Sorbonne）大學做了兩次演講，這兩場名為「藝術的演進朝向非物質和空氣建築」的演講使得他聲名大噪，根據如此的理論和闡述，克萊因也計畫創設一所「探索敏感的學院」。此時正值蘇聯和美國的太空競賽時期，強調改變人類從事宇宙旅行的冒險，一個真正的太空計劃應該有助於經由敏感性和智慧去穿透無限。他並沒有提到丁格力的名字，只描述說，把可素描的機器運用在藝術上，其影響程度就如同攝影在19世紀對學院派寫實主義的影響那般。接著，

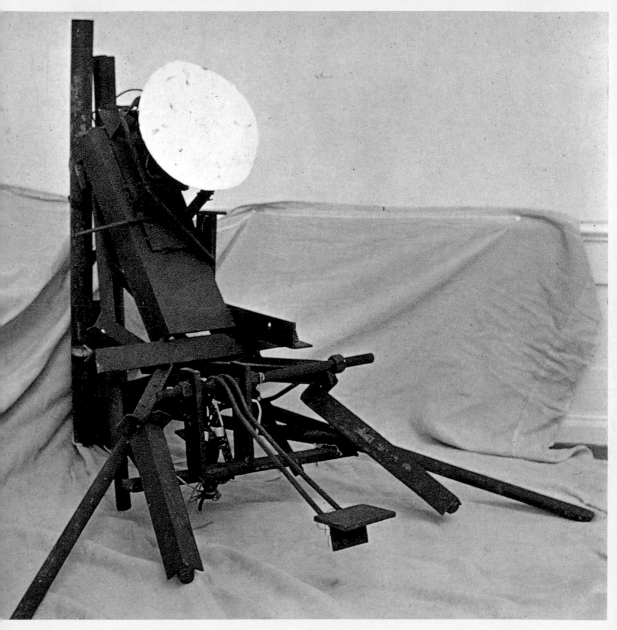

克萊因與丁格力　**空間挖掘機**　85×90×80cm　1958　瑞士，私人藏

1958年丁格力在巴黎工作室外

克萊因（右）與丁格力　巴黎，1958（右頁圖）

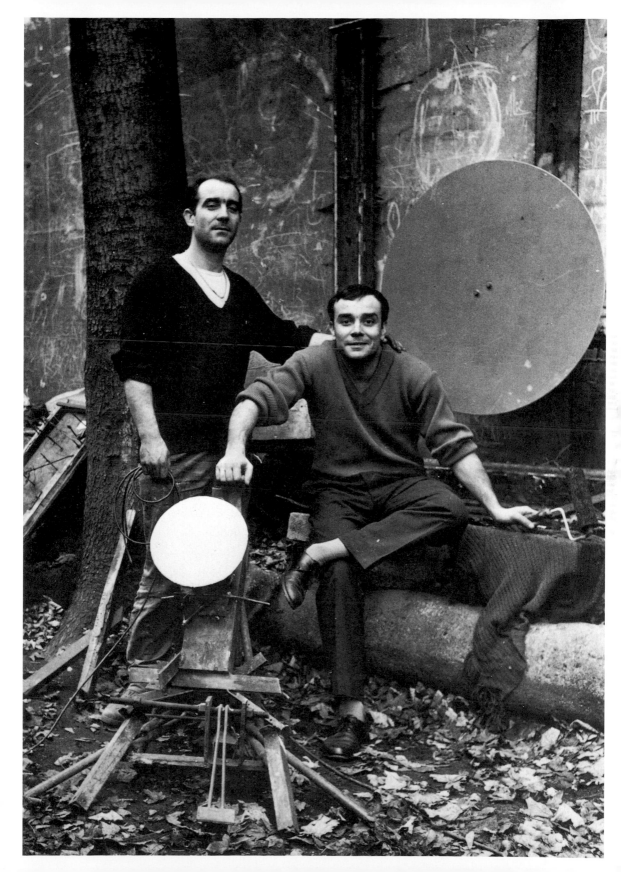

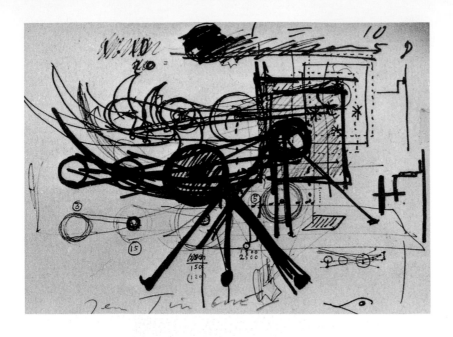

丁格力
形上─機器素描　紙
28×37.5cm　1959

克萊因寫下他第一篇重要宣言「真實成為現實」，並且展開大型行動。有些人看到其中那股不可否認的狂妄，或許這僅是他那股英雄般的企圖心，試圖發展出一個充滿真實與敏感的新世界。在當時，克萊因甚至還宣稱自己應當可以被獲頒諾貝爾和平獎！

轟動一時的素描機器

1959年1月30日，丁格力的新展覽「音樂會第二號」在德國杜塞道夫（Düsseldorf）的施莫拉（Schmela）畫廊舉行，電台與電視台都報導了開幕的相關消息。3月，由於丁格力覺得畫廊空間太過於狹窄，於是他搭乘飛機於杜塞道夫的上空散發十五萬份「關於靜止」的傳單，可惜熱空氣的上升氣流把這些傳單吹向了附近的鄉村，這並不是他所要的預期效果，不過這樣的意外恰好也呼應了宣言中的主張：「一切都在動，沒有任何事物是靜止不動的！」

1959年春天，丁格力和克萊因共同負責德國蓋爾森基興（Gelsenkirchen）音樂廳的部分裝飾項目，克萊因製作了巨幅

1959年丁格力在巴黎虹桑巷（Ronsin）工作室內（右頁圖）

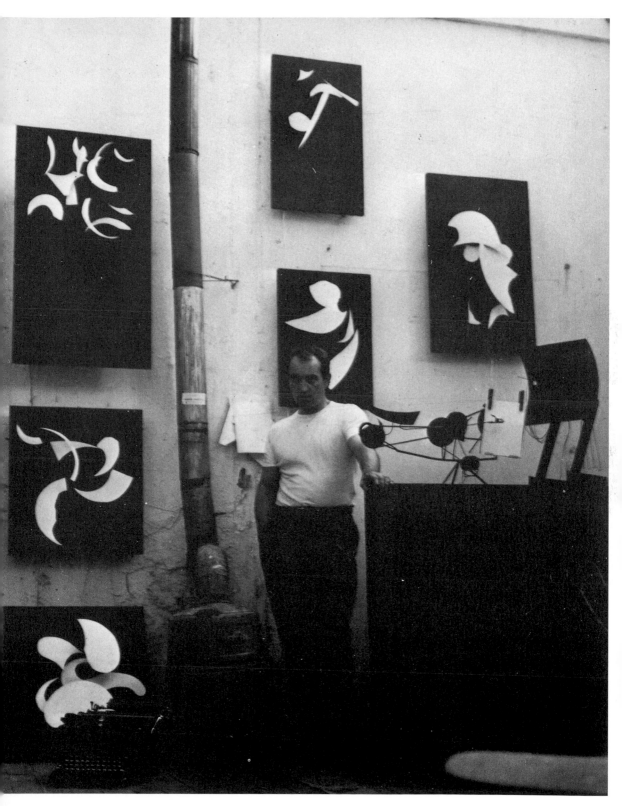

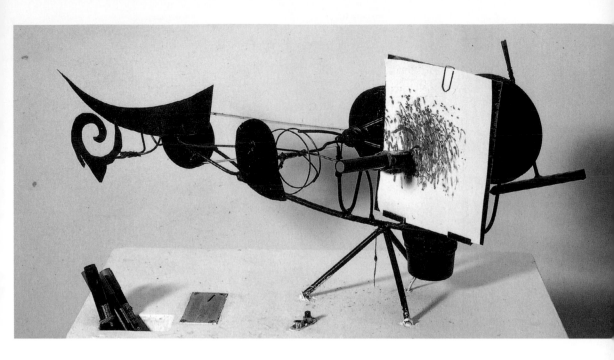

的藍色海綿浮雕作品,而丁格力則是負責在兩道10公尺長、5公尺高的牆面上安裝他的機械浮雕作品,灰底色上的白色造形彷彿有機體,並且持續不斷地轉動著。這個計劃結束後,丁格力回過頭將他在1955年創作的繪畫機器加以調整,於是產生了〈形上—機器〉(Méta-matics)作品,並在1959年7月1日展於伊莉絲·克蕾賀畫廊。為了挑戰藝術的界線,丁格力著手進行一場宣傳戰,他向路人分發印有法文和英文廣告傳單,並雇用臨時工穿著標語在路上行走,上面寫有丁格力的名字,此外,還可在水管、欄杆、建築物的上面看到宣傳貼紙,邀請觀眾來欣賞展覽,同時還舉辦一場藝術競賽,獎金高達50000法郎,而評審委員則是巴黎藝壇的知名藝術家們。這些素描的〈形上—機器〉是按照機器的操作不同而產生變化,因此不可能會有相同的結果,機器手臂壓在紙上的壓力是相當重要的要素,墨水流量與紙質同樣也必須考慮進去,操作者可以自行更換成鉛筆、鋼珠筆、彩色筆、印台和喜歡的墨水顏色等,不僅每張都將會是獨一無二,而且也不可能會有所謂的「失敗」作品。

丁格力
形上—機器八號
35×72×46cm　1959
斯德哥爾摩現代美術館藏

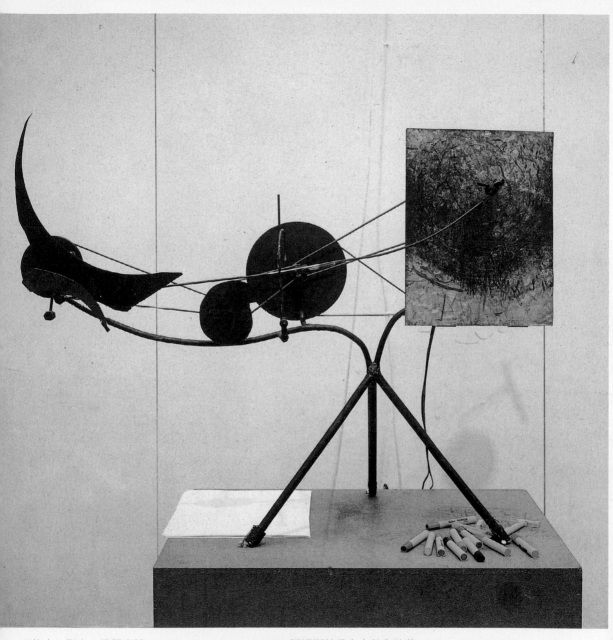

丁格力　**形上一機器十號**　55.3×76×38cm　1959　阿姆斯特丹市立美術館藏

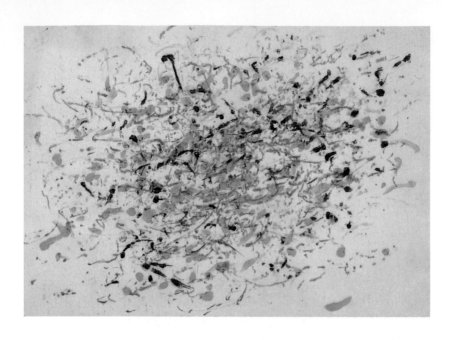

丁格力　**形上繪畫**
紙　1959

　　開幕當天，觀眾湧進畫廊，排隊的隊伍從畫廊門口延綿不絕，畫廊甚至還開放到半夜，好讓每個人都能參與到這個獨特的藝術互動之中，這場「超級─表現─演出─展覽」的確大獲好評且成為話題，最後產生了四千張的素描作品，光是〈形上─機器十二號〉作品，就產生了3800公尺的畫作，總計有五、六千人造訪，其中杜象、尚・阿爾普（Jean Arp）、塔馬約（Rufino Tamayo）、野口勇、曼・雷、查拉（Tristan Tzara）、漢斯・哈同（Hans Hartung）等人也都參與其中，法國詩人查拉更宣稱這是達達主義四十年的成功結果，繪畫的終結時刻終於來臨了。雖然展覽大獲好評，但來自媒體的評價卻是正負兩級。巴黎的夏天通常是個寧靜的季節，這一年卻引發了罕見的騷動，除了討論和爭吵之外，繪畫機器成為一種具爭議且令人難以理解的發明。

　　潑灑主義（Tachisme）是用顏料潑灑在畫布上且不考慮結構問題，或許有人將丁格力的〈形上─機器〉作品視為是對「潑灑主義」的一種嘲諷，但這並非〈形上─機器〉作品的主要目的，當1959年的那個時刻，〈形上─機器〉的作品概念佔據了巴黎的藝術舞台，應當是因為它們提出了一種接近現實的新手法，一種

丁格力以作品〈**形上─機器第十七號**〉參加1959年10月的巴黎雙年展（右頁圖）

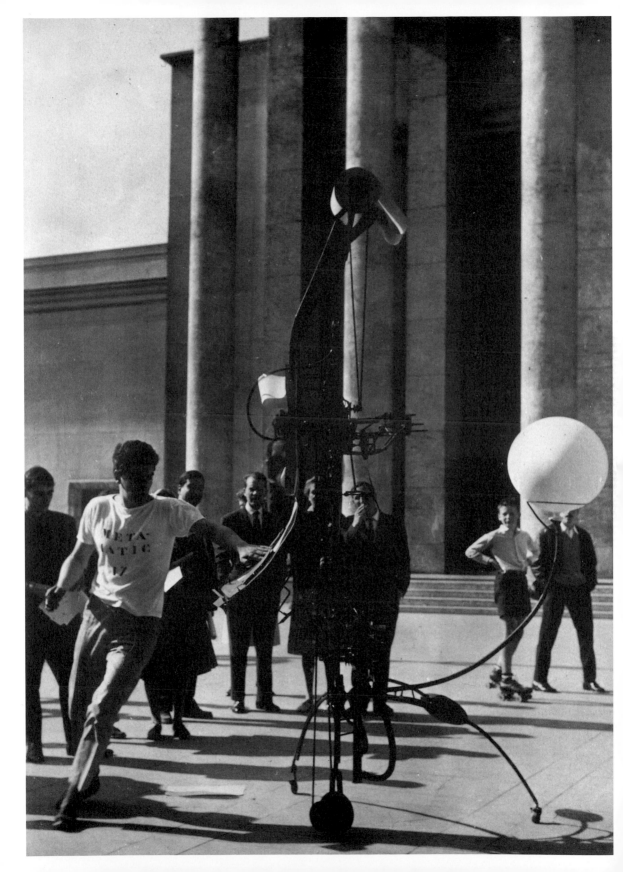

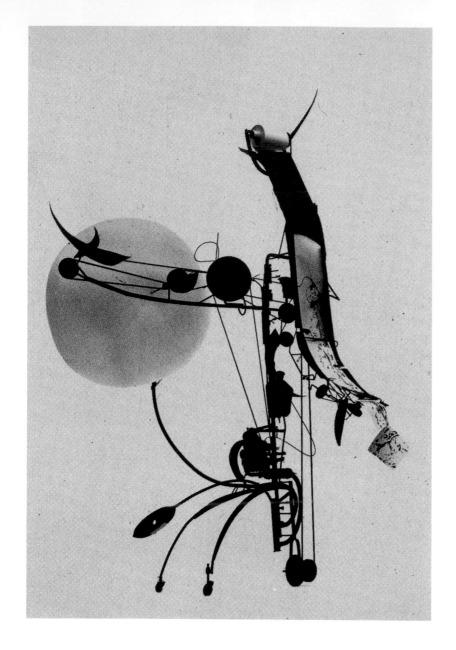

丁格力
形上─機器第十七號
高330cm　1959
斯德哥爾摩現代美術館
藏

關於形而上冥想的物體。它們穿透了我們文明的真正本質，使得
人類與機器的關係趨於和諧，當兩者結合在一起時，得以創造出
非理性、非實用功能、具有生命的全新物體。丁格力表示：「機
器對我而言，是一種賦予我詩意的樂器，若你尊重機器，若你進
入機器的遊戲中，或許我們有機會創造出愉快的機器，意即透過

丁格力
形上─機器第十七號
草圖　紙上鋼珠筆
22×22.5cm　1959

歡樂的心情，也就是自由，這將會產生最美好的可能性。」

　　不久後，丁格力為了巴黎市立現代藝術美術館舉行的首屆
巴黎雙年展而忙碌，開始製作大型的〈形上─機器第十七號〉，
利用一只小型的汽油馬達來運轉，它的轉動不僅快速且優雅，同
時在紙捲上進行素描工作，一旦完成素描後，有一把機器剪刀會

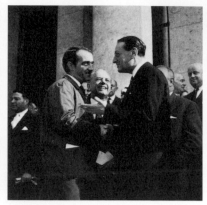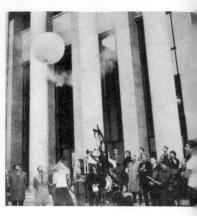

將素描剪下，再透過機器內的電扇，把這些抽象素描作品吹送給觀眾，這件作品在當時引發了強烈轟動。丁格力的設計相當周到，馬達發動過程中所產生的廢棄被蒐集在一個大氣球內，在釋放氣體到空氣中之前，會先被鈴蘭的香氣中和掉令人不舒服的氣味後才排出。從1954年開始，丁格力致力創作的「總體藝術」可說是真正得到實踐，作品結合了繪畫、雕塑、聲音、氣味、運轉與表演於一體。這無疑象徵著絕對的成功，丁格力被邀請至展廳實際示範操作他這台機器作品，不料卻遭到其他參展藝術家們的抗議，讓主辦單位備受壓力，最後只好將作品移到美術館前的庭院，結果許多觀眾並沒有進入美術館欣賞其他作品，只為了到庭院看這件知名的素描機器，整個展期內，該機器一共送出了四萬張的素描作品。

1965年，瑞典斯德哥爾摩現代美術館（Stockholm Moderna Museet）購藏了這件〈形上－機器第十七號〉。其實他們在1961年時，就曾經購藏過丁格力的〈形上－機器八號〉，這是該系列的最小尺寸作品，購藏之後，美術館把機器放在入口處，觀眾可以投幣製造一件機器素描作品，每張售價一克朗，最後把〈形上－機器八號〉累積到的資金拿去購藏這台更大型的〈形上－機器第十七號〉。

巴黎雙年展的成功讓丁格力的知名度大開。1959年，倫敦的當代藝術研究所（ICA, Institution of Contemporary Art）邀請丁

1959年10月，巴黎市立現代藝術美術館舉行的首屆巴黎雙年展揭幕儀式。

48

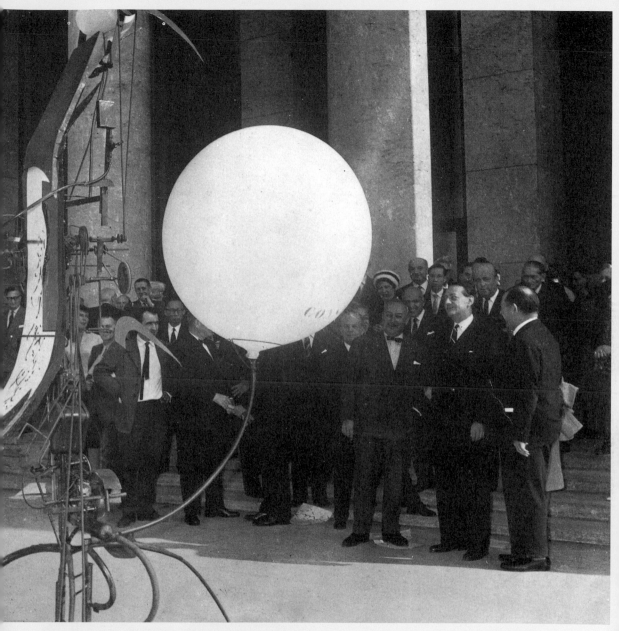

1959年10月，丁格力於巴黎雙年展展出〈**形上─機器第十七號**〉，法國文化部長馬柔（前排左起第二人）在現場參觀。

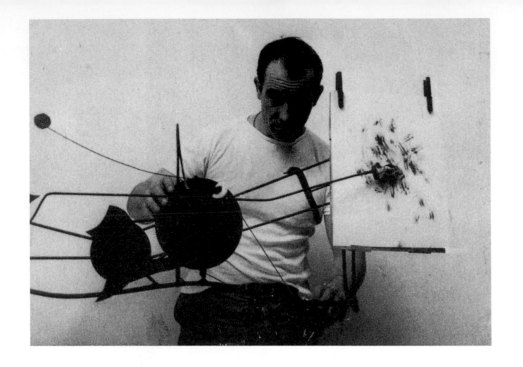

1959年丁格力於巴
黎虹桑巷（Ronsin）
工作室內

格力進行一場演講，該研究所創立於1948年，機構的目標是向觀
眾介紹英國的現代藝術發展。丁格力同時也準備在倫敦的卡普
隆（Kaplan）畫廊展出作品，他在ICA的演講題目為「藝術、機器
和運轉」，並且發表了「腳踏車—機器」之夜。對英國的觀眾來
說，這將會是他們接觸到的首次「偶發藝術」，丁格力的演說猶
如行為演出，內容在闡述他對於運轉與靜止的概念，觀眾可能大
都沒聽懂他在說些什麼，但卻能產生一種奇妙的共鳴感。演講結
束後，大型的〈腳踏車—機器〉作品登場，兩台腳踏車各自可以
產生1500公尺長的「作品」，當機器像腳踏車一樣踩動時，紙張
會隨著速度攤開在觀眾面前，並且會經過一個裝
有彩色筆或墨水筆的機器手臂，由此來產
生延綿不斷的素描作品，當時場面造成
一片混亂，許多人更是無法贊同丁格力
如此的想法，當然也有些評論大力推
崇如此創新的表現方式，總之，這個引
起話題的藝術之夜再度讓丁格力成為藝壇
最令人注目的焦點之一。

形上—機器所使用之三分鐘代幣

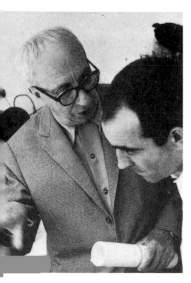
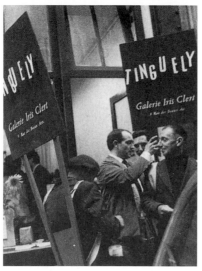
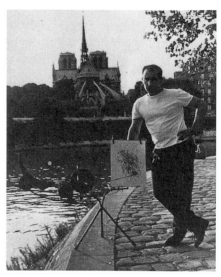

漢斯·阿爾普與丁格力在伊莉
絲·克蕾賀畫廊的「**形上—機
器**」展覽　1959

立於伊莉絲·克蕾賀畫廊前的丁格力
與身背廣告的男人們　1959

丁格力與「**形上—機器九號**」（**蠍子**）於
巴黎聖母院前　1959

伊莉絲·克蕾賀、丁格力與杜象在伊莉絲·克蕾賀畫廊的「**形上—機器**」展覽　1959

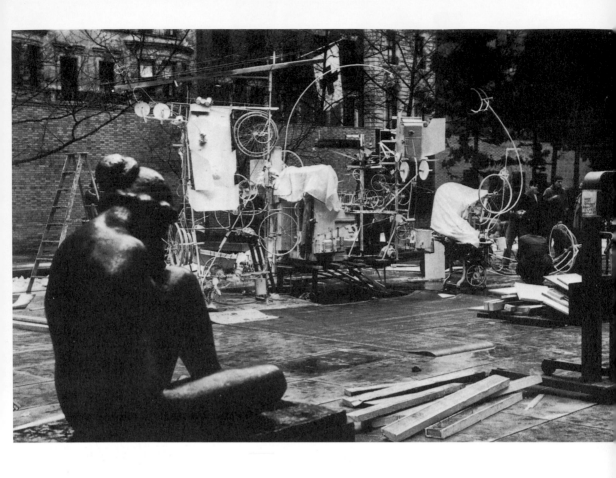

自動毀滅機器的誕生

　　1960年1月，三十五歲的丁格力藉著在史塔翁普夫立（Staempfli）畫廊的個展機會，首度前往紐約，預計在紐約展出四件「形上—機器」系列作品（第八號、九號、十一號、十二號），當他搭乘著伊莉莎白女王號郵輪前往紐約途中，決定製作一件「自動毀滅機器裝置」，這就是後來展示在紐約現代美術館（MoMA）前庭廣場上，在觀眾面前表演後自動爆炸燒毀的作品〈向紐約致敬〉。在美國的藝術之都，丁格力結識了勞生柏（Robert Rauschenberg）、傑士柏·瓊斯（Jasper Johns）等人，而協助這兩位藝術家的工程師比利·庫維（Billy Klüver）後來也與丁格力合作，提供不少機器製作上的協助。隔月丁格力則與人在

1960年，丁格力在廢輪胎中找尋創作素材。（右頁圖）

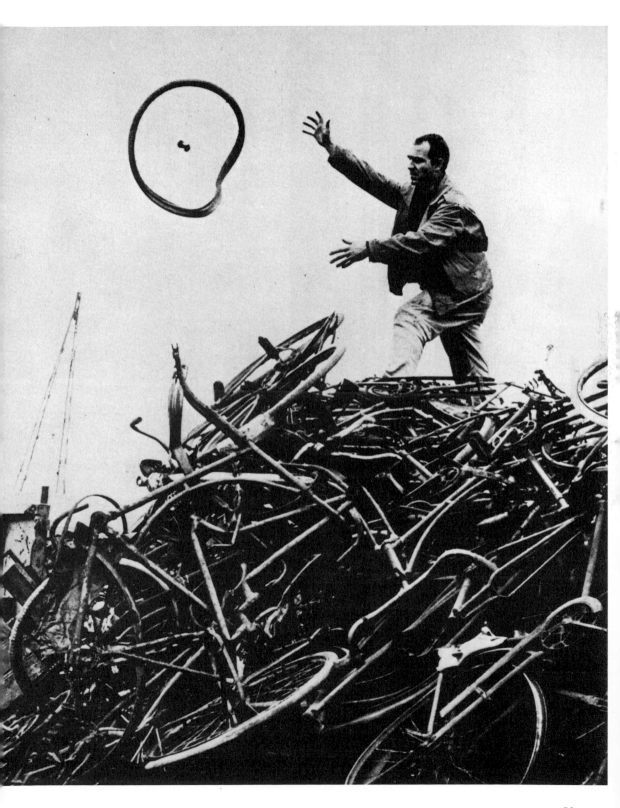

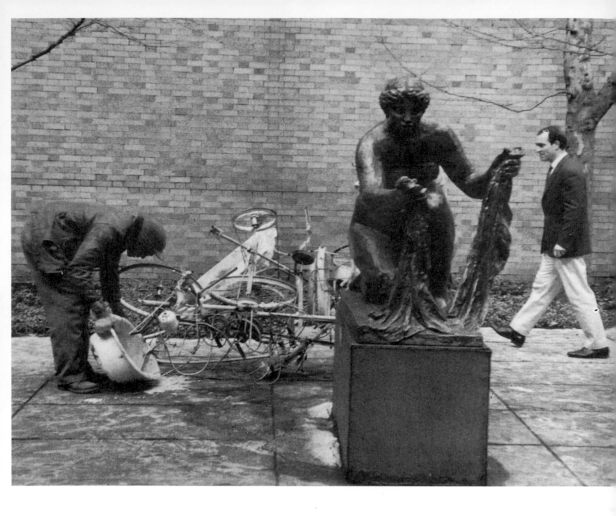

紐約的法國藝術家杜象取得聯繫，杜象帶他參觀了費城美術館，該館典藏了數件杜象的作品。他們兩人互相討論藝術，這對丁格力產生莫大的鼓舞作用，亦讓丁格力確信自己走在「正確」的藝術道路上。

　　丁格力深受達達主義和杜象的影響，常幻想自己有一天朝經典名作〈蒙娜麗莎〉扔炸彈，當然這將會牽涉到牢獄之災，而且他也沒有這樣的機會。但在1919年，當杜象在蒙娜麗莎的海報上加了鬍鬚和山羊鬚，豈不是一種精神摧毀？一件藝術品的創作被視為是個體釋放能量與思想的行為，當這個行動清晰地傳達出摧毀、謀殺意念時，藝術家與恐怖主義者的態度難道不相似嗎？而這種相似性所延伸的問題，例如「藝術做為破壞」和「破壞做為

丁格力的作品〈**向紐約致敬**〉運轉後的隔天，現場只留下一堆沒用的殘骸。1960年3月。

1960年3月，丁格力在紐約史塔翁普夫立（Staempfli）畫廊的個展現場（右頁上圖、下圖）

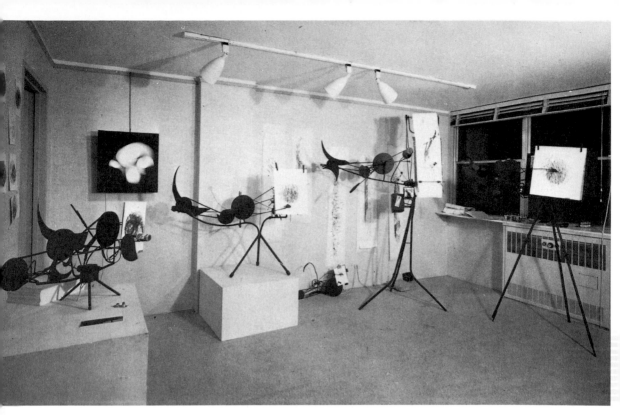

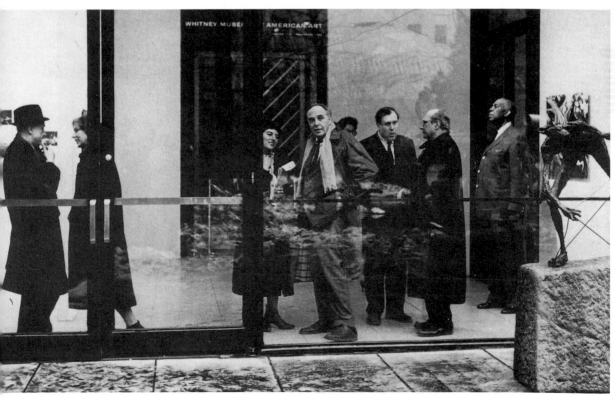

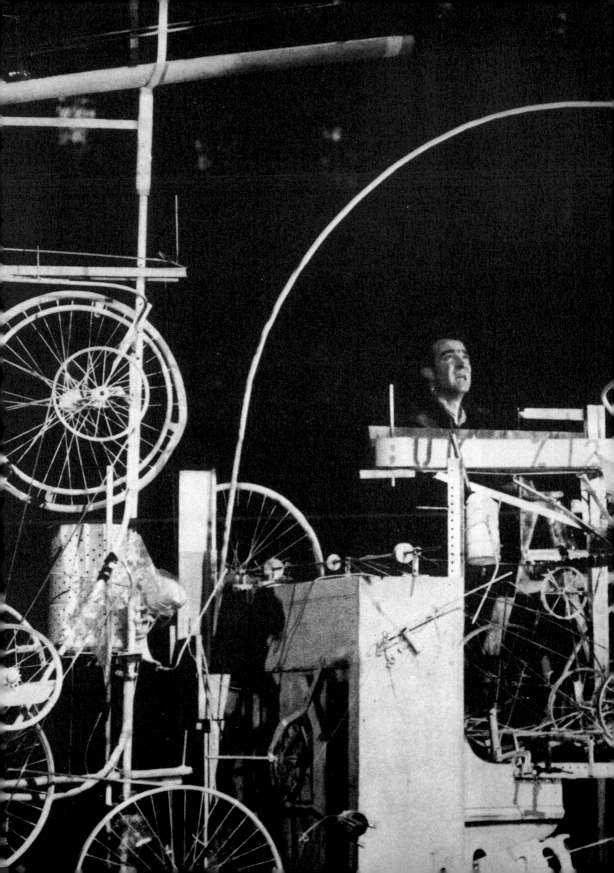

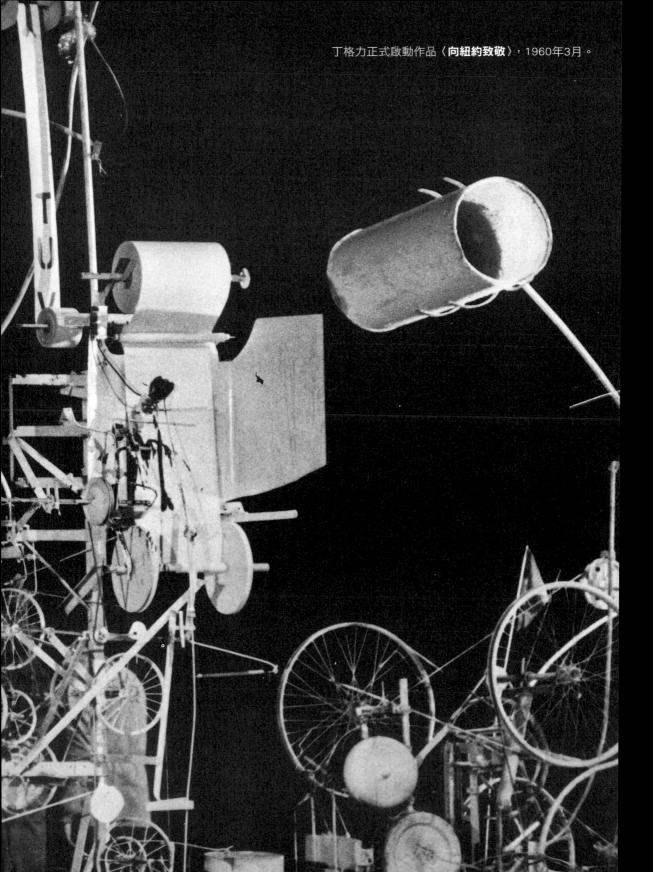

丁格力正式啟動作品〈**向紐約致敬**〉，1960年3月。

藝術」等，始終根植於丁格力的藝術思考之中，由此脈絡而誕生出「自動毀滅」的概念亦不令人感到意外。

　　旅居紐約期間，丁格力住在運河街（Canal Street），那一區在工業時代初期是用來放置美國製造的機器工具，歷經多年的變化，依然還存在著一些倉庫與商店販售著罕見的零件與工具，當然相對於其他地方而言，此區顯得較為粗糙、粗暴，但正是如此的特色對丁格力構成吸引力，使得原本就想像力豐富的他能創造出更與眾不同的作品。他原本打算租一個會議廳或停車場來展示「自動毀滅機器裝置」，當紐約現代美術館（已典藏丁格力作品〈孵蛋第二號〉）聽聞這個計劃時，同意讓丁格力使用美術館的庭院，這無疑是最理想的展出地點。

　　經過三週的製作，1960年3月17日，這件〈向紐約致敬〉在眾目睽睽下啟動，展開一場充滿幽默、瘋狂卻帶有詩意的表演，最後在運轉時的吵雜聲中自行瓦解崩毀，從演出開始到結束，僅延續了大約半小時左右。這件作品的組成物包羅萬象，包含了一架老舊鋼琴及其內部物件、無線電收音機、八十個腳踏車輪、兩台素描的「形上—機器」作品、鼓、汽車模型、汽油桶、一個大時鐘、數個馬達、定時器、警報器、滑輪、滅火器、金屬管、美國國旗、孩童用的小便壺、電扇……，簡直就像個機械萬花筒般複雜。比利・庫維（Billy Klüver）從開始便參與其中，做為丁格力的助手，他將製作過程詳細地記載於他的日記裡。

圖見56~57頁

　　針對這部「自動毀滅機器」，最大的挑戰在於，當機器啟動之後，不得加上任何人為操作，必須經由有定時器功能的繼電器來讓各部分元件自動運作，一切都必須依靠機械與電力，甚至使鋼琴著火也是透過電力控制，如此的系統結合著電力與機械的控制，讓丁格力在最大的自由範圍內進行發揮，然而，這背後充滿著許多不可預料的意外事件，比如燃燒三分鐘之後，原本應該會由滅火器自動滅火，但橡皮管似乎因高熱軟化而堵住，一名觀眾見狀忍不住開始滅火，雖然丁格力和庫維對此皆相當氣憤，但那位觀眾解釋，如果滅火器接觸到高溫而爆炸的話，後果將無法設想，幸好並沒有發生任何真正的危險。

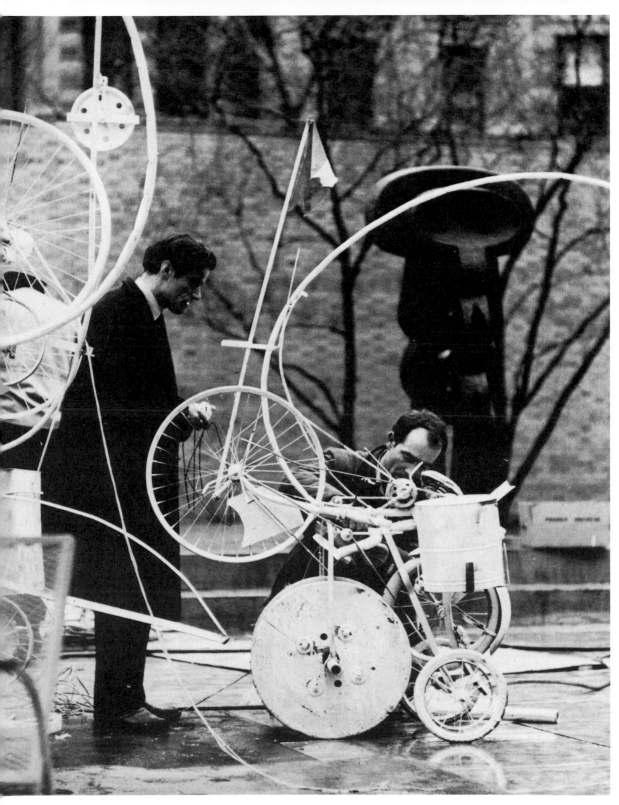

丁格力正在安裝作品〈向紐約致敬〉，1960年3月。

作品自動毀滅後，除了強調短暫的藝術觀念之外，丁格力亦挑戰了藝術品的收藏概念。最後僅有幾個稀有的元件以高價售出，其他毀壞的元件則是全都進入垃圾場裡。丁格力的一位朋友當初保留了一小塊碎片，當二十多年後必須再次展出這塊碎片時，他為了這一小片「作品」保了價值一百萬美元的險。至於丁格力本人，最後擁有的則是回憶與手稿、照片而已。

展出〈向紐約致敬〉的隔天，紐約媒體的反響相當紛亂，畢竟這件作品沒有完全成功地「自動毀滅」。此外，媒體們對於這樣的作品其實存在著許多誤解，甚至還有人認為這樣的作品是為了突顯消防員角色的重要。《紐約時報》則刊出約翰·卡納戴（John Canaday）撰寫的專文，標題是「一部機器試著為它的藝術而死」，文章抱持高度的正面評價。其他媒體則可看到如「著火的雕塑溼透了」、「一件陳腐的瘸腳作品在紐約的藝術展中引起轟動」、「小玩意引發的火災終結了所有機器元件」、「一個自動毀滅機器的引擎被消防隊員滅了火」等褒貶不一的文章。3月27日，《紐約時報》再次刊登了約翰·卡納戴的專文，標題為「藝術的奇特」，嚴謹地針對丁格力的作品進行分析，並且將「自動毀滅」放置在藝術史的脈絡中給予定位。《時代》雜誌也以整個專欄刊登此一事件。

然而，觀眾依然很難以接受「解放藝術的最有效方式是透過它自身的摧毀」這樣的觀點，不過這種短暫存在的藝術並非首創，比如戲劇藝術、中國煙火等大型活動都可視為是這類型的例子，皆是在空間中短暫存在過某種演出的表演。對於丁格力而言，這類的作品具有重複特質，而這完全比不上自動毀滅的吸引力，因為丁格力已非常了解重複性，在他的雕塑作品中，是依據輪子系統的原則來進行運轉，當輪子的轉動沒有終點時，就會產生不可避免的重複性。

帶著在紐約獲得的全新經驗回到巴黎，丁格力在〈向紐約致敬〉的創作過程中，運用許多先前從未嘗試過的創作方式，比如使用新的樂器、電焊器等，電焊器可以將金屬物體相黏起來，就像把兩張紙黏在一起那般容易，而他還發現了廢鐵做為創作媒材

運轉中的自動毀滅機器
〈**向紐約致敬**〉
1960年3月（右頁圖）

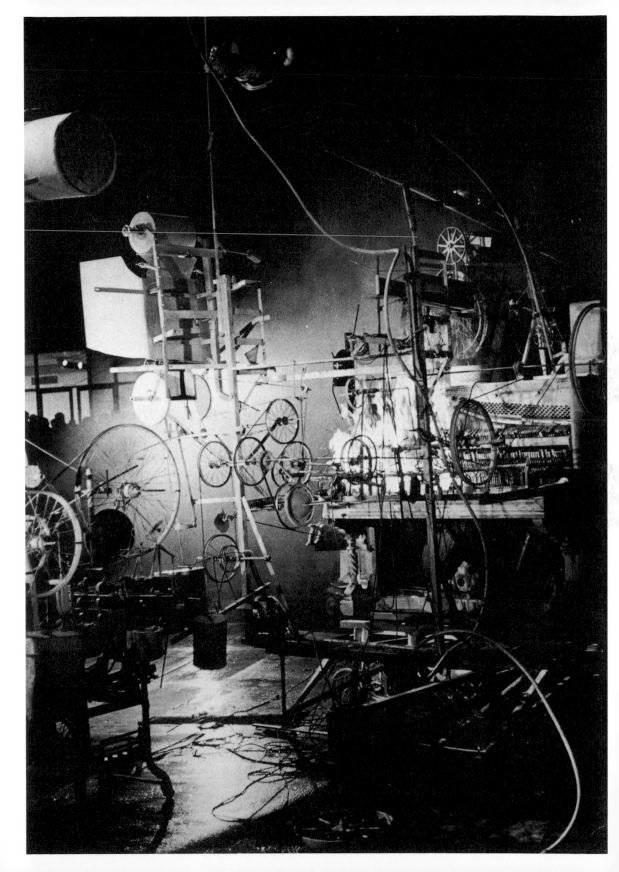

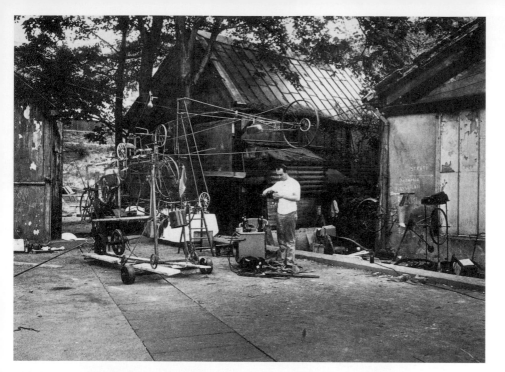

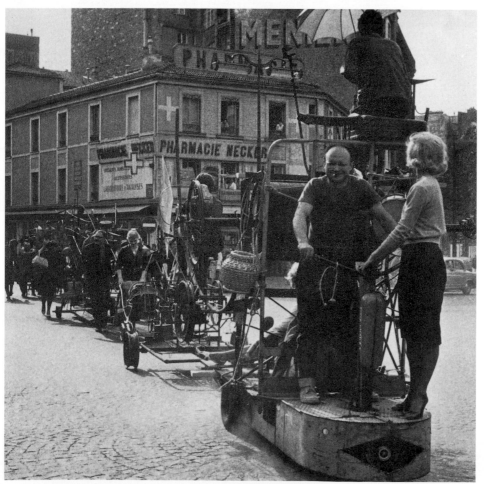

丁格力是第一位在
馬路上運送作品的
藝術家,他和幾位
朋友以及他的作
品,從畫室一路運
到四季畫廊。(左
頁圖、右頁圖)

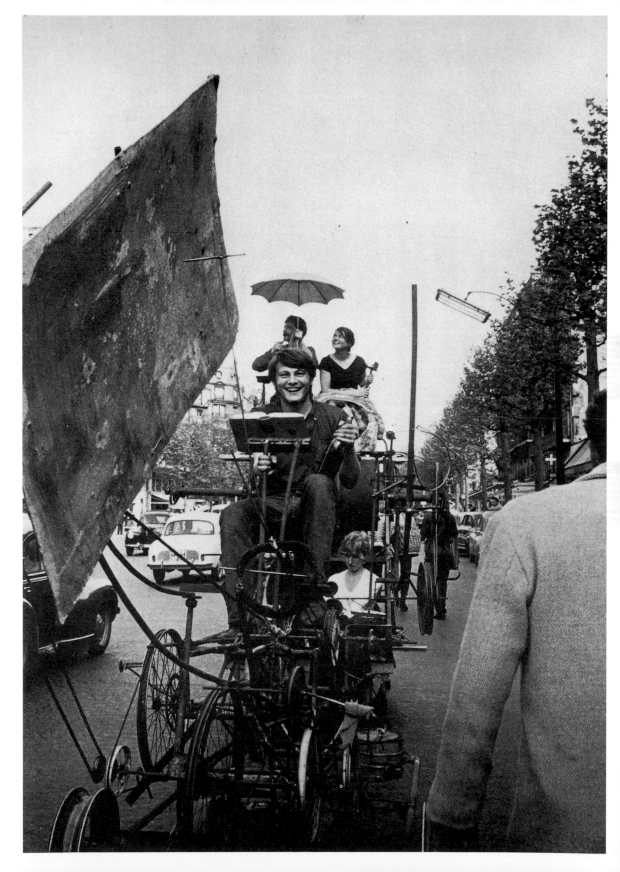

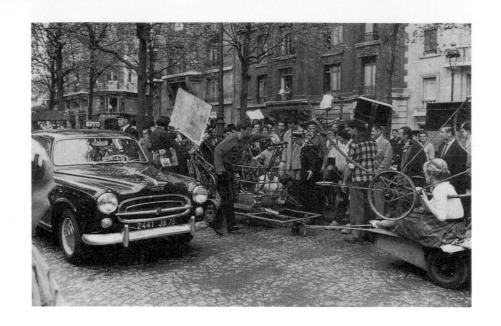

的可能性。回到巴黎後，丁格力很快就進入規律的工作狀態，進行以更多物體集合的雕塑裝置，比如腳踏車車輪、皮帶、汽車底盤等，並名為〈瑪麗蓮〉、〈腳踏車雕刻家〉、〈小玩意〉，完成後不久便在巴黎的四季畫廊展出這系列的其中五件作品。

　　假如有人詢問丁格力為何會使用廢鐵作為主要媒材，他大概會回答說：「因為它們很美！」一塊舊廢鐵擁有特殊的輪廓，或是被利用或是被丟棄，它不是個有抽象輪廓的物體，也並非毫無意義，廢鐵有一種獨特的存在感，具有功能性或具有涵義，它們一度喪失、一度死去，是丁格力賦予它們重生的可能。1960年5月13日，丁格力在虹桑巷（Ronsin）舉辦了一場相當成功的小型活動，他邀請參與者按壓運轉中的機器，並把機器製造的「衍生品」分送給路上行人。

　　從1960年夏天到1961年冬天的這段期間內，丁格力利用他的熟稔經驗持續探索新的想法，在這個時期之後，他大多利用「非物質」或具有不確定性的物質，例如聲音、水、羽毛、炸藥、光線、皮毛、火、氣球、氣味、鏡子、煙，他把這些特殊物質與老舊收音機、小推車、洗臉盆、噴水壺等物件結合而成為所謂的「雕塑」，所有元件都有功用。在與這些媒材接觸時，丁格力

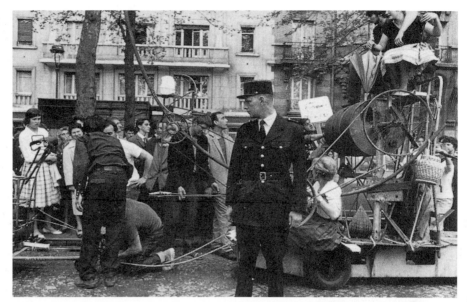

藝術家克利斯特·
克利斯丁（Christer
Christian）拉著丁格力
的作品〈小玩意〉在蒙
帕那斯大道上。（上
圖、下圖）

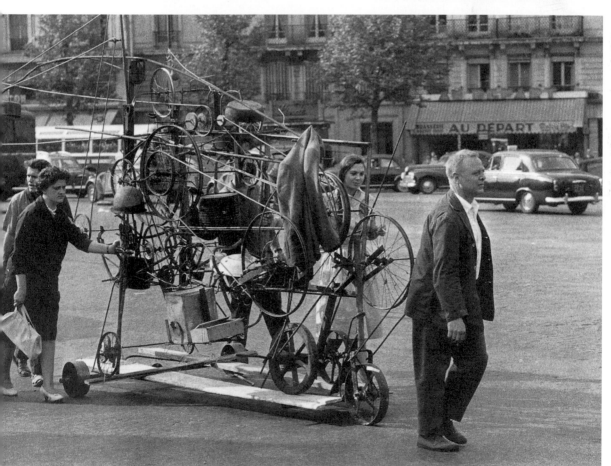

激動地表示：「有時候我不再了解要以什麼來工作，在不知道我所做的是什麼，與不了解工作而工作之下，創作出了一些機器的物體，僅僅是依據我的直覺而已。」而自1960年至1963年間，丁格力把所有經力都投入在以老舊馬達運轉的廢鐵作品和運轉機器中，將喜悅與絕望融合在作品之中，甚至還帶點犬儒主義的意味，某種程度來說，作品猶如一場由殘障人士演出的芭蕾，猶如曾經存在於人類身上的無用廢物，這些是拒絕死亡的悲壯演員們。

1960年9月24日，瑞士的伯恩美術館舉辦了三位雕塑家的群展，包括諾伯・克利克（Norbert Kricke）、伯哈德・盧根布（Bernhard Luginbühl）和丁格力，丁格力再次展出他在巴黎四季畫廊展出的作品，以及該年夏天的一些新作。在這個展覽開展前的一星期，丁格力首度在美術館舉行回顧展，地點是德國克雷菲爾德（Krefeld）的豪斯朗美術館（Haus Lange），館長保羅・文柏（Paul Wember）在巴黎看過丁格力的〈形上─機器〉後便邀請他至德國展出。在美術館內舉行展覽，對丁格力來說其實帶有矛盾情緒，因為美術館象徵著社會所認同的藝術，而這點恰好是他所極欲避免的，然而，當這些白牆與優雅空間被他的破舊機器填滿時，這些由廢棄物組成的「藝術作品」竟也產生了一股奇特魅力，既然無法從外部攻擊美術館，何不從內部著手呢？最後丁格力展出了四十五件作品，包括首件結合噴泉的作品。

1955年時，丁格力認識了妮姬（Niki de Saint Phalle），當時妮姬對他說：「你大可以把羽毛裝在作品上。」這句話聽在丁格力的耳中極具有魅力，開啟了他們之間的友誼。1960年10月，丁格力與艾娃分手後，開始與妮姬共同生活在一起，他們不僅是生活上的伴侶，在創作上更是相互扶持、相互給予靈感的好夥伴。有了妮姬的陪伴之後，她對於丁格力的大型作品「巴魯巴」（Balouba）系列產生至關重要的影響，「巴魯巴」的創作靈感來自1960年代非洲的情況，剛果（Congo）在1960年2月獨立，隨之面臨嚴重的混亂情況，並持續了數個月之久，許多人感受到暴戾與死亡，「巴魯巴」部落的自由領袖人物盧曼巴（Patrice

圖見70頁

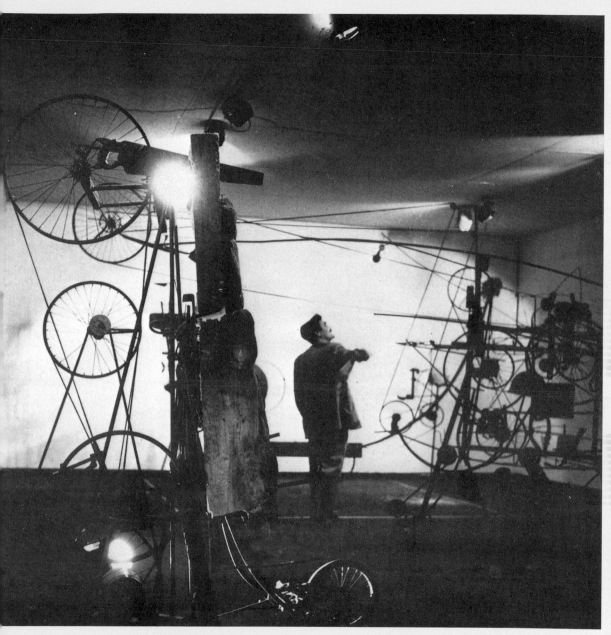

1960年5月，四季畫廊的丁格力個展展場一隅。

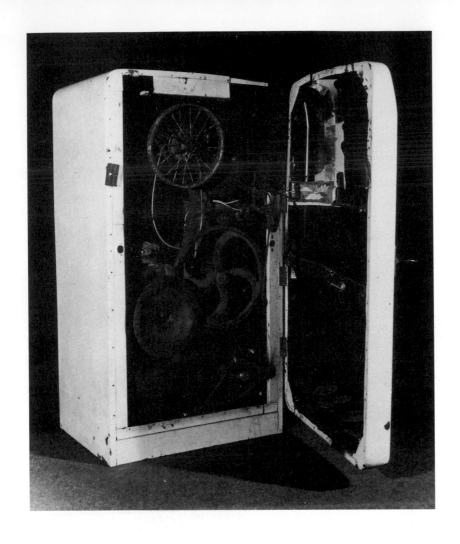

丁格力　**冰箱**
110×80×50cm
1960
瑞士，私人藏

Lumumba）便是其中之一，這位無所懼的革命勇士曾表示：「剛果，就是我。」剛果的苦難就是盧曼巴的苦難。受到如此強烈情感的震撼，並且為了向這些部落的戰鬥勇者們致敬，丁格力混合了諷刺與仰慕而創造出「巴魯巴」系列，由荒謬的、不協調的、支離破碎的、帶有羽毛的物體組合而成，觀眾有時會感到錯愕，甚至還會產生有點厭惡的感覺。馬達啟動後，各元件開始舞動著，一個裝著彈簧的鎚子撞擊一個鈴鐺，風扇的皮帶瘋狂地擺動著，羽毛飾品胡亂地飄來飄去，這種滑稽的運動感讓觀眾忍不住發出爆笑聲，而當馬達停止時，如此輕鬆歡樂的氣氛頓然消失，取而代之的則是一股焦慮不安的氛圍。

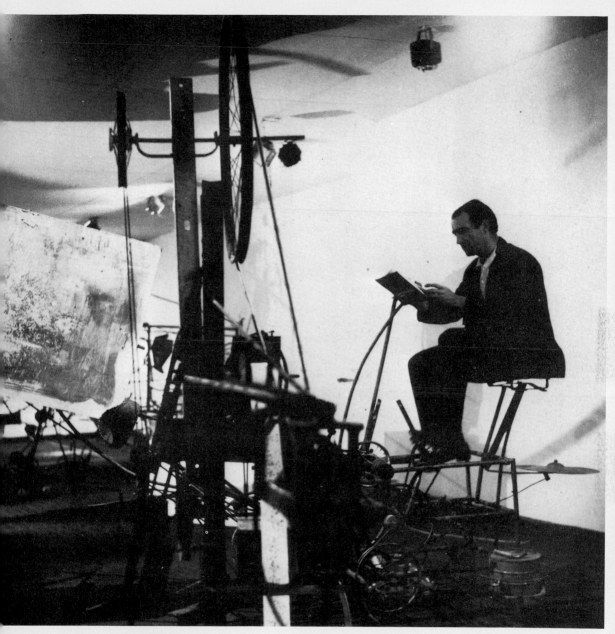

丁格力坐在作品〈**腳踏車雕刻家**〉上

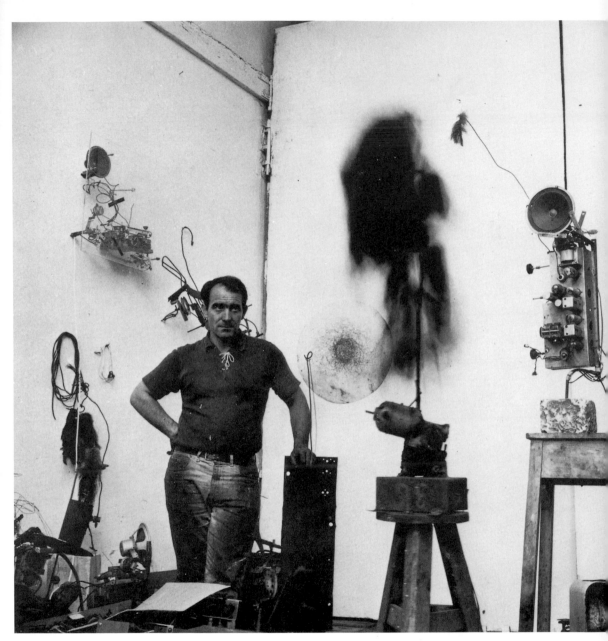

丁格力在工作室內創造「**巴魯巴**」（Balouba）系列作品 1961

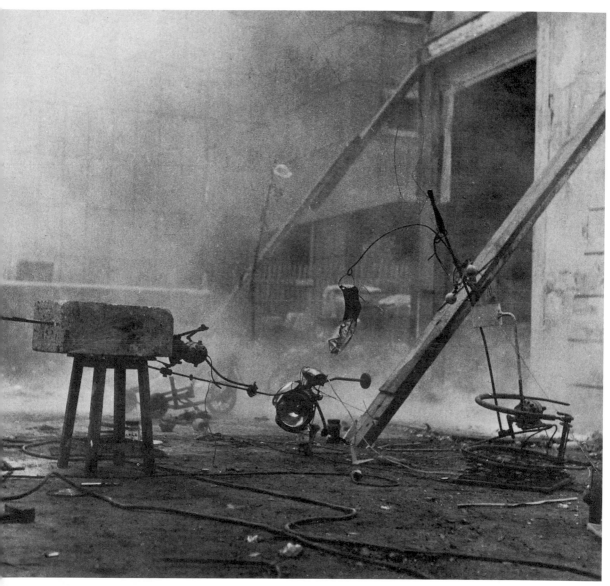

1961年秋天，丁格力在巴黎虹桑巷（Ronsin）工作室內的院子裡，創造「**巴魯巴**」（Balouba）系列作品。、

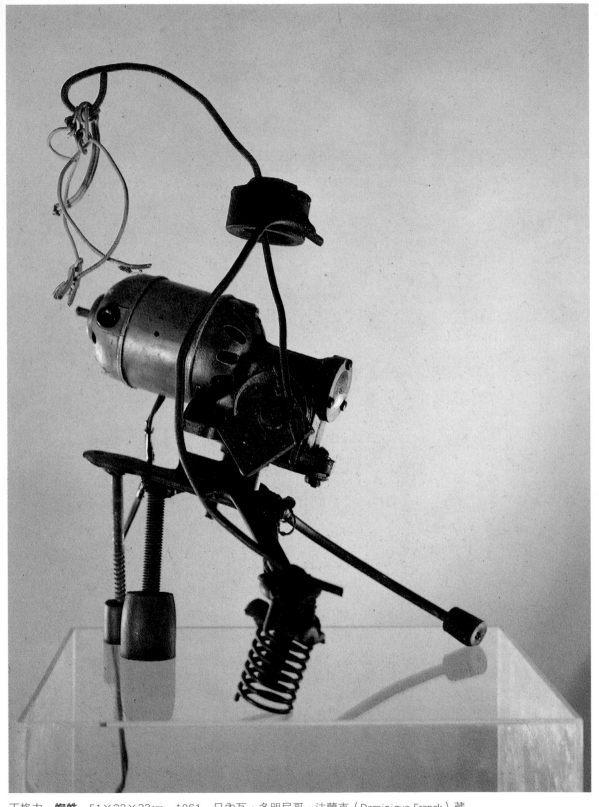

丁格力　**蜘蛛**　51×33×33cm　1961　日內瓦，多明尼哥·法蘭克（Dominique Franck）藏

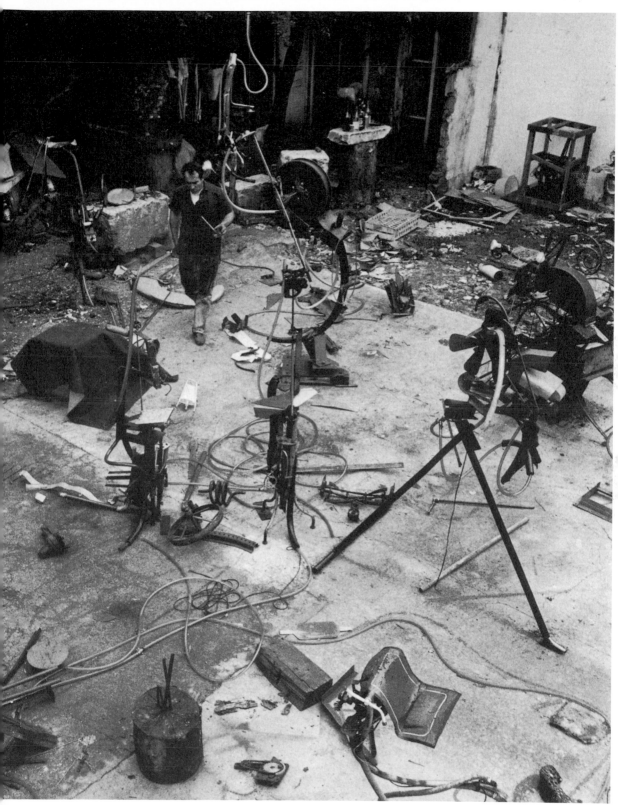

1961年，丁格力在巴黎虹桑巷（Ronsin）工作室內的院子裡。

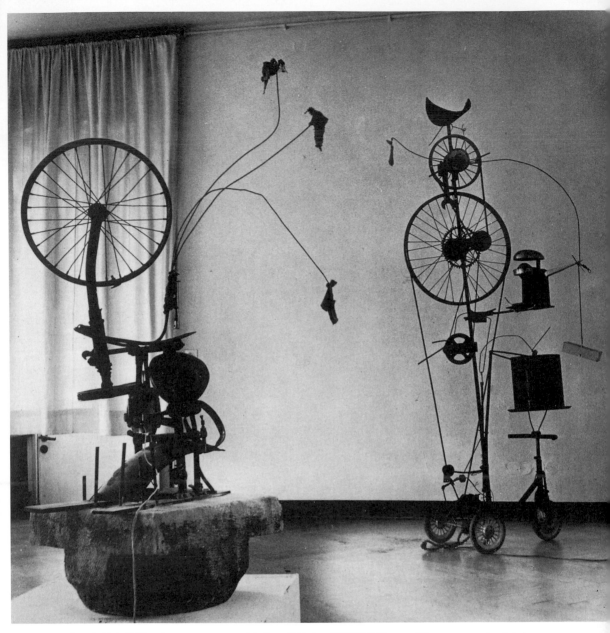

丁格力　**向杜象致敬**　高160cm　1960（左）；丁格力　**榨柳橙汁機a+b**　高205cm　1960（右）
1960年9月展於德國克雷菲爾德（Krefeld）豪斯朗美術館（Haus Lange）

工作室內正在創作的「**巴魯巴**」（Balouba）系列作品（右頁圖）

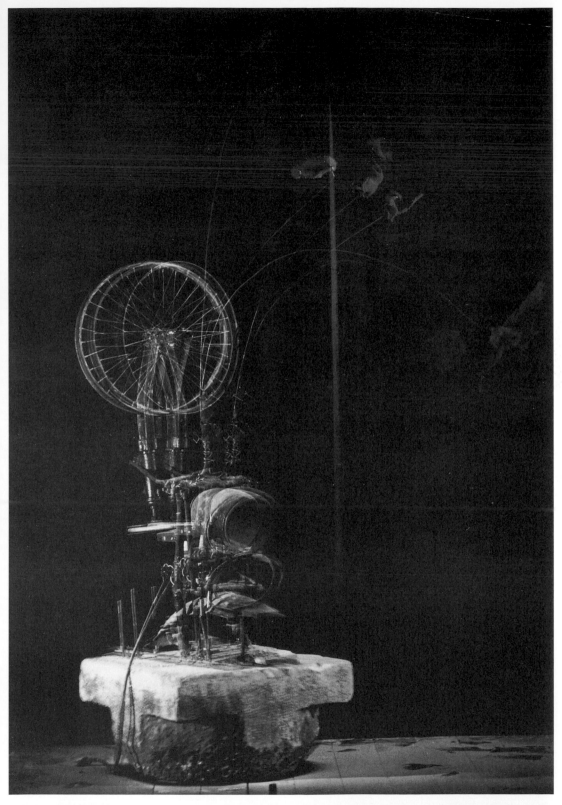

丁格力　**向杜象致敬**　高160cm　1961年5月至9月展於斯德哥爾摩現代美術館舉行的「藝術中的運動」特展
丁格力　**巴魯巴三號**　高144cm　1961　科隆，瓦拉夫‧理查茲（Wallraf Richartz）美術館藏（右頁圖）

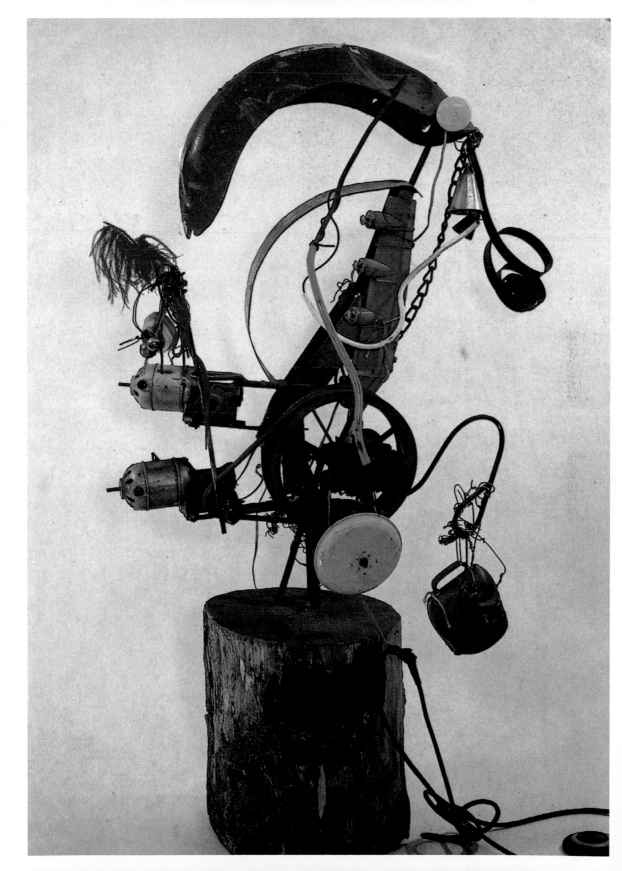

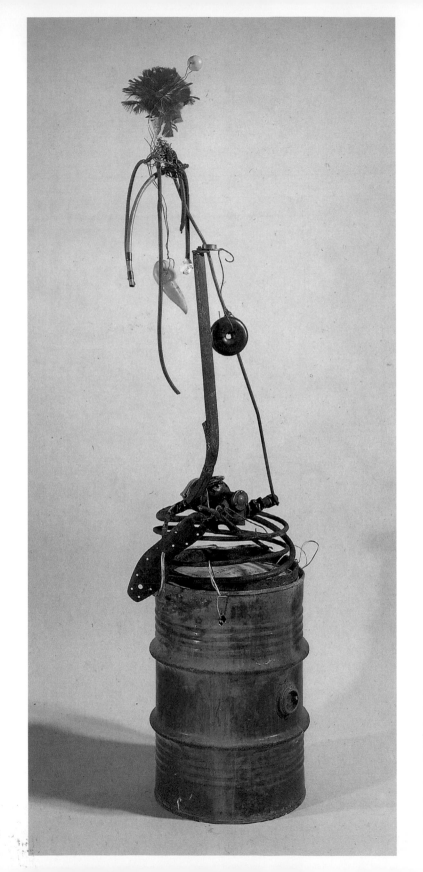

丁格力　**巴魯巴**
187×56.5×45cm
1961-62　綜合媒材
龐畢度藝術中心藏
（左圖）

丁格力　**綠色巴魯巴**
135×52×42cm
1962　綜合媒材
（右頁圖）

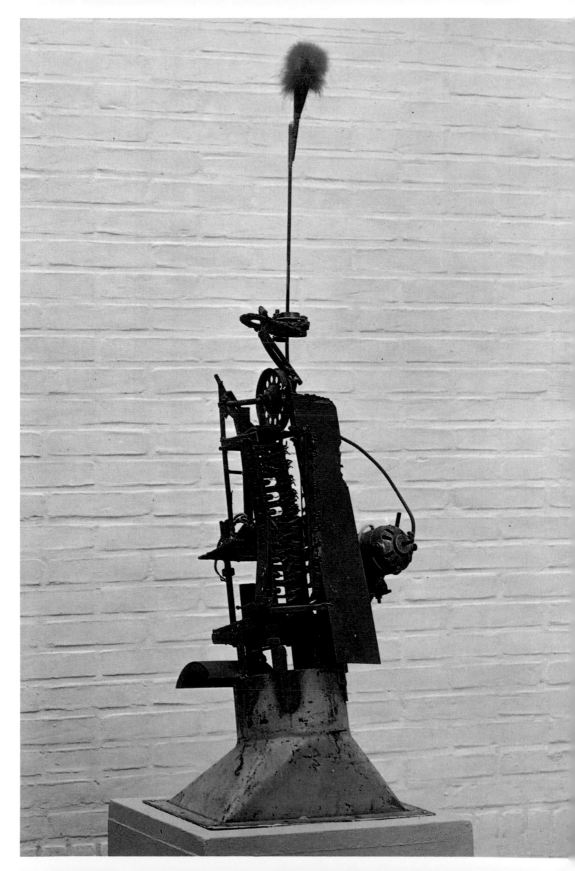

1961年作品〈**窮人們的芭蕾舞**〉，1972年2月於巴塞爾美術館的展出現場。

丁格力　**藍色巴魯巴**　200×76cm　1962　阿姆斯特丹國立美術館藏（右頁圖）

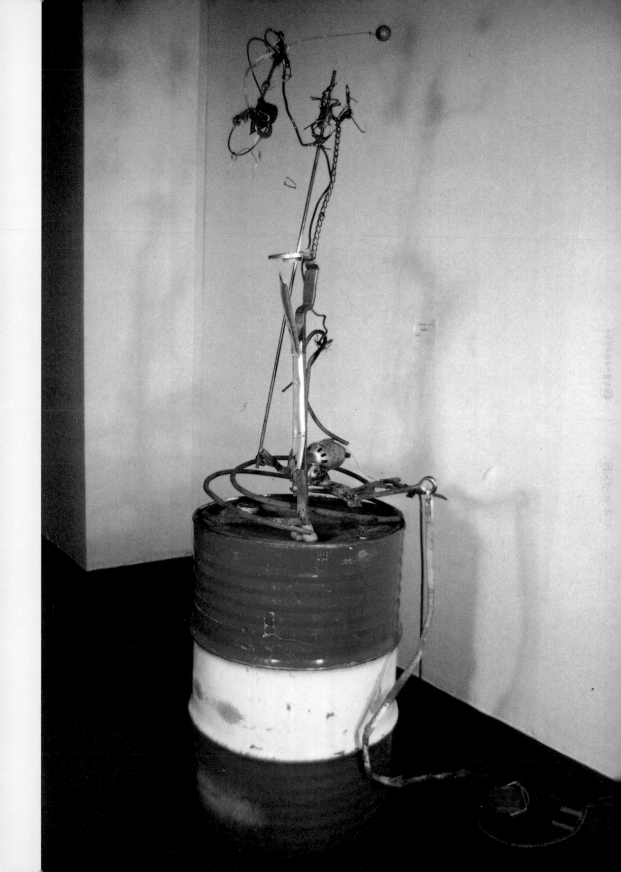

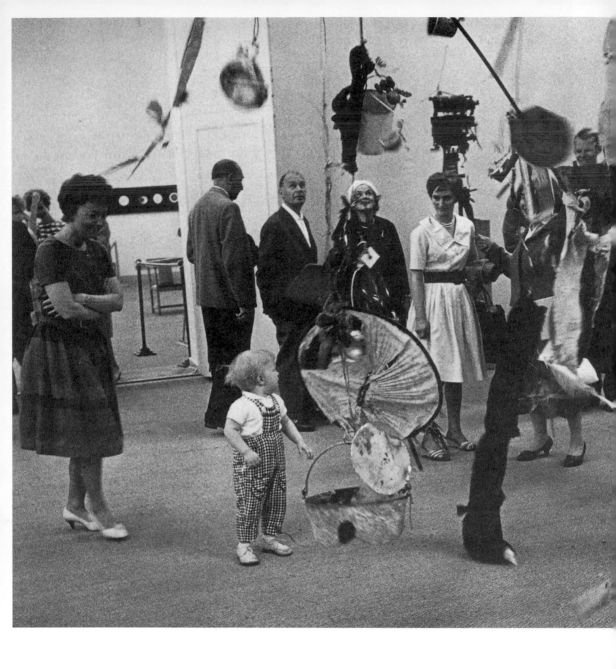

10月，年輕的法國藝評家皮耶・雷斯塔尼（Pierre Restany）於巴黎組成了「新寫實主義團體」，包括阿曼（Arman）、塞薩（César）、克萊因等人，丁格力為成員之一，杜象與妮姬也陸續加入該團體。然而，新寫實主義團體本身卻也有著各種不同的問題，雖然在雷斯塔尼的大力奔走與說服力十足的號召下組

丁格力
窮人們的芭蕾舞
450×370×260cm
1961年5月至9月展於斯德哥爾摩現代美術館舉行的「藝術中的運動」特展

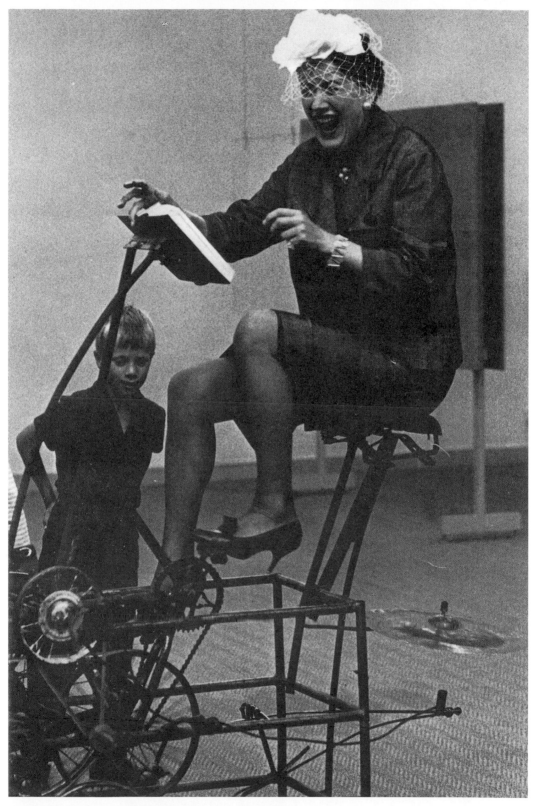

參觀者實際體驗作品〈腳踏車雕刻家〉，1961年5月至9月，
斯德哥爾摩現代美術館「藝術中的運動」特展。

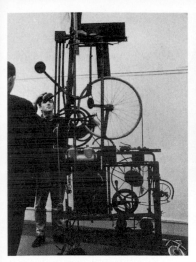

1960年9月，在伯恩美術館的展出。（左頁圖、右頁圖）

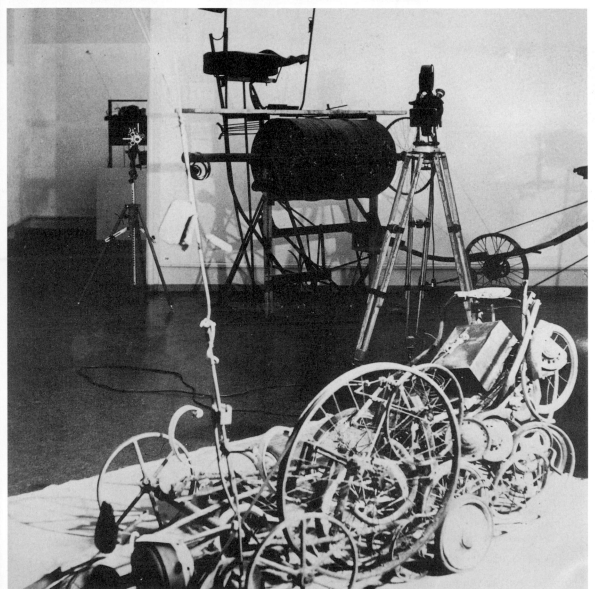

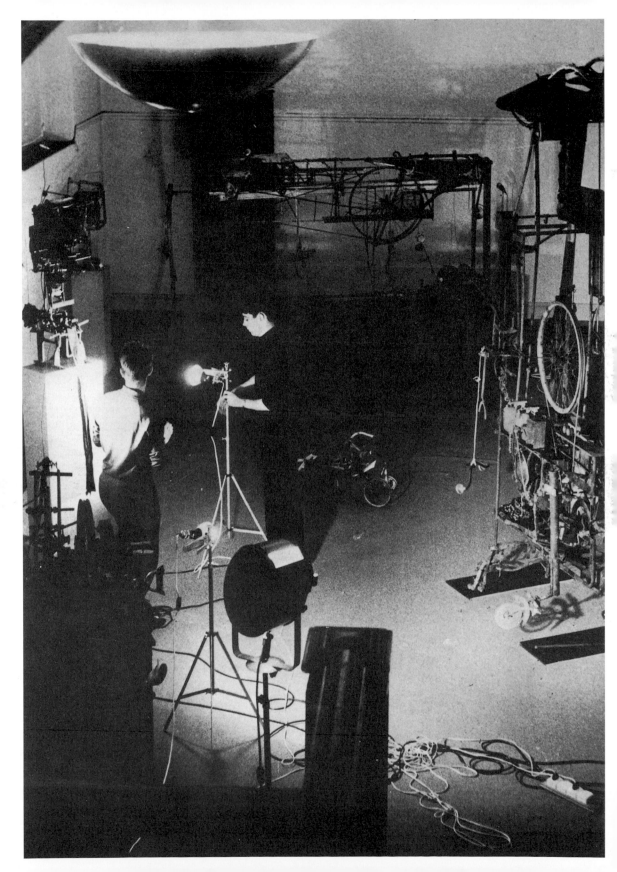

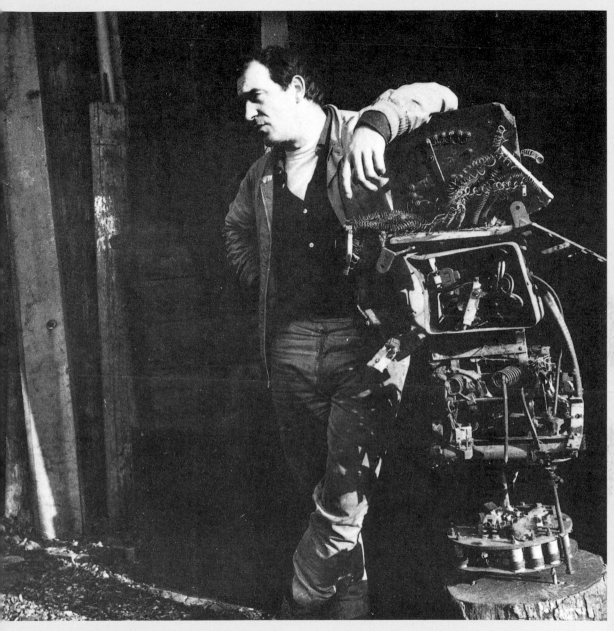

丁格力與雕塑作品〈圖騰II〉　巴黎　1960

妮姬在丁格力的作品〈忌妒〉後方（左頁圖）

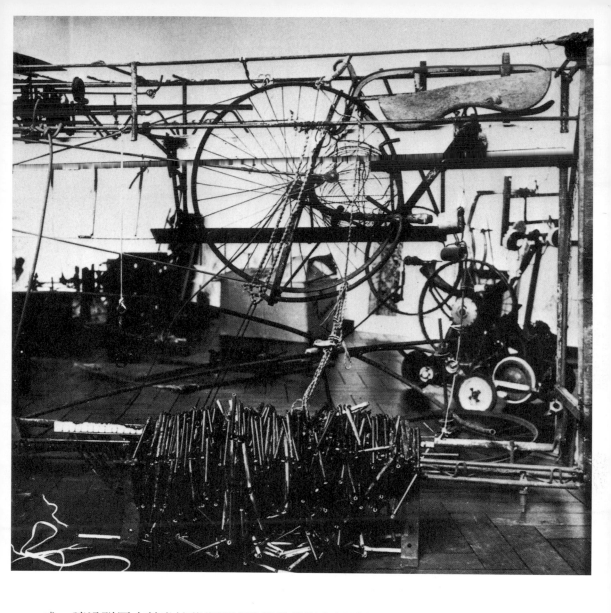

成，讓這群原本較處於藝術潮流邊緣的藝術家們躍上主流之列，但他們彼此間最大的共通點似乎僅是「使用新媒材」，而這樣的共通連結其實滿脆弱的。克萊因與丁格力相信藝術的絕對性，這裡指的絕對性僅能經由藝術的非物質化或藝術概念的非物質化來達成，他們的想法與阿曼、塞薩等人的想法沒有絲毫共同性，丁格力深覺雷斯塔尼具有吸引力，但對新寫實主義卻並沒有太多贊同，當1962年克萊因逝世後，丁格力從此獨自繼續捍衛著他的藝術觀點。

1961年3月至4月，阿姆斯特丹市立美術館（Stedelijk Museum）舉行「藝術中的運動」特展，圖為丁格力作品的安裝過程。（左頁圖、右頁圖）

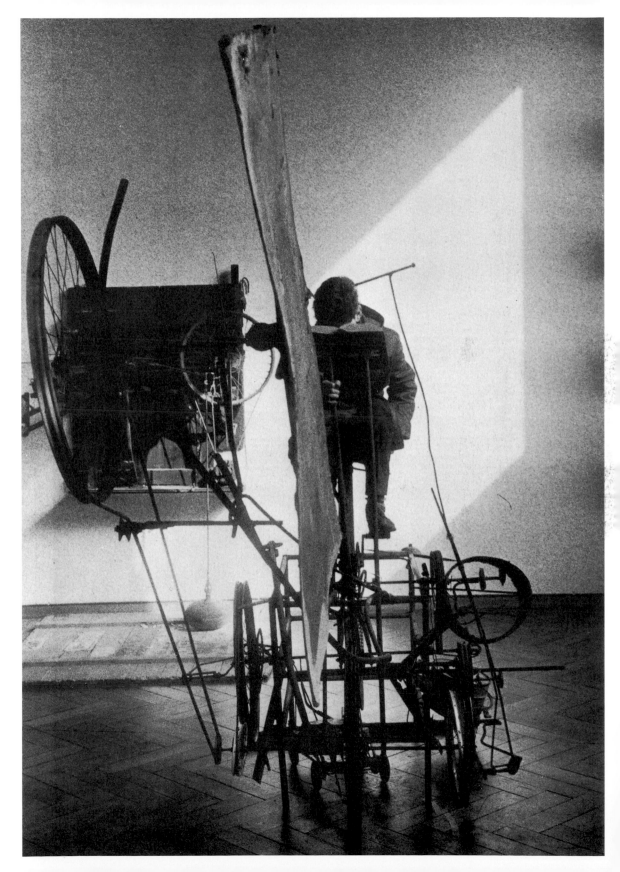

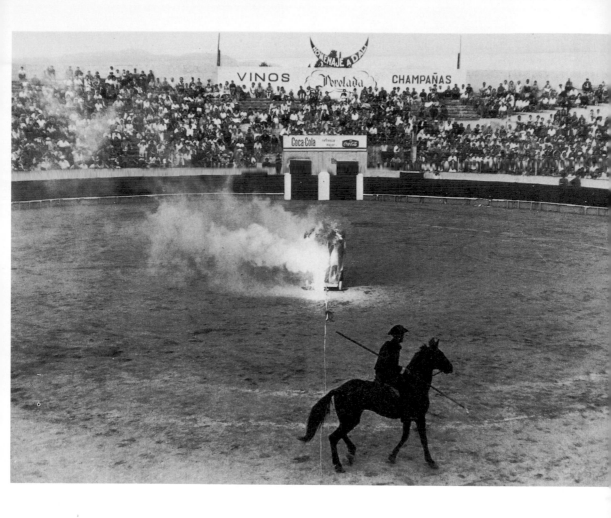

世界末日的習作

　　從1955年在巴黎賀內畫廊展出後，丁格力試圖策劃一個
以「運轉」為主題的藝術群展，而時機似乎已經成熟，藝術家們
可以呈現給觀眾以愈來愈多樣而豐富的媒材構成的作品，「藝術
中的運轉」（Le Mouvement dans l'art）一展籌劃自1960年夏天，
由丁格力和好友斯波耶里共同主導，接著在1961年3月於阿姆斯特
丹的國立美術館開幕，館長威廉‧桑德伯格（Willem Sandberg）
對展覽極為重視，將可以容納七十二位藝術家、共兩百二十件作
品的寬敞展廳全用於此展，丁格力展出二十八件作品，其中一件

1961年，為了參與向
達利致敬的節慶，他與
妮姬合作完成一件公
牛作品（高280cm），
展於西班牙的菲格拉
斯（Figueras）的競技
場內。

1961年，為了參與向達利致敬的節慶，他與妮姬合作完成一件公牛作品（高280cm），展於西班牙的菲格拉斯（Figueras）的競技場內。

是三層樓高的巨型白色機器，放置於主要入口處，另一件噴泉作品則座落於花園中，此外，展於巴黎雙年展中的〈形上－機器第十七號〉原本預計在開幕之夜在美術館餐廳內啟動，可惜有個任性的馬達拒絕合作，造成機器無法運轉，大概是某位眼紅的參展藝術家把啤酒灌進機器裡去了。

該展結束後，接著巡迴至瑞典斯德哥爾摩現代美術館展出，丁格力又製作了兩件大型雕塑，一是放置在城市一處重要廣場上的〈納瓦〉（Narva），作品固定在一個有鋸子的櫃檯上，而且持續地運轉著；另一件是擺在美術館內的〈密哈瑪〉（Mirama），這是件懸吊的雕塑，他將固定在凸輪軸上的操控桿隱藏在假的天

花隔板中，當機器啟動時，遙控桿搖動著一堆抹布和廢鐵、髒睡衣、一支穿著紅襪子的人造腿、洗碗盆、咖啡盒、膠卷等，透過定時器的設定，這些物體會間隔性地進行運轉並製造出不和諧的聲音，如此怪異的作品讓觀眾大感新奇，作品還被取了「窮人們的芭蕾舞」的外號。另外一區則放置了一群在1960年至1961年創作的小雕塑，地毯下方有電源開關，當觀眾不知覺地接近作品時，作品便會一個個運轉起來，被觀眾取了個「地雷區」的綽號。開幕活動包含了數個藝術演出項目，亞剛（Yaacov Agam）、布瑞爾（Robert Breer）、柯爾達、勞生柏、斯波耶里、妮姬等人都參與其中，比如勞生柏提出所謂的〈舞蹈─偶發藝術〉項目，鋼琴爵士樂手塞隆尼斯·孟克（Thelonious Monk）也答應來此演出，丁格力的〈形上─機器第十七號〉終於順利運轉。此外，丁格力也準備了一個水上表演，一條小船搭配一些煙火，有些煙火朝水平面發射，一個火柴盒立即被點燃，所有這些元素組成了一場滑稽的藝術演出。

　　這個展覽打開了觀眾的藝術視野。瑞典是個工業國家、理性國家，工程師在社會中扮演重要的角色，1960年代初，就如同許多其他國家，瑞典人鮮少會對科技的進步抱持質疑，如今這名瑞士藝術家居然剝奪機器的實際功能，甚至還帶有嘲諷之意，這與瑞典人視機械高高在上的觀念背道而馳，另一方面，他們也對此感到新鮮有趣。莊嚴崇高的美學觀已長時間佔據了藝術界，一旦

丁格力
世界末日的習作第一號
1961

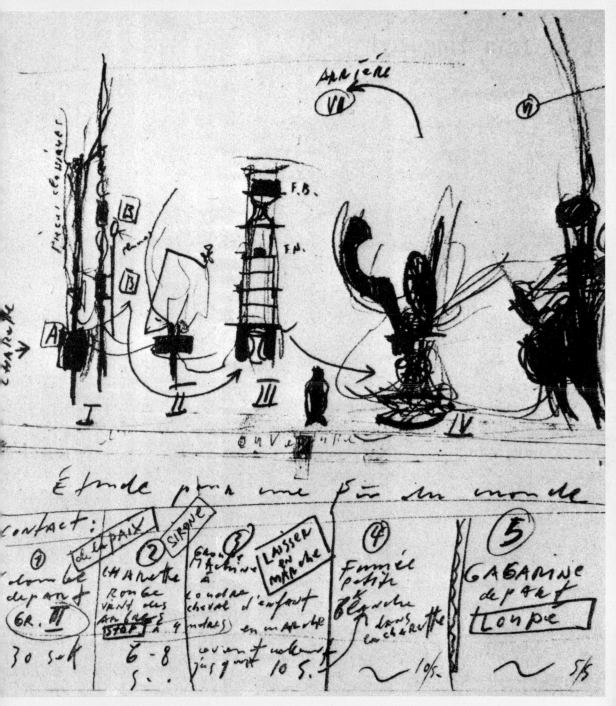

丁格力　**世界末日的習作第一號**　草圖　1961

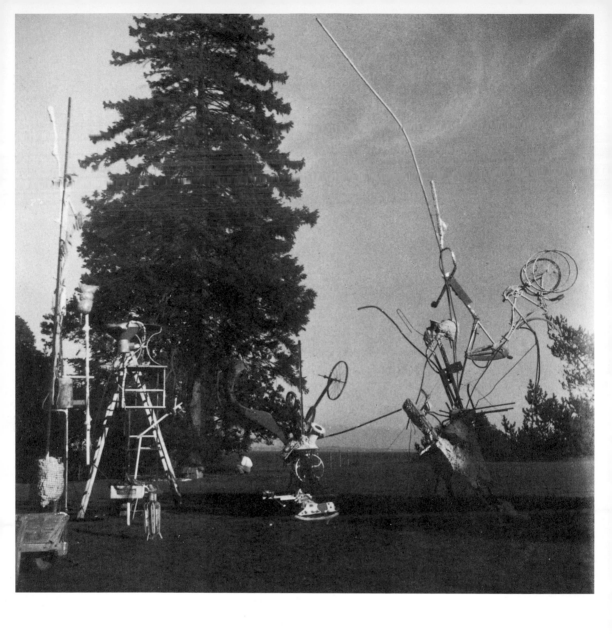

有藝術家提出完全相反的觀點和作品時，人們從中重新發現藝術的歡樂和趣味。

　　展覽結束後又再展於丹麥路易斯安那美術館（Louisiana Museum of Modern Art），在路易斯安那美術館的展出時，丁格力首次展出第二件自動毀滅機器裝置〈世界末日的習作，動力挑釁—自動毀滅的怪獸雕塑〉，也正是所謂的〈世界末日的習作第一號〉。這件作品被放置在美術館和波羅的海之間的大型公園

第二件自動毀滅機器裝置〈**世界末日的習作第一號**〉的爆炸過程，1961年9月22日。（左頁圖、右頁圖）

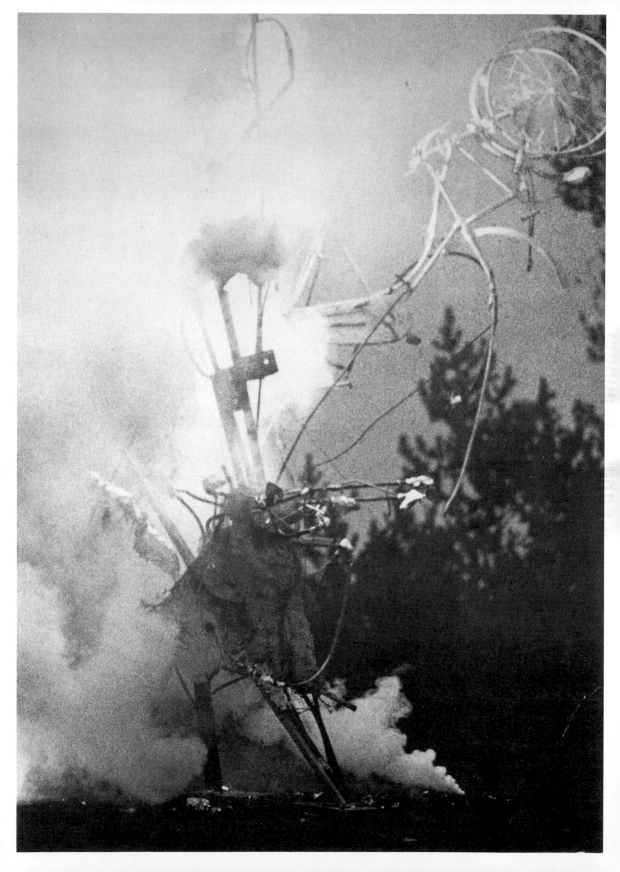

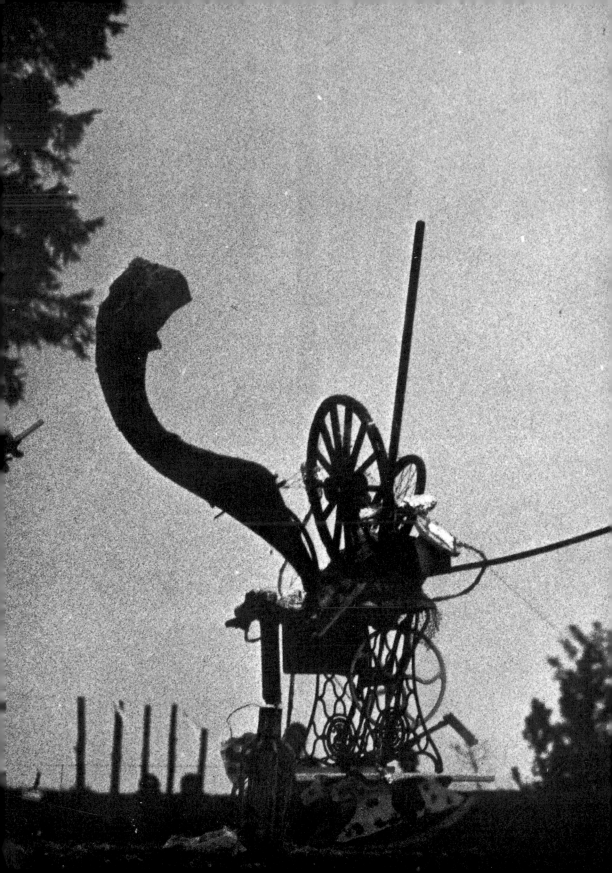

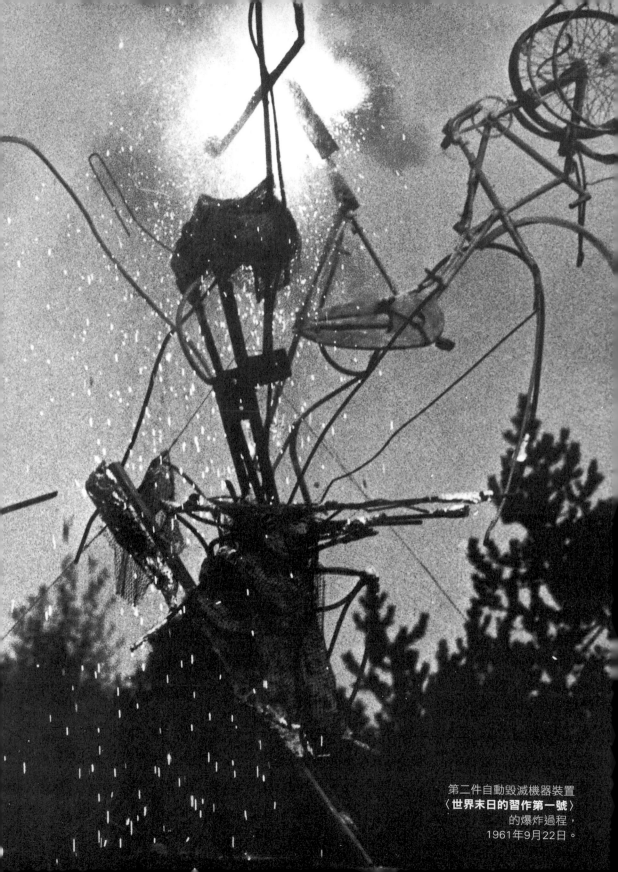

第二件自動毀滅機器裝置
〈世界末日的習作第一號〉
的爆炸過程，
1961年9月22日。

內，作品由五個大型人物和較小的雕塑組成，利用了廢鐵、石膏、炸藥和煙火，大部分的元件都塗成白色且覆蓋著閃亮的鋁片。1961年9月22日晚上進行開幕式，丁格力在丹麥第一總理以及來自哥本哈根和當地的群眾面前啟動作品，這是一場奇特又驚人的演出。火箭燃燒後在半空中爆炸，一個翹翹板木馬瘋狂地擺動著，一台洋娃娃小推車脫離了雕塑，一雙壞掉的溜冰鞋引出俄國太空人卡卡林（Youri Gagarine），他在空中翻了個筋斗，最後掛在降落傘上的法國國旗緩緩地降落到地面上，由於爆炸過於猛烈，波及到觀眾們的衣服上，刺耳的爆炸聲迴盪在半空中，丁格力大概也知道炸藥的石膏塗層會增強效果，而效果確實令人印象深刻。作品爆炸之後，蒐集者在灰燼中發現一隻和平鴿屍體，牠應該是在表演開始後不小心飛過此區域上空。隔天，有份報紙的標題寫著「一隻和平鴿因科技的錯誤而死亡」，一些報紙沒什麼幽默感地誇大扭曲這件意外，他們攻擊現代藝術，而且還宣稱這名藝術家犯下了殺死丹麥鴿子的「殘酷罪行」，整個星期都談論著「鴿子事件」，還有人要控告他，威脅要讓他入獄，最後丁格力被判定需付出一筆罰金。

　　根據當時的科技觀念，機器最終的目的是生產，若不生產而僅是運作，可說是在浪費電力或汽油，因此可被視為一種「寄生物」，自然界中本來就存在著寄生形態，我們也很自然地接受，比如杜鵑鳥不肯建造牠自己的巢，而把蛋放在其他鳥的巢中。在勞動社會中，現代藝術類似於杜鵑的蛋，寄生的理論和實務從未被正經嚴肅地學習過，當然這是相當難以界定的事情，不過最合理的反應就是不去改變這屬於大自然中的一部分，藝術不就是在大自然中找到靈感嗎？回溯到人類歷史上的黃金時代——希臘文明，科技的角色完全不同，即使已經了解許多基本技術原理，但這些原理沒有被利用在實用的目的和生產用途上，反而是運用在遊戲目的上，機器最「實際」的用處應該是用於戰爭、用於嚇阻敵人，但實際上，這些古希臘的戰爭武器其實一點也不具殺傷力。是否能把像丁格力這樣的藝術家比擬為古希臘時代製造武器的人呢？回到我們的時代，藝術家們其實是幫我們認識世界並且

丁格力　**熨斗**
高53cm　1962
蘇黎世，梅耶
（B. Meier）藏
（右頁圖）

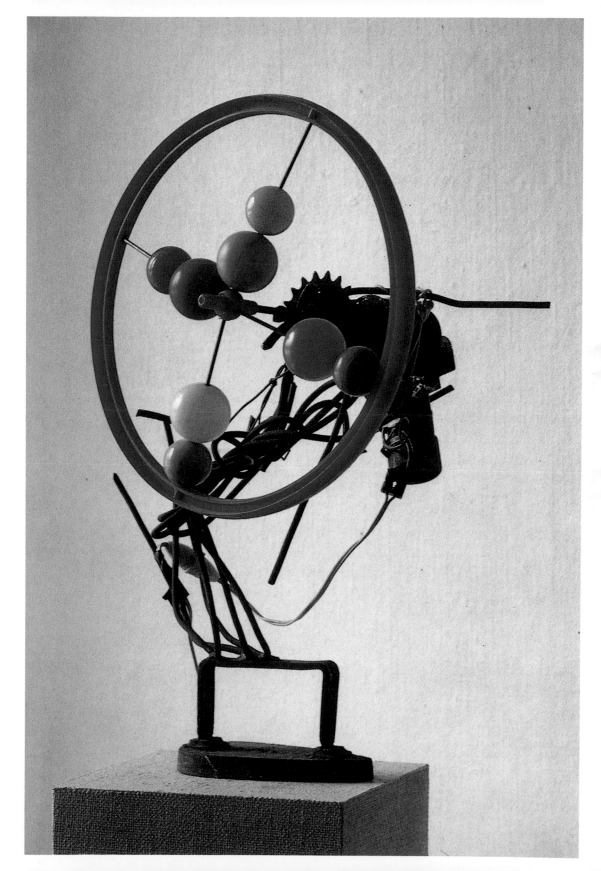

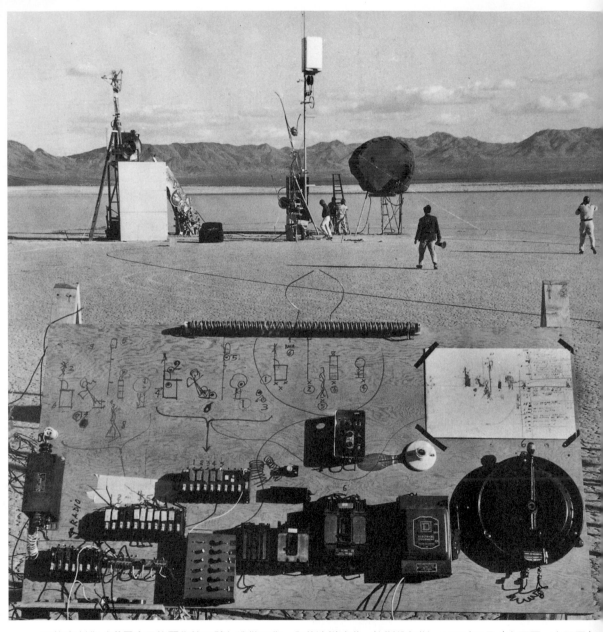

丁格力創作〈**世界末日的習作第二號**〉準備工作　內華達州沙漠　拉斯維加斯　1962年3月（左頁圖、右頁圖）

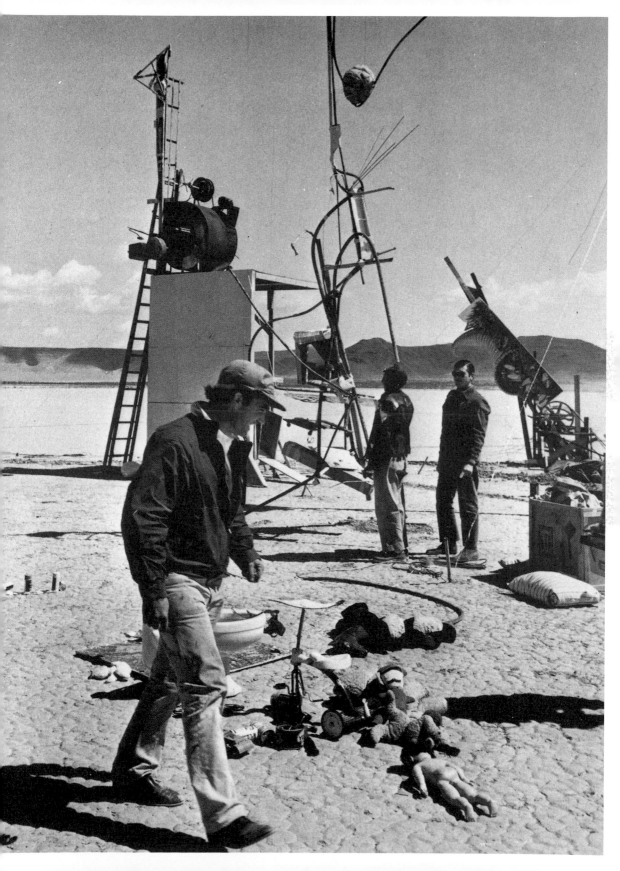

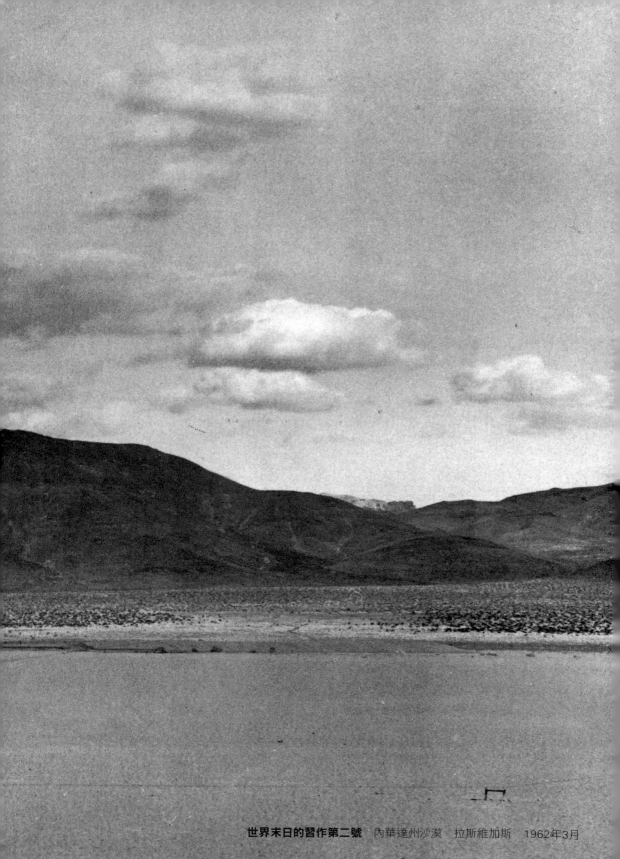

世界末日的習作第二號　內華達州沙漠・拉斯維加斯　1962年3月

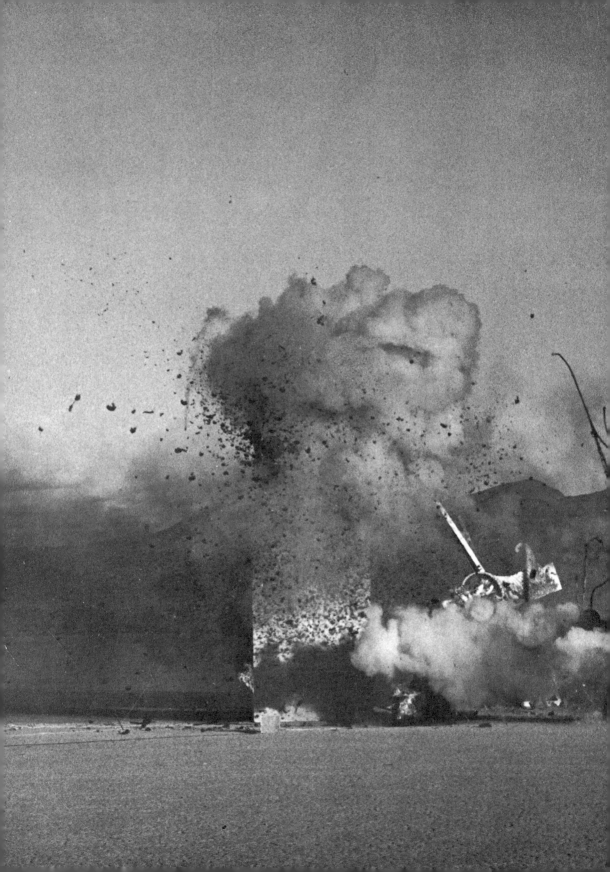

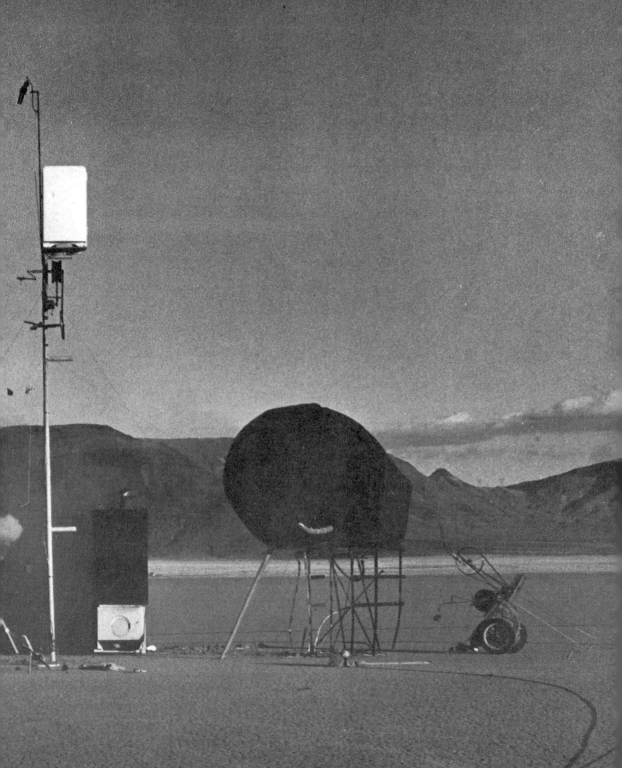

〈世界末日的習作第二號〉爆炸過程　內華達州沙漠　拉斯維加斯　1962年3月

預見未來，藝術充滿了新的想法，可惜當遇上政治或道德時，這些想法常被否定了。于東可說是最了解丁格力的藝評家、支持者，他強調丁格力創造的這些馬達，盡力地在觀眾面前運轉，突顯出當下文明最不合規則的屬性和最奇異的部分，這些機器徹底地超越了那個時代所創造出來的任何其他物體。

偶發藝術潮流

1962年1月，丁格力首次在瑞士的巴塞爾翁德森（Handschin）畫廊展出二十件作品，當時美國的抽象表現主義潮流已經吹到歐洲，與這類繪畫作品的比較使得丁格力感到氣餒，先前幾年那種爆發式的創作力也停頓了下來，甚至還感到厭倦。他意識到〈向紐約致敬〉、〈世界末日的習作〉等作品中的運動概念走到了一個死胡同裡，他的表達方式有可能掩飾了真正的問題，要去抓住難以把握的東西，確實存在著可能的困難。儘管如此，他還是決定前往當時的藝術中心——美國，並創造一件全新的自動毀滅雕塑，在路易斯安那美術館的經驗讓他想繼續使用煙火和炸藥，但可能會被傳統保守的觀眾排斥，於是計畫改以電視轉播方式，讓觀眾可以親眼目睹並參與這種不尋常的爆炸表演。

很快地，2月初丁格力來到美國加州，他在瓦特（Watts）看到了西蒙‧羅迪阿（Simon Rodia）建造的巨塔而大受震撼，這也是激發他後來在森林裡建造〈獨眼巨人〉的動力之一。當時丁格力在洛杉磯的愛林（Everett Ellin）畫廊舉行一個小型個展，NBC電視公司邀請他為「大衛‧布林克雷的日記」節目準備一項偶發藝術表演，於是丁格力決定創造作品〈世界末日的習作第二號〉作品，他選擇了內華達州的沙漠做為作品的放置點，乾涸的鹽水湖距離拉斯維加斯約40公里，曾經是第一批核子試爆的地點，這裡完全符合了丁格力對於荒謬、冒險、奇特的愛好。計劃確定後，他開始在旅館的停車場上製作不同的雕塑作品，名為〈歌劇—詼諧—戲劇—大—事情—雕塑—蹦〉，當作品運到指定地點

丁格力　**螺旋四號**
高53cm　1961
（右頁圖）

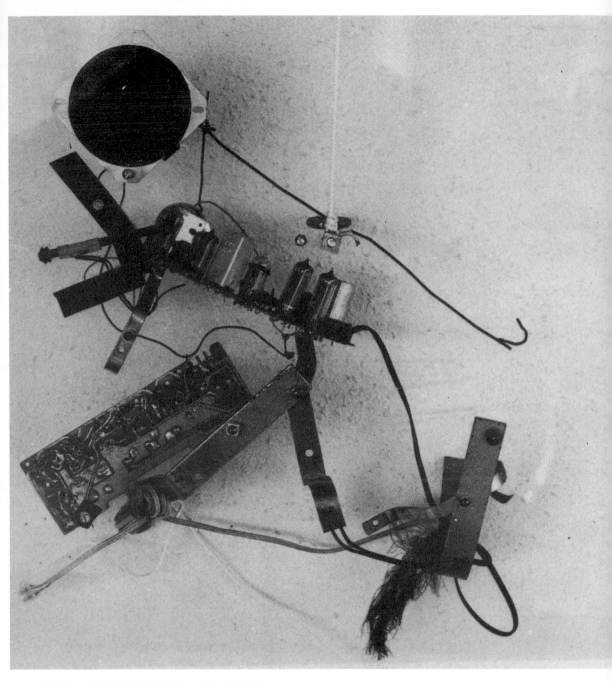

丁格力　**收音機雕塑十四號**　1962　私人藏

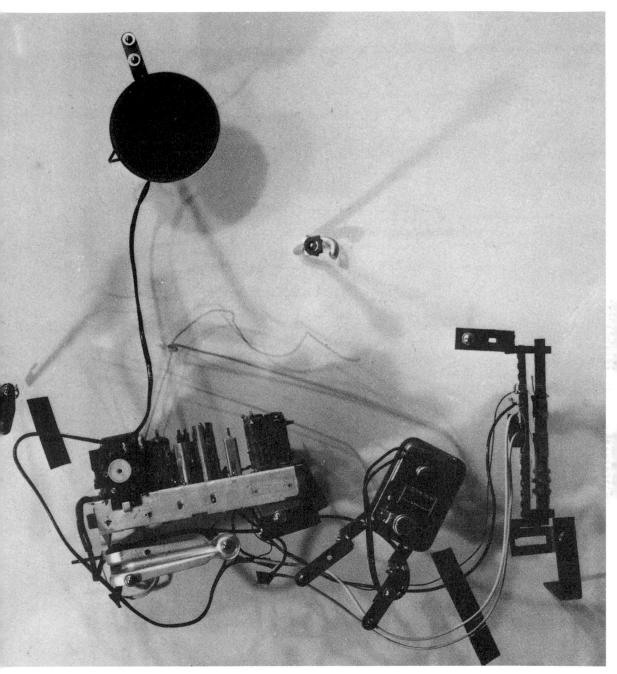

丁格力　**收音機雕塑**　62×62×12cm　1962　日內瓦，波尼耶（Bonnier）畫廊藏

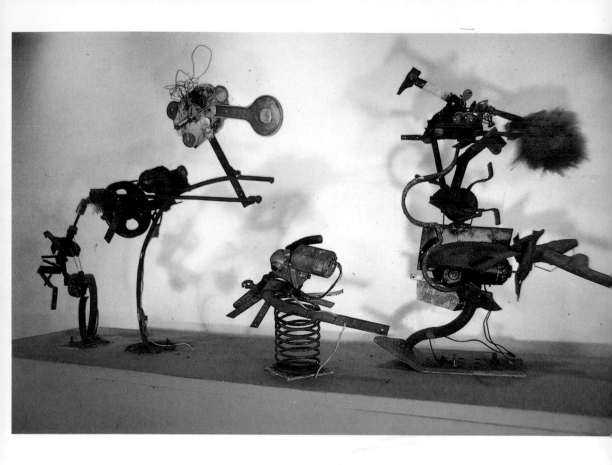

後，由於沙漠環境和作品不甚協調，最後丁格力把所有元件水平排列以符合沙漠的平面性，還添購了上百公斤的炸藥。3月21日傍晚，丁格力點燃了作品各部位，但現場只有一部柴油發電機，不足以同時供應點燃與攝影所需的電力，只能擇一，幸好工程人員立刻支援，攝影機得以拍下後半段過程，整個表演大約持續半小時，最令人嘖嘖稱奇的畫面，無疑就是裝滿羽毛的電冰箱爆炸後的壯觀場景。這次成果讓丁格力甚感滿意，他說：「我們無法期待世界末日能符合我們的預想。」將荒謬想法加以發展，丁格力成功地嘲諷了既有的傳統價值，激發人們對自身所處的文明與科技產生懷疑，為了能使機器順利地自動毀滅，他採取最激烈、最粗暴的方式，「以暴制暴」地在這世上獲取勝利，加上這被歸類於藝術範疇，賦予事件雙重諷刺的意涵。

　　一位出席的記者赫姆‧勒維斯（Herm Lewis）針對丁格力的

丁格力
普普，霍普＋歐普＆公司第二十二號
225.5×215.5×59.5cm
1962
巴塞爾，霍夫曼
（Emanuel Hoffmann）
基金會藏

丁格力　**噴泉三號**
1962
瑞士比爾（Bienne）
（右頁圖）

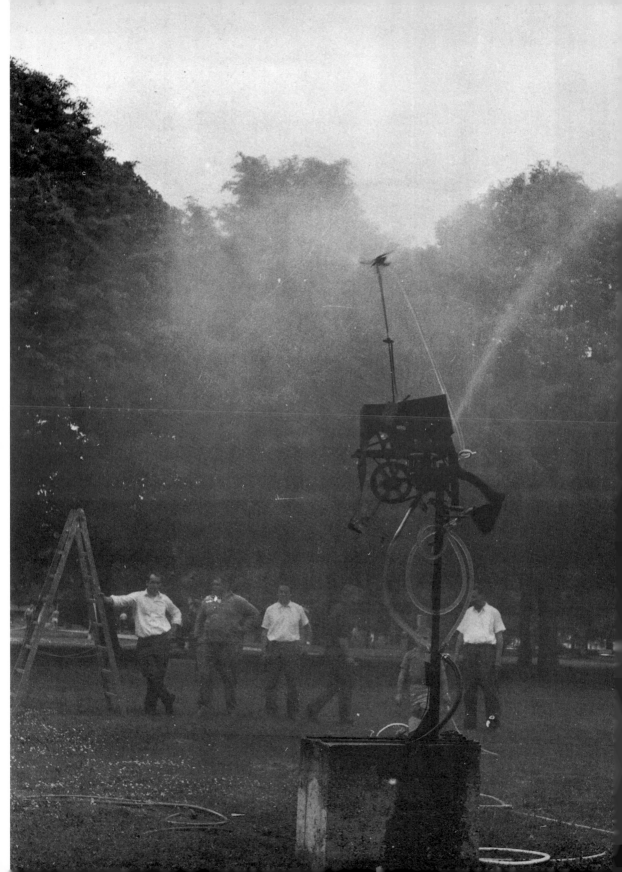

丁格力　**噴泉**Ⅳ　65×220×55cm　1963

丁格力　**噴泉**　270×140×70cm　1963-68　私人藏（右頁圖）

偶發藝術做出如此結論：「事實上，未預料到的錯誤使得丁格力
自己也成為了創作的一部分，當炸藥無法使機器爆炸時，為了讓
機器跳動，丁格力急忙衝入煙霧和火焰中試圖引爆機器。當危險
解除後，他從灰燼碎片中，拿著一個還可用的馬達回來。如此的
演出經過在某些觀眾眼中帶有另一層涵義：一名人類從世界毀滅
後的灰燼中重生，帶著搶救回來的物體，再度從零出發。」

　　1962年時，「偶發藝術」已在紐約形成潮流，在工作室、
地下室、旅館房間裡上演著，當妮姬和丁格力回到紐約時，決
定再次籌劃一場「偶發戲劇」。前一年，他們已經在巴黎的美
國大使館劇場，與勞生柏、傑士柏‧瓊斯共同完成蒙太奇舞台
劇「變化II」，這是約翰‧凱吉（John Cage）的作品，由大衛‧
杜多（David Tudor）編劇。這次的「波斯頓的結構」則由劇作
家肯尼斯‧寇施（Kenneth Koch）編劇，瑪思‧甘寧漢（Merce

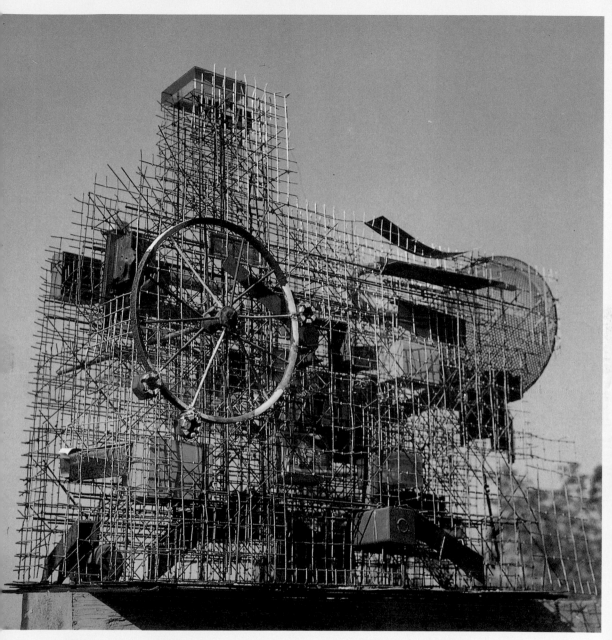

丁格力　**迪拉比**（Dylaby）**的模型**　1962

迪拉比（Dylaby）特展中，丁格力展廳　1962年8月至9月，阿姆斯特丹國立美術館

1963年10月，丁格力從日本寫給彭杜斯・于東（Pontus Hulten）的信件。

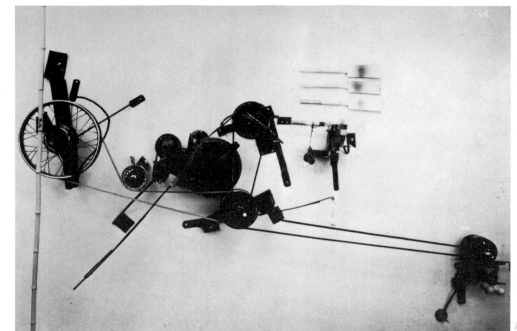

丁格力　竹之歌
270×350cm
1963
日內瓦，丹妮與
讓‧隆吉斯
（Dagny et Jan
Runnquist）藏

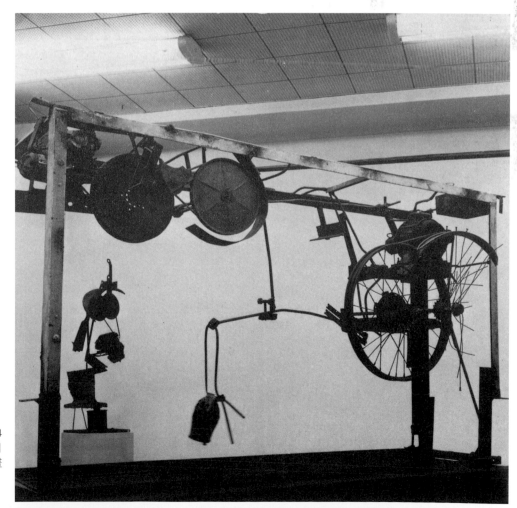

1963年3月至4
月，丁格力在日
本東京Minami畫
廊的個展現場。

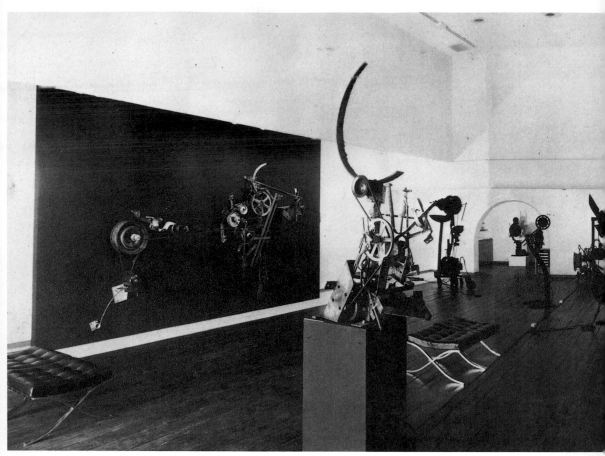

1963年5月，丁格力在洛杉磯德旺（Dwan）畫廊的個展現場。

1963年5月，丁格力在洛杉磯德旺畫廊展場展出作品素描設計圖。

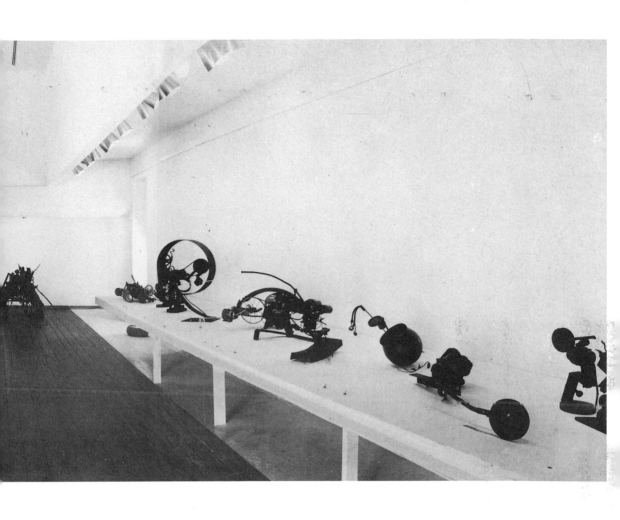

1963年5月，丁格力在洛杉磯德旺畫廊展出的作品。

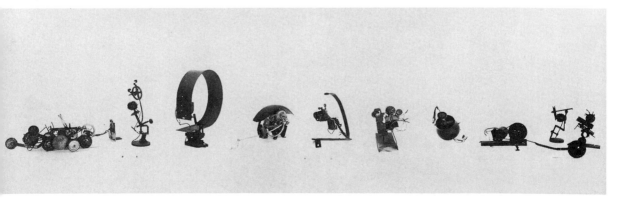

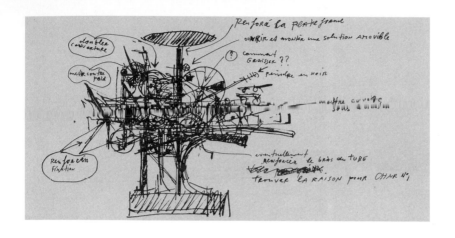

丁格力
厄黑卡（Eurêka）
草圖　鉛筆與鋼筆畫
1963

Gunningham）負責舞蹈設計，勞生柏創作了「集成繪畫」，妮姬展出被射擊的維納斯雕塑，至於丁格力本人則創造了橫跨整個舞台的輕混凝土牆。這齣劇在5月4日上演，如同多數的「偶發藝術」，只演了那麼一次。

　　同時，丁格力還在紐約的伊歐拉斯（Iolas）畫廊舉辦展覽，可看出他對聲音與雕塑之間的關係依然抱有興趣，他展示了一個小馬達收音機，調節器按鈕在不停的轉動下產生豐富而有趣的噪音，收音機的元件聚集在有機玻璃底下，似乎享受著完全的自由。1962年整個夏季，丁格力對於非物質的運用已經相當成熟，比如結合無線電的雕塑（聲音）、噴泉雕塑（水）、氣球雕塑（空氣）等，9月份時在德國的巴登巴登（Baden Baden）展出十一件噴泉作品。

　　阿姆斯特丹國立美術館館長威廉・桑德伯格在「藝術中的運轉」一展結束後，依然與斯波耶里、丁格力、于東等人保持聯繫，就在他即將退休前，再度邀請丁格力等人於美術館舉行群展，因此，此展帶有點告別的意味而取名為「迪拉比」（Dylaby），即為動力迷宮（labyrinthe dynamique）的縮寫，參展藝術家包括了妮姬、勞生柏、斯波耶里、丁格力、烏勒特維德（Per Olov Ultvedt），現場工作自8月開始，持續了三星期後結束。在此展中，丁格力除了是藝術家之外，亦扮演展覽的策展人角色，他自己完成了一件大型的「巴魯巴」系列作品，取名

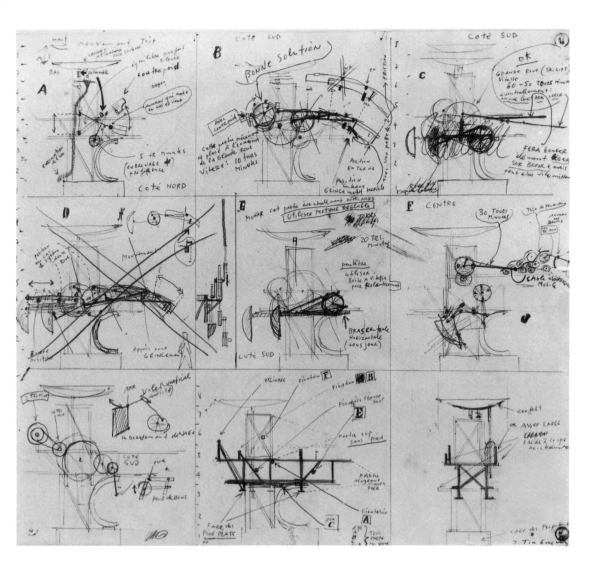

丁格力
厄黑卡（Eurêka）
草圖　鉛筆與鋼筆畫
1963

為〈向安東·穆勒致敬〉，放置在最後一間展廳內，強力風扇不斷地吹動著滿間飛舞的舊氣球，觀眾無從選擇地必須進入這一情境之中，正如「偶發藝術」常要求觀眾的實際參與。

厄黑卡與薛西弗斯

　　1963年2月，丁格力首次在日本東京的Minami畫廊舉行個展，「巴魯巴」系列達到成熟高峰期，丁格力對媒材瞭若指掌，

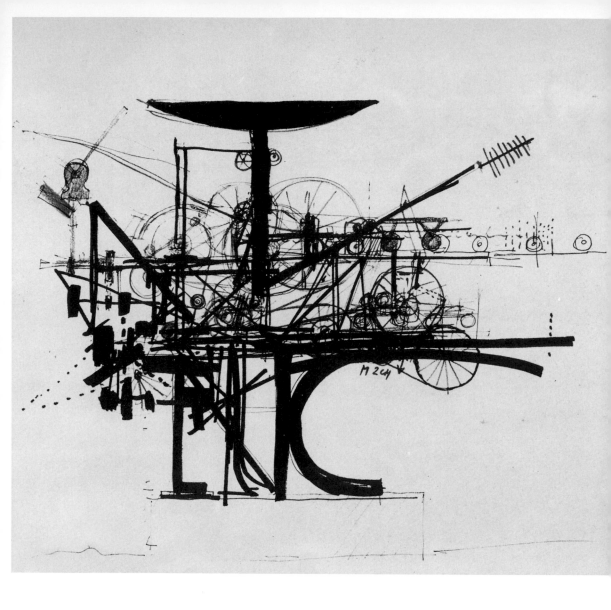

彷彿信手拈來都能成為作品的一部分，尤其是廢鐵、電動馬達、彈簧、羽毛等。畫廊為此展印製了吻合展覽精神的精美畫冊，裡面還包含一片「丁格力之音」的唱片，音樂由一柳慧（Toshi Ichiyanagi）就雕塑發出的聲音編曲而成。3月底，丁格力前往了洛杉磯，準備在德旺（Dwan）畫廊舉行展覽，他開始把作品塗成黑色，黑色可以吸收光線，並賦予造形輪廓另一種價值。為了強化雕塑，使其更加堅固與耐用，他學習了滾珠軸承以及其他可以延長機器運轉時間的技術。

丁格力
厄黑卡（Eurêka）
紙上鋼筆　1963

丁格力　**厄黑卡**
780×660×410cm
1963-64
現存放於蘇黎世的霍恩
（Zurichhorn）公園內
（右頁圖）

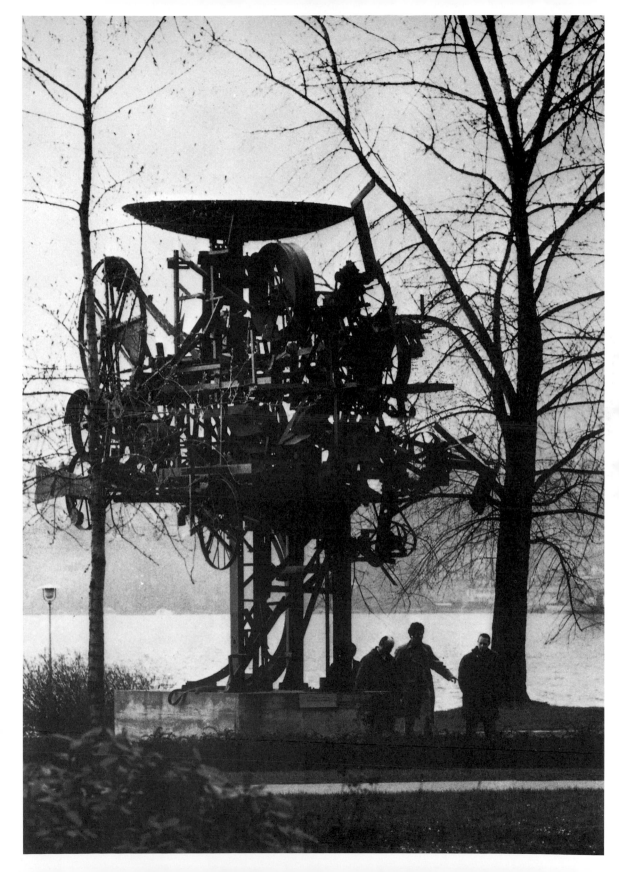

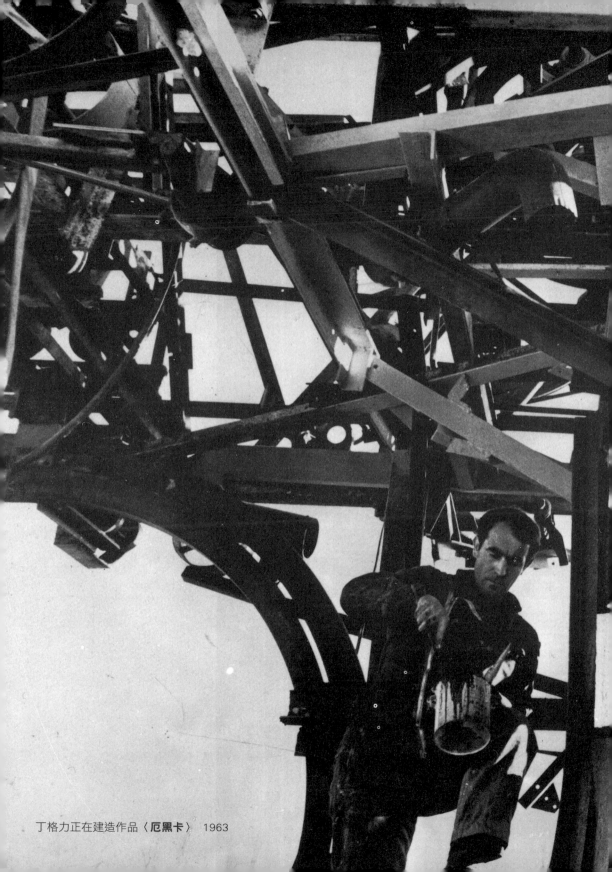

丁格力正在建造作品〈厄黑卡〉 1963

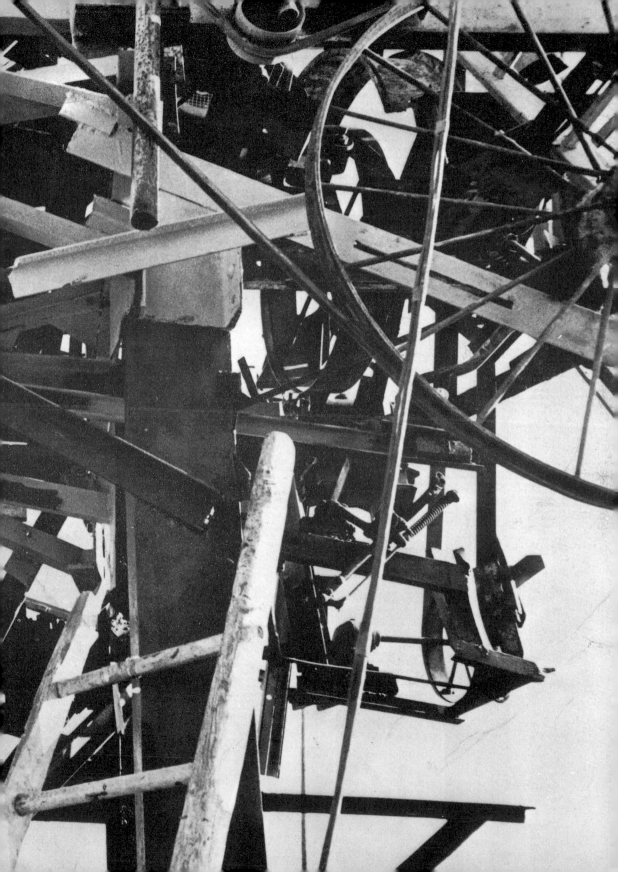

當普普藝術在紐約引發潮流時，新寫實主義則正在巴黎發展迅速，阿曼、妮姬、斯波耶里、勞生柏、克萊斯‧歐登柏格（Claes Oldenburg）、吉姆‧戴恩（Jim Dine）等人的作品中充滿了日常物件，以呈現我們真實生活中的物體，做為更加了解這個世界的途徑。無論是普普藝術或新寫實主義，大多搖曳著反文化旗幟，並帶著一股大剌剌的灑脫。但此時丁格力欣喜於能將雕塑塗成黑色，如此一來物體便能擺脫「撿拾物」的身份，這是一種非物質化的手法，某種程度來看可視為「反新寫實主義」。

回到歐洲，丁格力接到委託，為1964年於洛桑的瑞士國家展覽會製作一件大型雕塑作品，因此在1963年的整個夏季，丁格力完全投入在一項大型作品〈厄黑卡〉（Eurêka）之中，這是一座結合雕塑、機器、巨型、聲音、變化、延伸等元素的作品，作品製作前的素描工作佔據了他的大部分時間，這全是為了分析前進、後退、側走等運轉方向和升降動作的細節，因為他必須想辦法讓機器能夠長時間運轉。〈厄黑卡〉本身有個支撐體和可活動部分，包括五個強力馬達構成的旋轉物件、精密計算的油壓滾珠軸承，以及許多相異媒材。所有結構在1963年至1964年的冬季分期完成，冬季氣溫低寒，丁格力的創作艱苦不難想像。也正是在這個冬季，丁格力搬離了巴黎虹桑巷的工作室，與妮姬一同使用巴黎近郊一處舊時舞廳空間改成的工作室。〈厄黑卡〉最後在1964年5月如期完成，並順利展於萬國博覽會的瑞士館中，展完後運到蘇黎世的市立公園，成為公共藝術永久陳列，至今依然存在於公園內。丁格力原本計畫製作一個7×8×4公尺的結構，完成版本高約7.3至8.6公尺、長約8.85至10公尺、寬5.8公尺。丁格力的目的在於把獨特的機械美學、他對機械的體認與全新想法，試圖完美地結合於這件作品中。

1964年，他把在〈厄黑卡〉得到的經驗加以調整，製作了一系列不斷前後移動但不會發出聲音的「坦克」（Chars）系列，同時也製作了「耶歐司」（Eos）系列，這是「交配者」（Copulatrices）和「薛西弗斯」（Sisyphe）等系列的原型。諷刺的樂觀主義和自我挑戰主導了丁格力最初十年的創作脈絡，

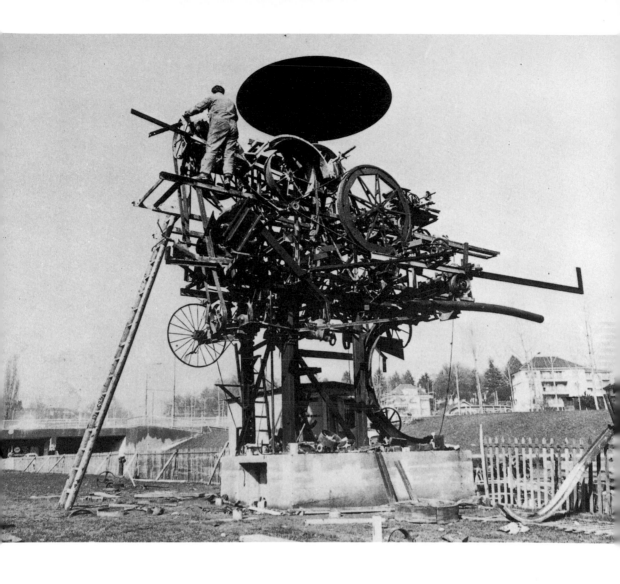

丁格力正在建造作品
〈**厄黑卡**〉 1963

逐漸地，作品中的諷喻愈來愈不那麼直白，時而隱藏著創作者的激情。

　　透過力量感與極度的尖銳感，新的雕塑作品表達出機械功能的荒謬，暗指一個受苦難的生命不可避免的重複動作，如此的運轉過程被戲劇化、被個人化，如同薛西弗斯的神話一般，機器舉起一隻重鐵鎚且不停地回到原出發點，這其中缺乏了意義與功能性，首批作品中的荒誕引出了悲劇般的情緒。有時這些雕塑似乎滑稽地模仿人類的行為動作，甚至是那些相當私密的動作，壯

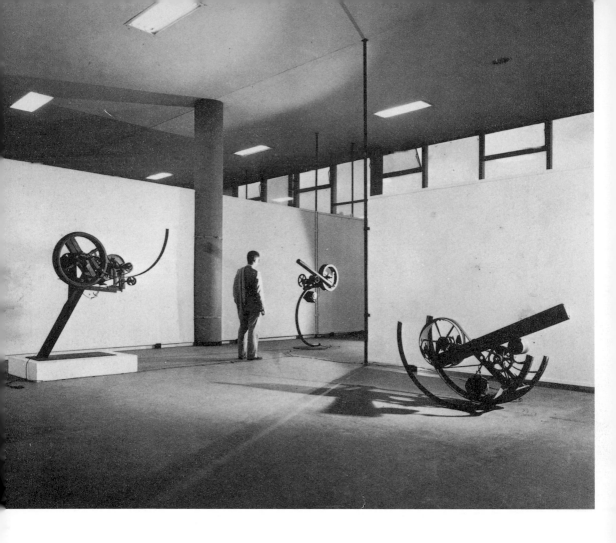

觀地令人發笑。在柏林，介於兩次大戰之間，人們常說：「疲
累、疲累，只是疲累，工作令人厭煩，接著就是這個荒謬的性生
活。」機器的運作原本應該用於製造產品，相較之下，丁格力的
機器則是沉重的悲觀主義，但另一方面來看，這樣的機器在非理
性的層面上，卻又帶有樂觀主義色彩，就像小孩子拿到任何物體
都能樂在其中地玩耍那般。

　　人類有能力創造文明，也有能力創造機器。觀眾在觀看丁格
力的作品時，經常不得不去思考人類所面臨的危險，對於世界面
臨如此艱困複雜的情況，似乎所有人都有連帶責任，作品讓觀眾
正視世界進展的本質，也就是進展這件事情的本身，「結果」並

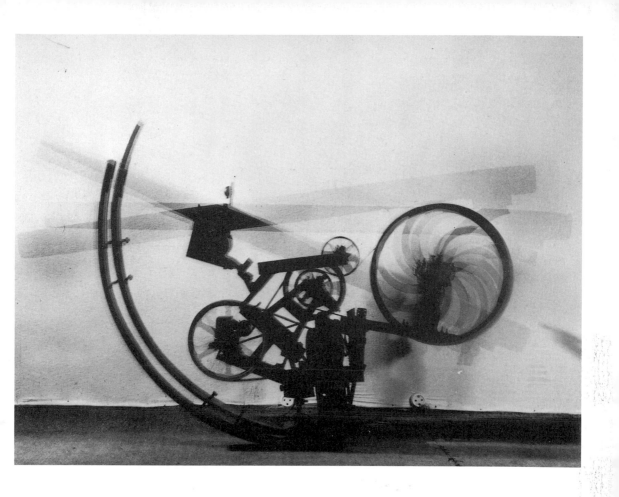

丁格力　**翹翹板Ⅵ**
88×180×73cm
1965

不是最重要的，因為那只是變化的目標，相反地，關鍵點是變化與不停止的流動，唯一重要的是這項轉變的內涵。

　　1964年12月，丁格力於巴黎的伊歐拉斯（Alexandre Iolas）畫廊舉行回顧展「形上」（Méta），展出他近十年來的作品，當時美國德州休斯頓美術館館長史威尼（James Johnson Sweeney）受到德·默尼勒（De Menil）的資金捐贈，得以為美術館購藏展覽中的九件丁格力雕塑作品。

藝術、機器與戲劇

　　1965年7月，巴黎裝飾藝術博物館舉辦塞薩、侯耶·達埃斯（Roël d'Haese）、丁格力的三人群展，丁格力展出作品〈普

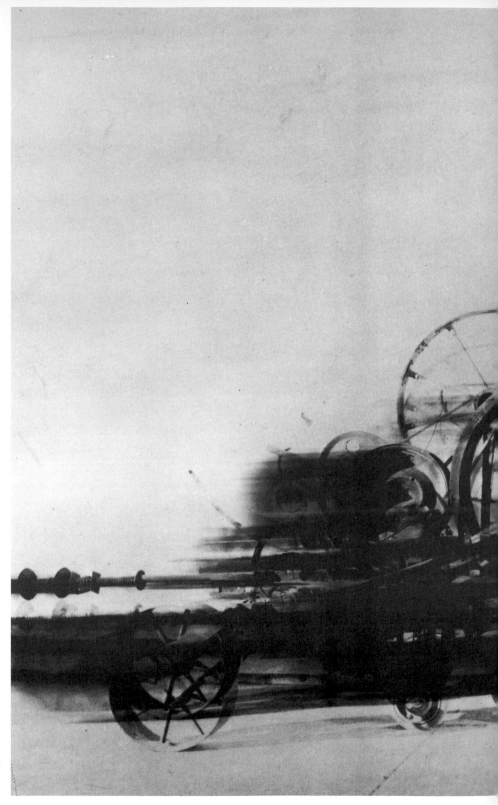

丁格力
坦克—形上 I
220×500×160cm
1965
作品已毀損

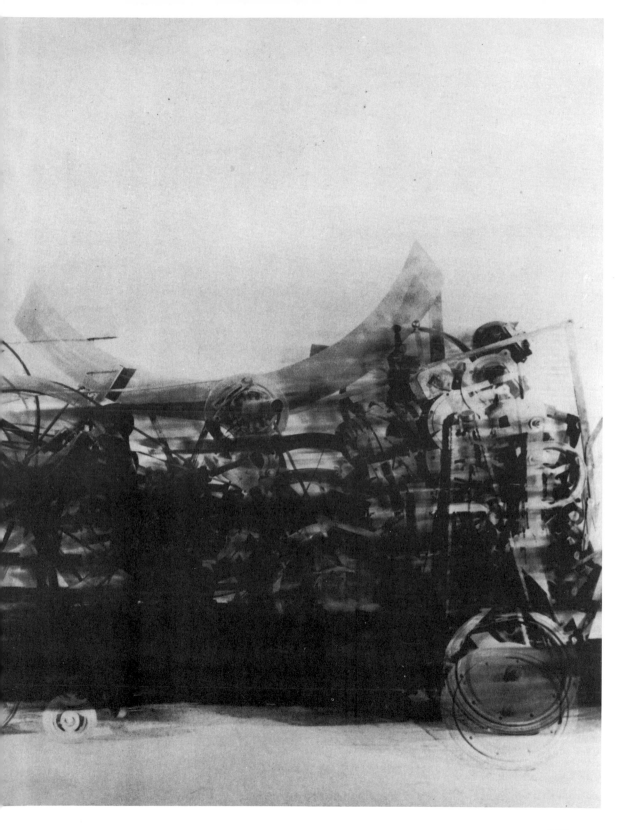

丁格力　**大螺旋**
165×70×22cm
1965
巴黎，馬塞爾‧勒馮思
（Marcel Lefrance）藏

普，霍普＋歐普＆公司第二十二號〉（Pop, Hop + Op & Cie, No.22），運用普普元素中的「贋品或商品」，以此做為對紐約興盛的普普藝術與動力藝術的嘲諷。凡是根基於具運動性質的造形藝術或視覺藝術，通常被統稱為「動力藝術」，這股潮流對於像丁格力這樣的藝術家來說簡直是災難，丁格力深愛機器的潛力，且將他所有心力貢獻於對科技的探索與了解，試圖讓他的思想以歡樂、有趣的外在形式表達出來。除了〈普普，霍普＋歐普＆公司第二十二號〉之外，還展出高2.2公尺、長5公尺的「坦克」系列新作，放置於一間展廳內，來回碰撞牆壁並改變方向，該場面簡

丁格力　**螺旋I**
高160cm　1965
（右頁圖）

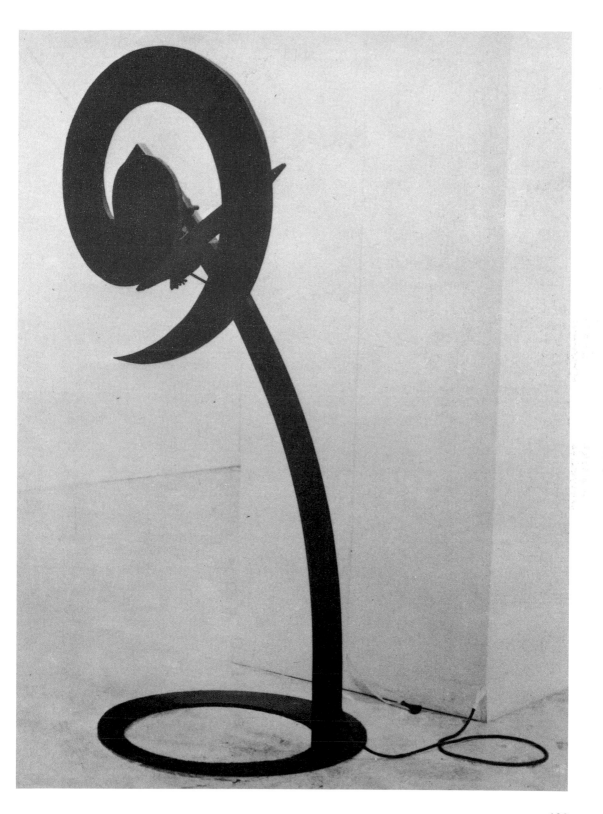

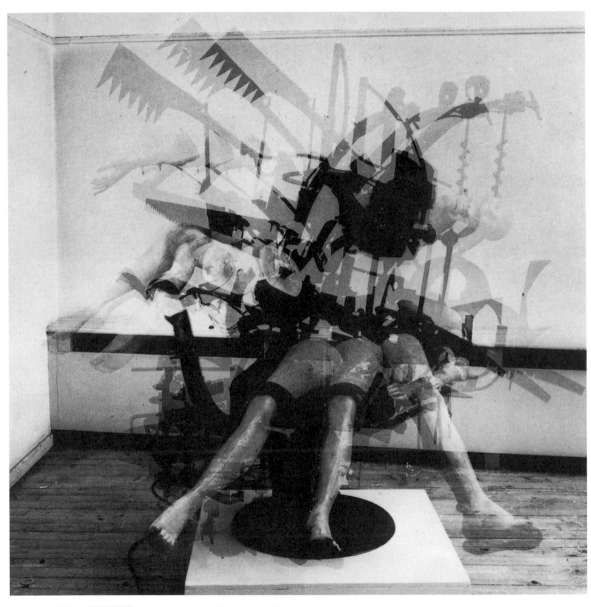

丁格力　**解剖機器**　185.5×188×200cm　1965
休士頓，法蘭索·德·默尼勒（François De Menil）基金會藏

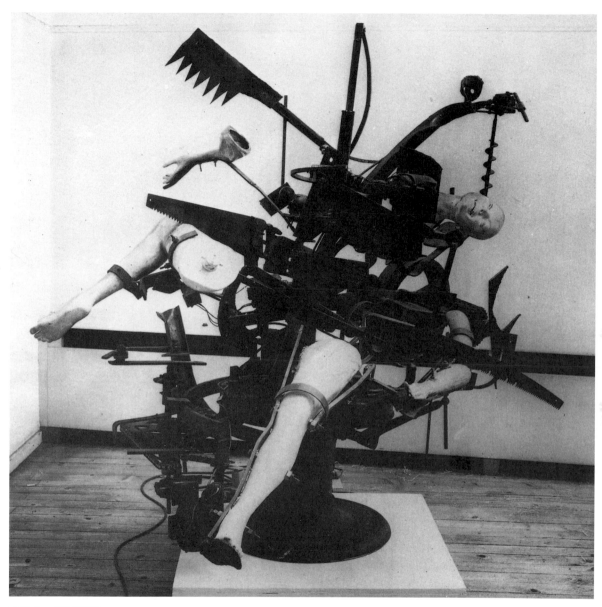

丁格力　**解剖機器**　185.5×188×200cm　1965
休士頓，法蘭索‧德‧默尼勒（François De Menil）基金會藏

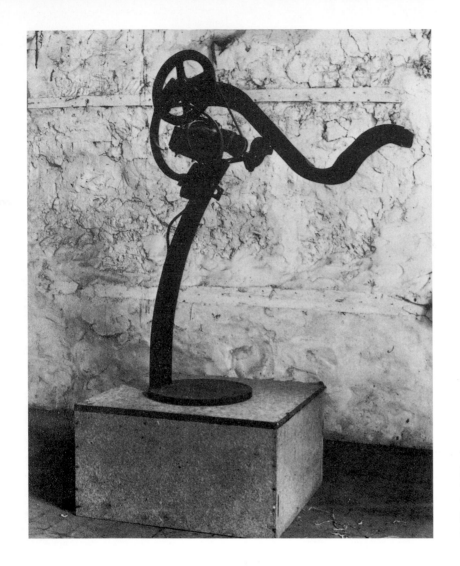

丁格力
西里伯斯（Celebes）
115×75×52cm
1965
蘇黎世，畢休伯傑
（Bischofberger）畫廊

直是驚人，除了帶有對文化的威脅感之外，還添加了心理威脅，
展覽因此顯得野蠻、粗暴，讓不受限制的能量放肆著。接著9月
份，丁格力還代表瑞士參加巴西聖保羅雙年展。

　　1965年11月，丁格力與斯科費（Nicolas Schöffer）聯展於紐約
猶太博物館，這是由山姆·漢特（Sam Hunter）策劃的「兩位動
力雕塑家」展覽，丁格力共展出六十四件作品，包括舊作與近期
作品，為因應當時情況，他特別製作了一件新的巨型作品：〈解
剖機器〉，作品上的幾把鋸子同時切割著一名蠟像女性人物，
看來丁格力故意想驚嚇美術館的參觀民眾，因為多數觀眾是女

1965年，位於華希－
須－艾戈（Soisy-sur-
Ecole）的丁格力工作
室。（右頁圖）

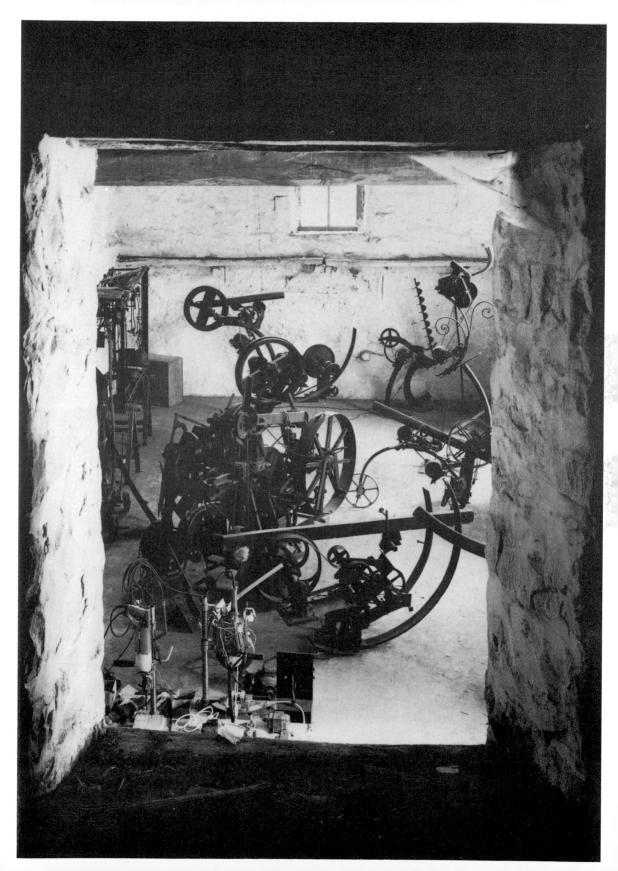

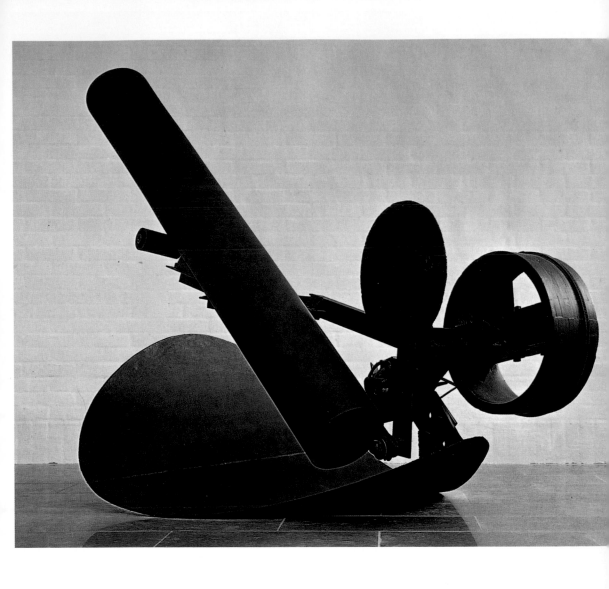

丁格力　**搖桿**
136×192×125cm
1965　鐵和電動機

性。可想而知，展覽（尤其是丁格力的作品）又激發了記者們的
抨擊，《紐約時報》藝評家克拉默（Hilton Kramer）直言不諱地
以「發明者與模仿者」做為文章標題，他認為斯科費是發明者，
而丁格力則僅是模仿者。丁格力面對如此批評似乎也無能為力，
在每個年輕世代中，那股天真的樂觀主義必然會導致如此想法，
記者們只能接受順應潮流的藝術，他們不明白，這種順應潮流的
藝術其實僅是懶惰和缺乏想像力的產物。雖然新作不受歡迎，12
月22日，該美術館依舊舉行了肯尼斯・寇施（Kenneth Koch）的新

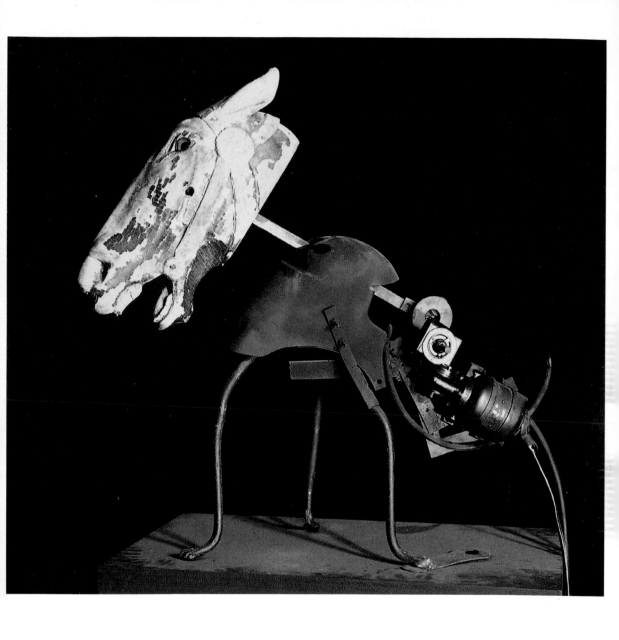

丁格力　**馬**
63×70cm
1965

戲劇表演，這部「丁格力的機器神話」的特殊之處在於，主要演員除了丁格力的朋友之外，機器本身就是主角之一，這個關於鬼魅的故事再度激發了丁格力創作新作品的靈感。

　　1966年初，編舞家羅藍‧佩帝（Roland Petit）邀請妮姬、萊斯（Martial Raysse）、丁格力等人參與芭蕾舞劇《瘋子的讚禮》，這將會在巴黎香榭大道上的一間劇院上演，丁格力不僅負

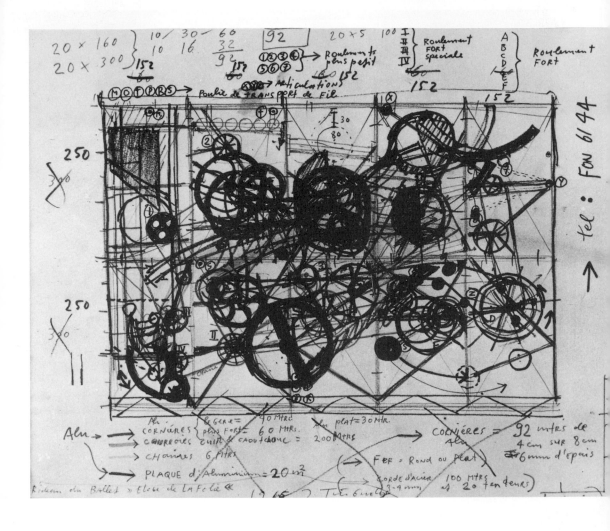

責導演工作，還負責佈景裝飾，製作出類似中國皮影戲原理的視覺效果，以黑色結構佔據舞台入口，像布幕般緩緩升起，而它的影子就清楚地投射在白色布幕上，燈光從後方打過來，這組黑色結構作品中可看到輪胎、皮帶、小球等物件，左下角有個人形輪廓，姿勢猶如騎腳踏車，踩著踏板，以馬達供應所有元件運轉的動力，丁格力的作品與劇場表演結合這並不是第一回，他的動力雕塑具有戲劇化的張力，在《瘋子的讚禮》中，可看到丁格力對於作品已有高掌握度，整體結構在運轉的同時能保持某種程度的協調，並注入輕鬆詼諧的態度。

為芭蕾舞劇《**瘋子的讚禮**》所做的草圖
紙上鋼筆與鉛筆
24×31cm　1966

丁格力在華希－須－艾戈（Soisy-sur-Ecole）的工作室內，為《**瘋子的讚禮**》進行製作。
（右頁圖）

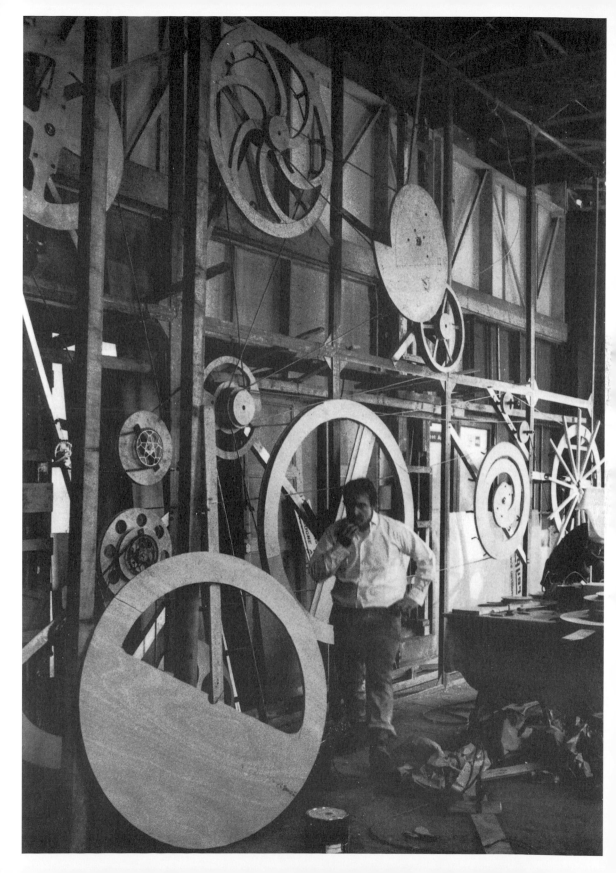

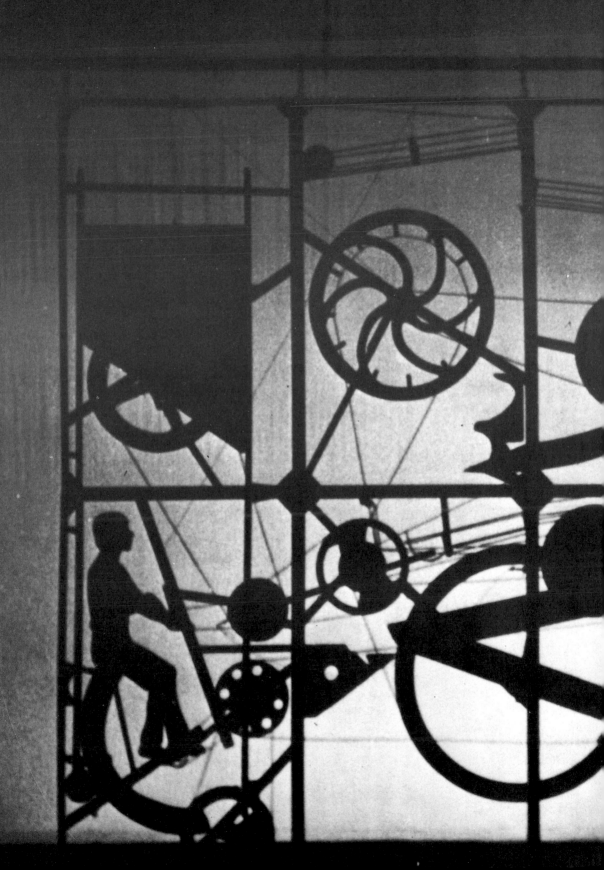

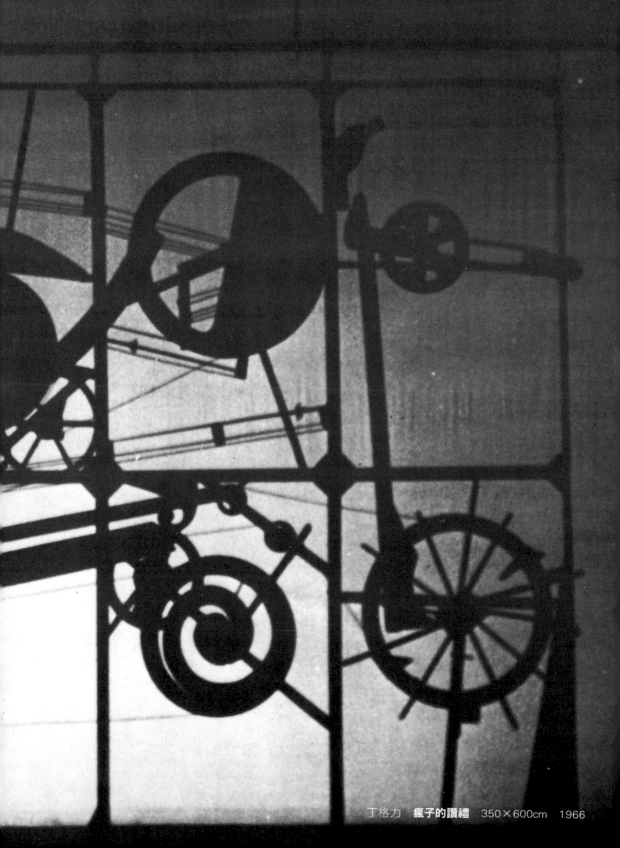

丁格力　**瘋子的讚禮**　350×600cm　1966

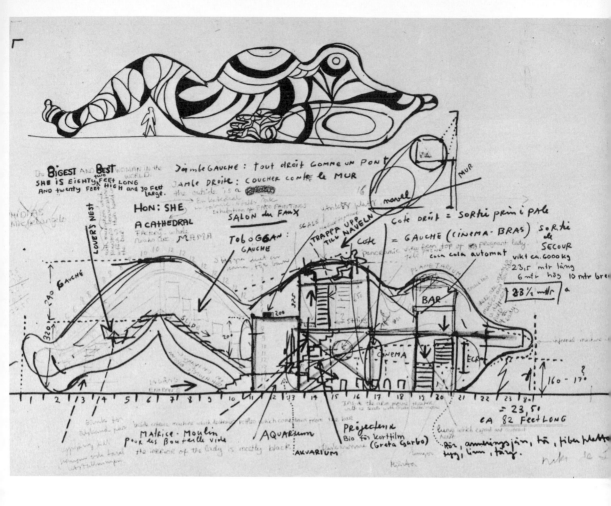

從〈她〉到〈天堂幻境〉

丁格力　**她**　草圖
紙上鋼筆與鉛筆
1966

　　妮姬與丁格力在1966年4月27日抵達瑞典斯德哥爾摩，當天就開始討論作品的製作概念，首先想到的是一種機器戲劇，以十二幅「畫作」組成一齣歌劇，但可惜不盡理想，於是彭杜斯‧于東便建議製作一個巨型的人物就好，也就是以妮姬作品「娜娜」（泛指女性）為原型，創造一件躺著的超級巨大雕塑，大到甚至充滿整個空間，於是這件長達25公尺、高達9公尺的〈她〉，經過了五星期的製作過程後，誕生在瑞典斯德哥爾摩現代美術館中。這項浩大工程讓他們每天至少工作超過十小時，于東幫他們

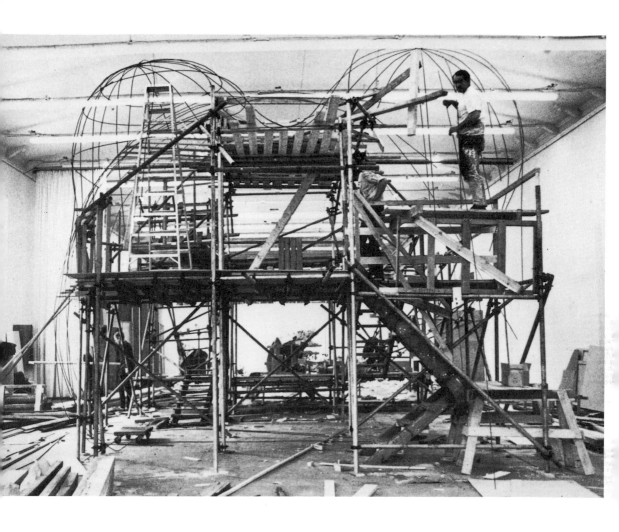

年輕的瑞士藝術家偉
伯（Weber）與丁格
力正在建造〈**她**〉的
結構體

找到兩名技術人員，由丁格力帶領他們工作，其中一位年輕的瑞
士藝術家偉伯（Weber）在此作完成後，也成為丁格力和妮姬往後
創作的固定助手與朋友。

　　〈她〉的造形是以背躺著，兩腿彎曲，幾乎頂到天花板，
佔據了美術館大廳最重要的位置，觀眾必須從她的私部進入，內
部空間配備有許多娛樂設施，比如右胸部區塊的天文館中，可看
到丁格力創造的一個自行緩慢轉動的巨輪，這是進入作品之後迎
面而來的第一件物體。此外，作品還包括吧台、自動販售機、滑
梯、迷你電影院、畫廊區（展示著馬諦斯、保羅·克利等人畫作
的複製品）等。左手臂區塊由于東規劃，他在此放置了一部長

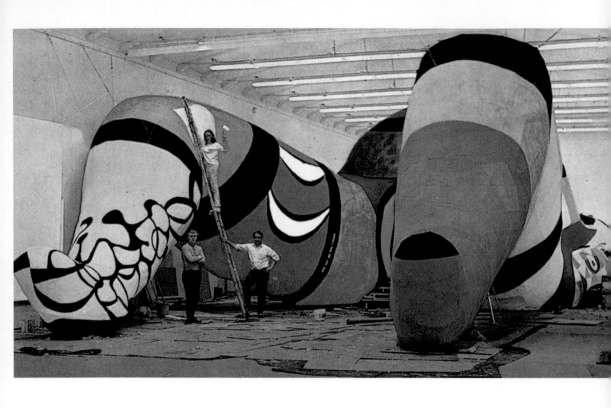

十五分鐘、由瑞典知名女演員葛麗泰‧嘉寶（Greta Garbo）主演的影片，該區設有十個座位。培奧洛夫‧烏爾特維特（Per Olof Ultvedt）亦參與了該計畫，他在頭部區塊設計了一些由馬達帶動木頭轉動的作品，暗喻著人類大腦不停止的思考。

在這件作品上，由於雕塑外觀延續妮姬的創作風格，而丁格力的參與較偏向是主導、規劃、統籌，他自己的個人風格在此作中並不怎麼突顯，但是製作大型作品的經驗，以及兩人的合作默契，開啟了兩人後續的大型藝術合作項目。比如在〈她〉之後，緊接著的〈天堂幻境〉。

1967年，丁格力與妮姬共同受法國政府邀請，為蒙特婁世界博覽會法國館建造一群作品，這組作品將被放置在屋頂的花園裡，這組名為〈天堂幻境〉的作品，其實闡述著兩位藝術家之間的愛情戰爭，丁格力的黑色機器與妮姬的彩色娜娜，儼然就是一場男與女的對抗。雖然這機會看似寶貴難得，但此次的創作對丁格力和妮姬而言簡直是備受考驗。首先是經費的不足，法國政府

〈她〉製作完畢，培奧洛夫‧烏爾特維特（Per Olof Ultvedt）、妮姬與丁格力合影。

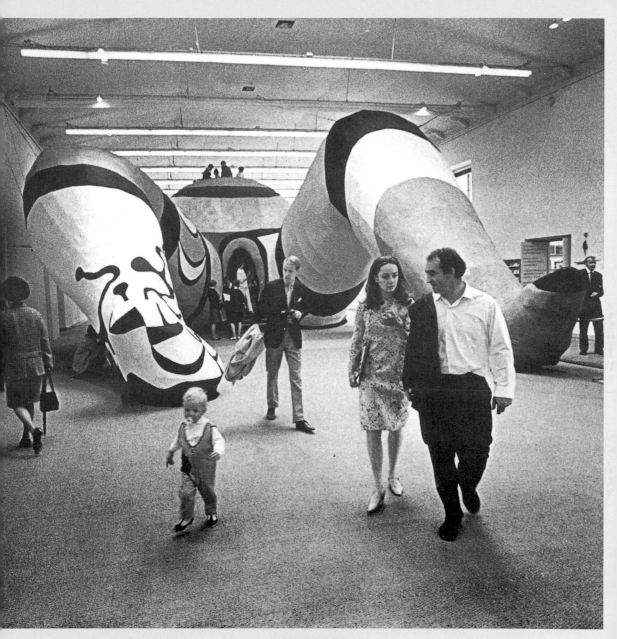

丁格力　**她**　610×2870×915cm　1966年6月展於斯德哥爾摩現代美術館

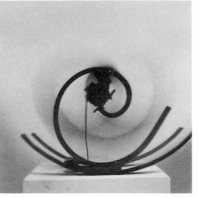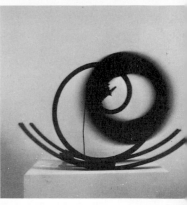

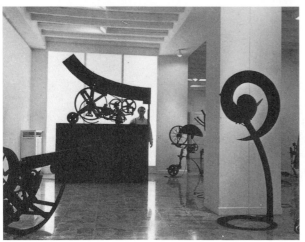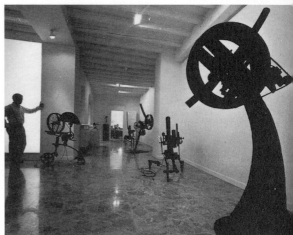

1966年米蘭的伊歐拉斯（lolas）畫廊舉行丁格力個展

丁格力　**坦克MK IV**　210×106×65cm　1966　斯德哥爾摩現代美術館

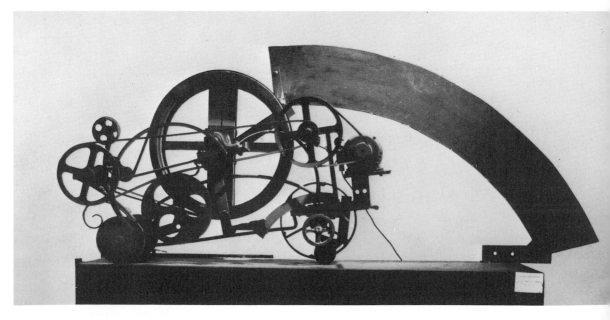

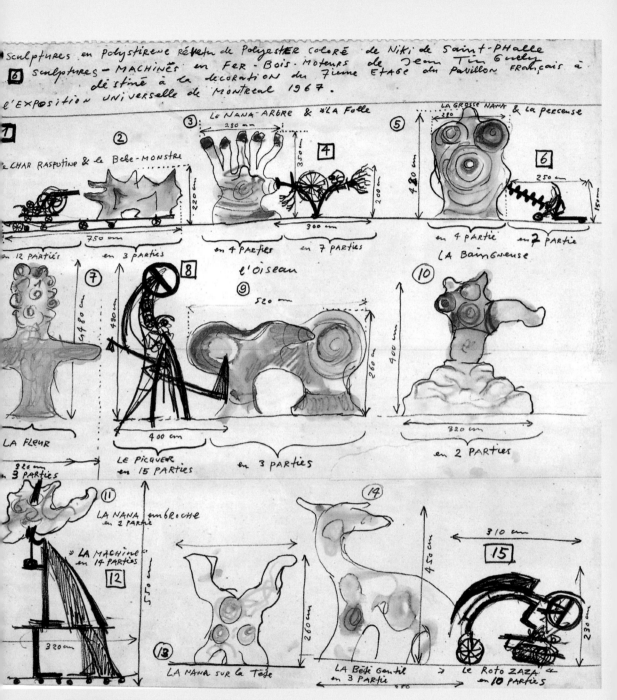

丁格力　**天堂幻境**　草圖　紙上鋼筆與粉彩　39×37cm　1966

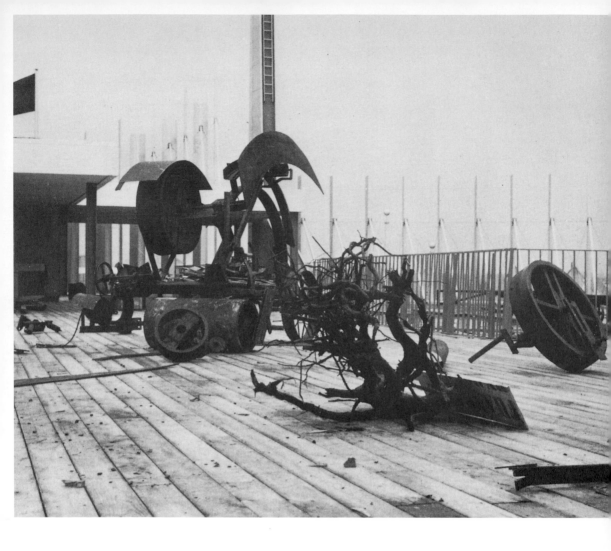

無法負擔如此龐大的製作經費，要求藝術家自行負擔費用，幸好當時他們向美術館售出了一些作品，足夠用於這次創作上。接著直到正式展出前依然風波不斷，龐大的工作量讓妮姬的身體不勝負荷，最後被送進醫院治療；丁格力和助手偉伯前往蒙特婁安置作品時，為了使用整片屋頂空間而與總理僵持住了；蒙特婁的主教先參觀過作品後，居然希望他們可以撤掉這些作品。妮姬一出院後立刻趕到現場，甚至絕食抗議，堅持使用整片屋頂並展出所有作品，幸好最後獲得龐畢度總統的支持，才讓展覽順利展出。

　　丁格力綜合了他這兩年來的想法，製作了一組六件大型機器雕塑的作品，〈哈斯布丁納〉（Raspoutine）是帶有輪子的複雜機

1967年夏天，蒙特婁世界博覽會法國館屋頂，作品〈天堂幻境〉正進行安裝工作。

1967年夏天，蒙特婁世界博覽會法國館屋頂，作品〈天堂幻境〉正進行安裝工作。（右頁圖）

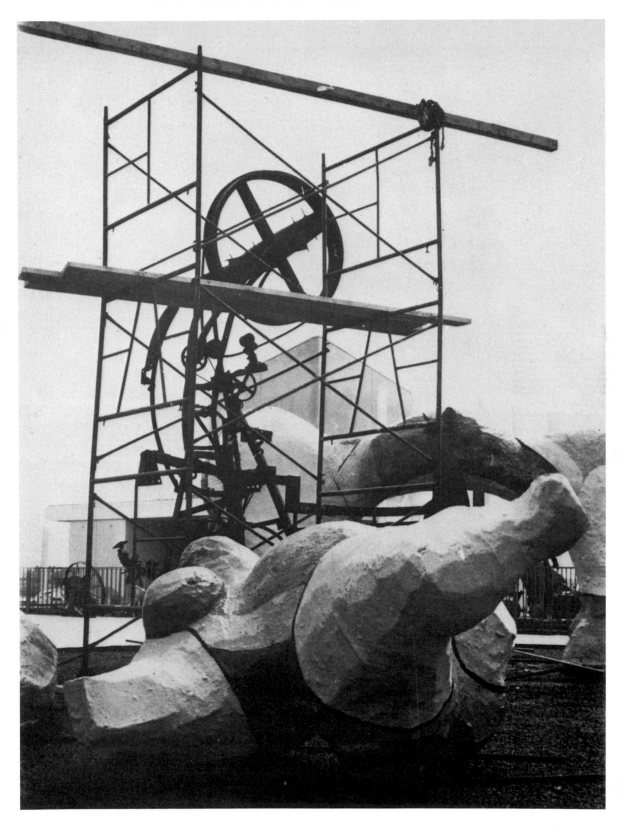

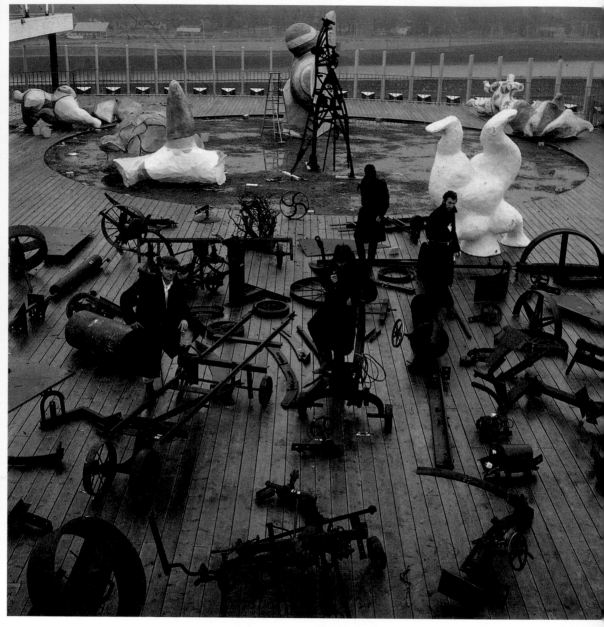

1967年夏天，蒙特婁世界博覽會法國館屋頂，作品〈**天堂幻境**〉正進行安裝工作。

〈**天堂幻境**〉移至斯德哥爾摩現代美術館永久陳列。中央為丁格力作品〈**採石機**〉。（右頁上圖）
〈**天堂幻境**〉移至斯德哥爾摩現代美術館永久陳列。中央為丁格力作品〈**小怪獸**〉。（右頁下圖）

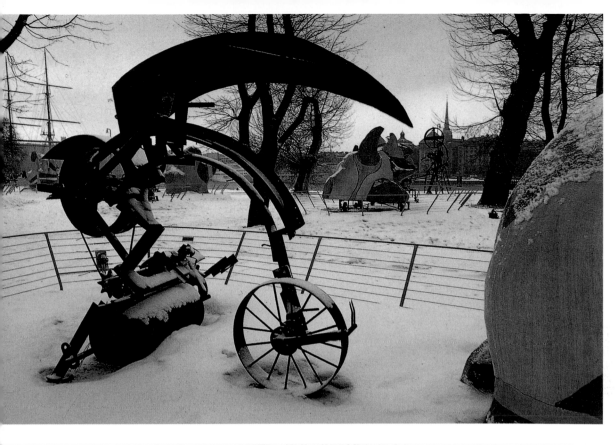

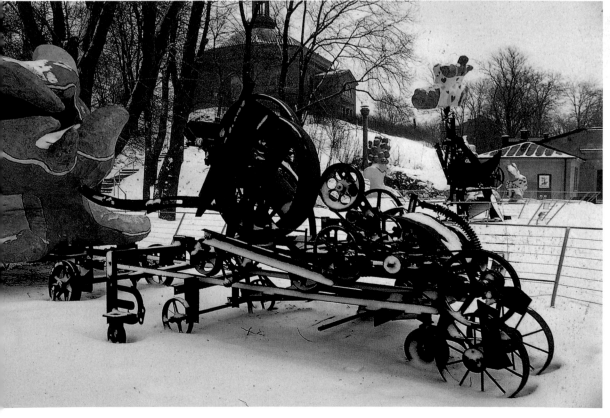

器，可轉動或靜止，可旋轉或固定，複雜的操控桿可控制機器的來回運動；〈女瘋子〉則有長長的手指，按在妮姬作品〈娜娜—樹—蛇〉的金屬乳房上，以猥褻的動作運轉著；另一件雕塑機器則不停地在一件〈娜娜〉身上挖洞；高約6公尺的〈採石機〉則與妮姬作品〈鳥〉一起跳著舞；還有一件〈霍托察察〉（Rotozaza）緩慢地啄著一隻動物的屁股。

　　1967年11月，〈天堂幻境〉運到美國水牛城的公立美術館（Albright-Knox Art Gallery）展出，接著又再運到紐約的中央公園展出，大部份曼哈頓北區的黑人居民對於作品極度讚賞，或許是因為作品投射出他們的處境狀態。最後，丁格力與妮姬決定把作品贈送給斯德哥爾摩現代美術館，因為這組作品的靈感來源，正是當年在斯德哥爾摩現代美術館展出的〈她〉。經過一年的修復，妮姬將所有作品重新上色，而丁格力也加入了一些新元素：在黑色水池上加裝噴泉，水噴在兩件正在游泳的「娜娜」身上。1971年5月，〈天堂幻境〉終於在美術館安置完畢，正式呈現在大眾面前，至今依然吸引著許多觀眾的來訪。

〈一片枯葉的安魂曲〉與〈霍托察察〉

　　關於這一年的世界博覽會，丁格力可說是最忙碌的藝術家了。他不僅與妮姬合作〈天堂幻境〉，另外他自己個人也接獲瑞士館的委託，最後他在瑞士館展出〈一片枯葉的安魂曲〉，長度達11.5公尺、高約3公尺。這件作品可說是他當時為《瘋子的讚禮》所做作品的完整版，同樣利用光影原理，讓黑色機器的輪廓映在白色布幕上，各個元件中只有一片枯葉是白色的。

　　1965年，丁格力依照最初的設計圖重新製作了大型機器〈霍托察察第一號〉，並展於巴黎伊歐拉斯（Alexandre Iolas）畫廊，接著還展於紐約、舊金山、休士頓、巴塞爾等地。這是一件諷刺消費社會的作品，作品表現出自我吞食的行為，在此作中，生產過程是反向的，它的生產又回歸到機器本身，揭示出資本主義系統最大的威脅，即「生產過剩」。丁格力喜歡且崇拜這些機器，

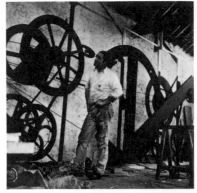
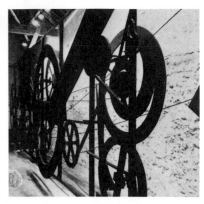
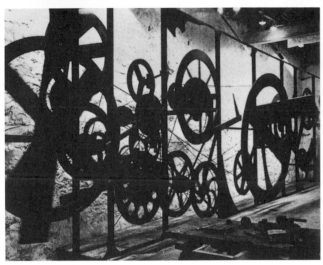
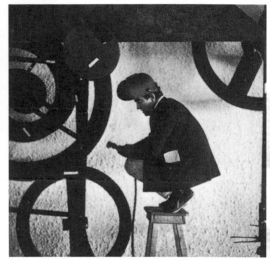

丁格力
一片枯葉的安魂曲
1150×305cm
展於1967年蒙特婁世界
博覽會瑞士館

無法忍受機器因為人們的貪婪與野蠻而腐朽或變笨，他認為消費性的產品比如襪子或燈泡，註定必須經常替換，製造出來的產品正是為了滿足如此的人造需求，作品〈霍托察察第一號〉無疑是最好的象徵，機器會立刻吞下所有它吐出來的東西，而在如此過程中，必須有小孩與大人自願參與遊戲，才能讓整個行為得以完成。

　　1967年10月，藉著未來學會議「1967觀點：生存與成長」的機會，恰好威廉‧桑德伯格是參與者之一，他說服主辦方邀請丁格力創作一件大型機器，於是丁格力在紐約華盛頓廣場的洛伯（Loeb）學生中心展示了作品〈霍托察察第二號〉，並在眾目睽睽下進行演出。身穿紅藍色長裙的克蕾莉絲‧瑞佛斯（Clarice

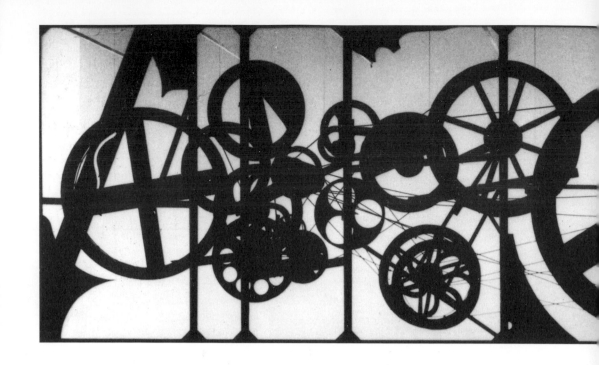

丁格力
一片枯葉的安魂曲
1150×305cm
展於1967年蒙特婁世界
博覽會瑞士館

Rivers）在一把長號的伴奏下，演唱著丁格力的作品「太多，太多」，丁格力還邀請了一名年長的中國人參與，在他臉上黏著白色長鬍子。機器開始運轉起來，輸送帶把啤酒罐移到一把大鐵鎚的地方，接著大鐵鎚將它們逐一打碎，不時地噴灑出啤酒或玻璃碎片，中國老人拿著掃把一一將碎片掃起來倒入垃圾桶中，並在丁格力的暗示下，向觀眾說：「謝謝你們耐心聽我訴說我的故事。」

　　1968年，丁格力與魯任布勒（Bernhard Luginbühl）合作進行一項大型計畫〈吉貢都勒姆〉（Gigantoleum），目的是打造一處新式的文化基金會，呈現科技與工業領域中，結合傳統與流行（比如馬戲團或藝人節慶）的多樣性。作品近乎於大型紀念碑式的壯觀，但不甚嚴肅，觀眾能看到非常熟悉的元素如摩天輪造形，因此而感到輕鬆有趣，但另一方面，又因雜亂無章的形體拼湊，給人一種不安的氛圍。作品整體規劃包含運轉的輪子、水與光和色彩的搭配組合，一切都象徵著改變與改革。這座「文化站」還規劃了咖啡露台、連續播放喜劇片的迷你電影院、一個裝

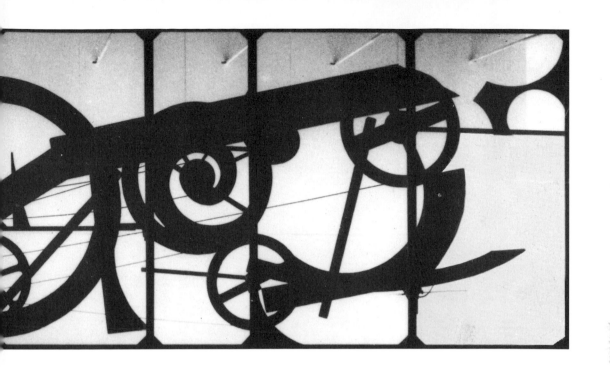

　有上萬隻燕子的大鳥籠、有頭乳牛在草原上的乳製品工廠、一個射擊攤位、一座觸覺的迷宮、一個巨型翹翹板、製冰站、藝術品展區，還有紀念品商店……琳琅滿目的異想天開設計，可惜計劃始終停留在草圖階段，未能付諸實現。

　　1968年至1969年間，丁格力製作了〈形上一號〉、〈形上二號〉、〈形上三號〉，這幾件作品不同於其他系列，也可說是「坦克」系列的延續，它們顯得更為嚴肅、保守，物體本身並沒有被塗上黑色，未經過處理的廢鐵佈滿著自然鐵鏽，搭配光影變化，作品本身擺脫了「撿拾物」的身份，它們似乎是不朽的，它們不朝向天空，而是選擇自我隱藏、自我掩飾。

　　從50年代起，丁格力就經常試圖說服百貨公司的老闆們，讓他為櫥窗進行創作。事實上，集體社會已經意識到，消費社會中充斥著氾濫的生產方式，這項因素正在造成一種破壞，過度生產一方面滿足了需求，另一方面也無形地產生破壞與傷害，那麼為何不直接進入消費社會的核心─生產的聖殿，去摧毀那些產品呢？大型百貨公司擁有廣闊的門面，丁格力希望設置一件或多件

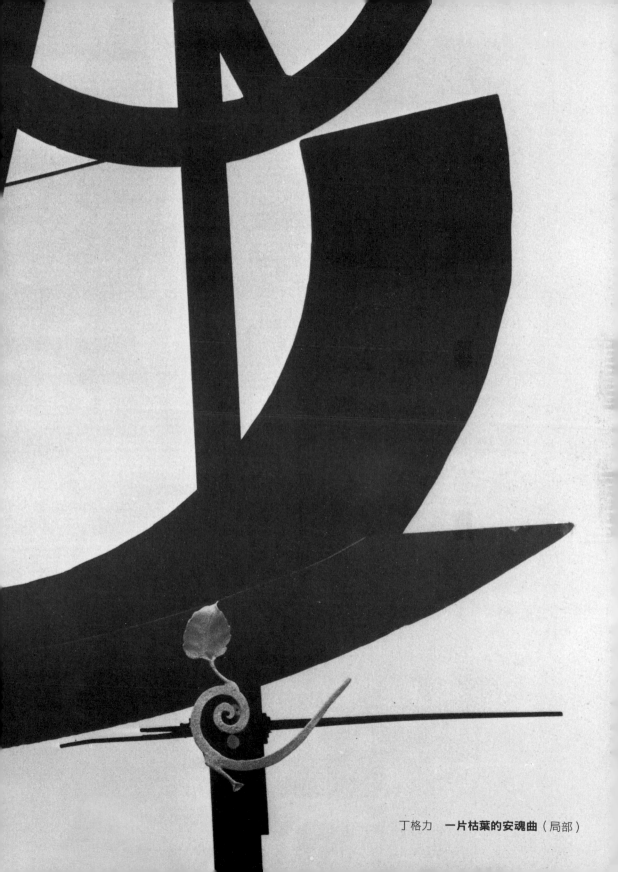

丁格力　**一片枯葉的安魂曲**（局部）

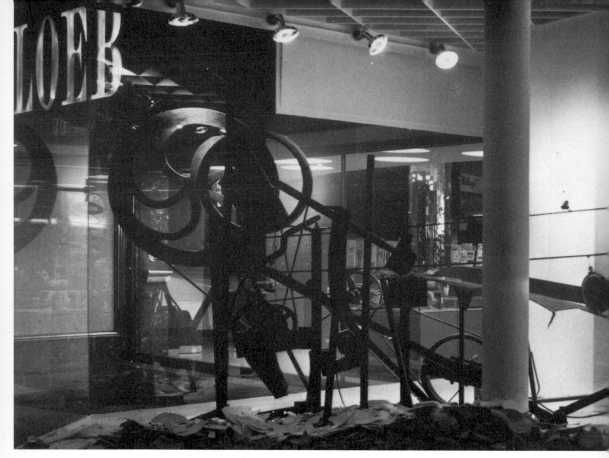

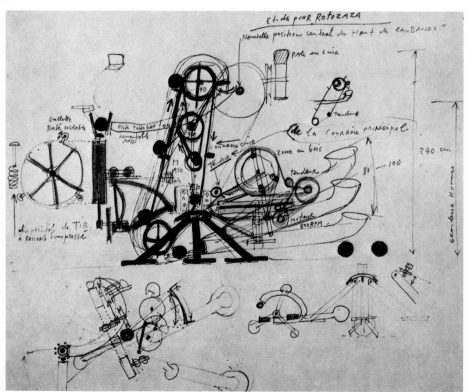

丁格力　**霍托察察III**
1969年10月
瑞士伯恩（Berne）的
洛伯（Victor Loeb）
百貨公司

丁格力　**霍托察察I**
草圖　1965（右圖）

丁格力　**霍托察察I**
220×410×230cm
1967
巴黎，貝納狄克·貝斯勒
（Benedicte Pesle）藏
（右頁圖）

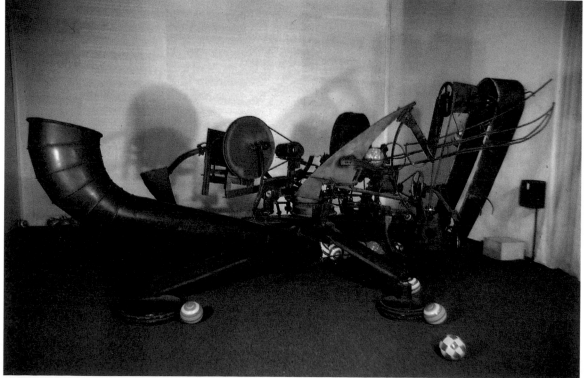

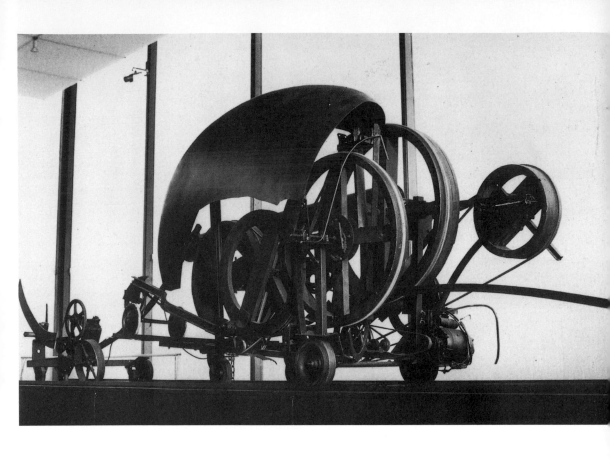

機器作品，透過系統性的運轉來銷毀貨品、茶葉或帽子，這些都是中產階級好客多禮的虛假象徵。丁格力的作品自由、無用、不具生產性、歡樂、神奇、壯觀，有時也令人討厭，以理性中的超邏輯概念，有意識地破壞這些產品。當然，這種想法自然不會受到百貨公司老闆的青睞。最後在1969年終於讓他等到了一個機會，他以「趁丁格力還沒全部打碎之前！快買阿！」的廣告標題，說服了瑞士伯恩（Berne）的洛伯（Victor Loeb）百貨公司，讓丁格力在櫥窗裡展出〈霍托察察第三號〉（Rotozaza III），每分鐘打破十個碟子，沒幾天的時間裡摧毀了上萬個碟子。對消費社會幾近暴力的諷喻行為，卻又矛盾地出現在百貨公司櫥窗內，對丁格力來說，他的想法終於得到實現與宣洩；對百貨公司來說，這個廣告手法確實還吸引了不少人關注！這就是消費社會的某種詭譎平衡狀態吧。

丁格力
漢尼拔（Hannibal）Ⅱ
250×715×140cm
1967

丁格力
耶歐司（Eos）Ⅹ
400×287×97.5cm
1967
耶路撒冷，伊斯蘭
美術館藏（右頁圖）

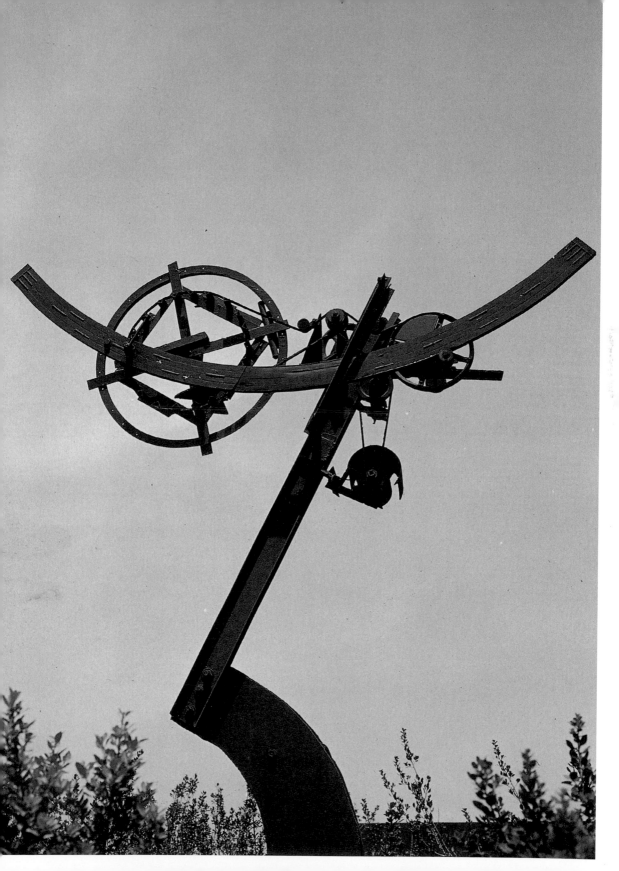

丁格力　**形上**　紙上鋼筆、彩色筆、粉筆　50×60cm　1968

1968年，丁格力與魯任布勒（Bernhard Luginbühl）合作進行一項大型計畫〈**吉貢都勒姆**〉（Gigantoleum），可惜計劃始終停留在草圖階段，未能付諸實現。

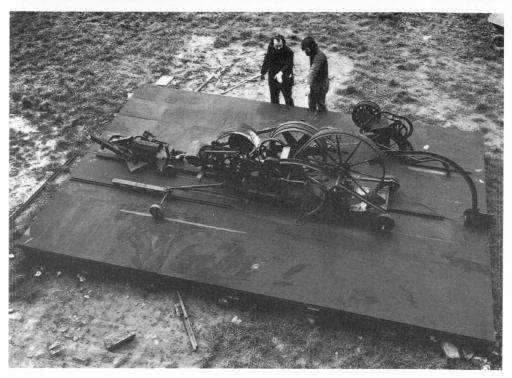

丁格力　**形上Ⅱ**　1971　巴黎龐畢度藝術中心

1968年，丁格力與魯任布勒（Bernhard Luginbühl）合作進行一項大型計畫〈**吉貢都勒姆**〉（Gigantoleum），可惜計劃始終停留在草圖階段，未能付諸實現。

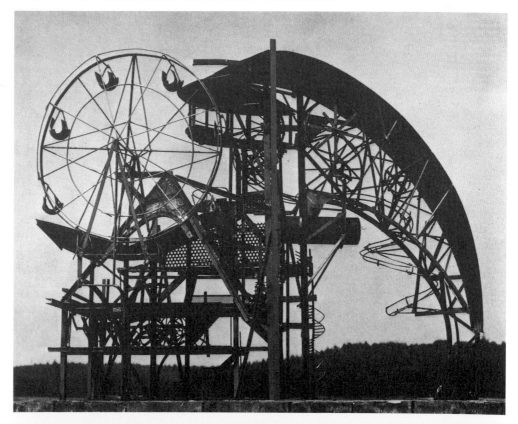

1970年的〈勝利〉

　　1970年秋天，適逢新寫實主義十週年，發起人皮耶·雷斯塔尼（Pierre Restany）打算在米蘭舉辦一連串的慶祝活動，包括在一個大型群展，以及在城市各地舉辦偶發藝術演出，比如在艾曼鈕（Vittorio Emanuele）畫廊可看到塞薩作品〈擴張〉與妮姬的〈射擊祭壇〉，丁格力則準備利用這次機會，實現一件醞釀已久的計畫：在米蘭大教堂廣場上，放置一座類似〈向紐約致敬〉的機器作品，名為〈勝利〉（La Vittoria），奇蹟似地，這項計劃居然沒有遇到什麼阻礙就順利完成了，大部分的製作經費來自於一位伯爵的慷慨贊助，在未公開前，丁格力故意散播一些假消息，說這件大型的黑色機器會自動出現，並在離開廣場前轉變成白色。

　　雄偉的大教堂前，巨大的紫紅色帆布蓋著整個結構體，上面印著兩個白色字母ＮＲ（即新寫實主義的縮寫），營造出隆重、近乎宗教般的肅穆氣氛，人們對於布幕背後的機器完全無從想像起，自然也引起許多人對它的好奇。機器的各個部位分別在米蘭的不同場作製作完成，最後再一個個安置在距離地面約3公尺的平台上，平台反覆不斷地粉刷，目的是為了阻止消防隊員或政府官員們的靠近，因為一旦他們了解丁格力的企圖心，這件作品或許就永遠無法完成了。

　　先前的自動毀滅機器是在偶然機會下完成的，為了增強「毀滅」效果，丁格力讓所有裝置同時運轉，因此在演出上顯得過於倉促，整體的張力感還有加強的空間。在這件「米蘭機器」〈勝利〉裡，丁格力運用一些經典的、已經被使用過的方式，但又想比煙火設計者更加冒險，也做足了安全措施，否則傷及教堂或是群眾可就不妙。1970年11月28日晚上，廣場上擠滿了約八千名群眾，其中包括許多左派、支持共產主義思想的年輕人，他們對任何文化活動都採取抗議態度。晚上九點，法國詩人藝術家法蘭索·杜佛蘭（François Dufrêne）在台上對觀眾致詞，但擴音機播放出來的聲音，完全是任意字母構成的詞彙，有點像獨裁者的刺

丁格力　**勝利**
草圖　紙上原子筆
29.5×20.5cm　1970
（右頁圖）

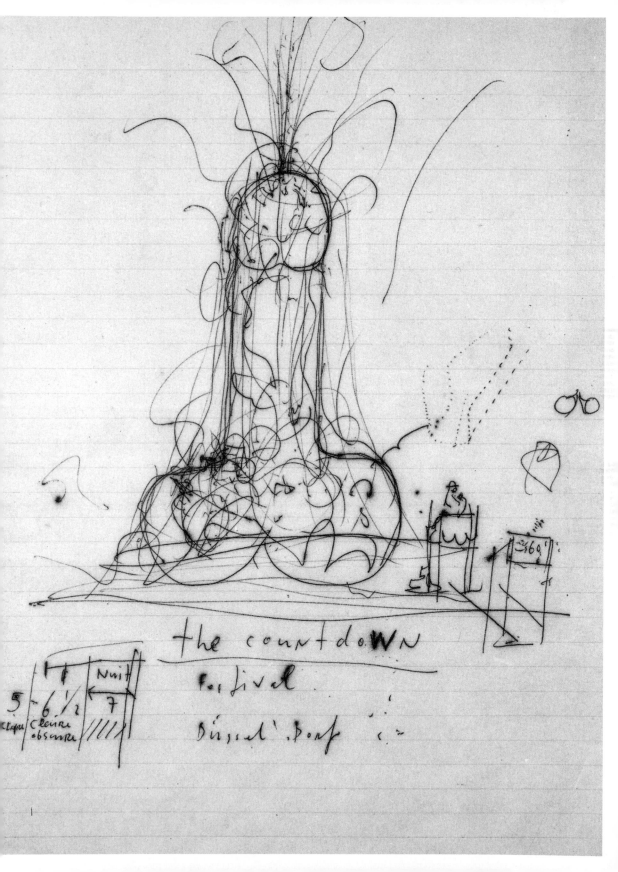

the countdoWN

Fistivel

Düssel Dorf

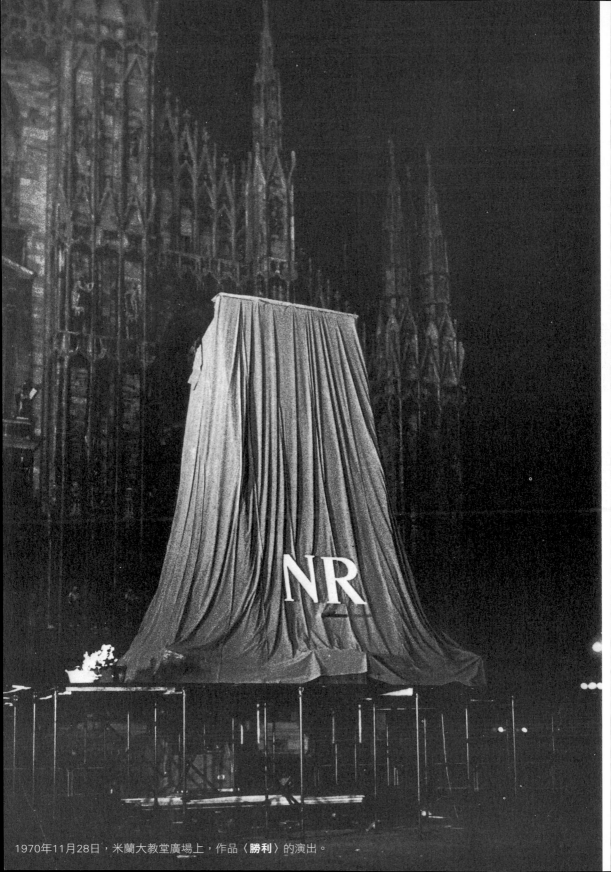

1970年11月28日，米蘭大教堂廣場上，作品〈勝利〉的演出。

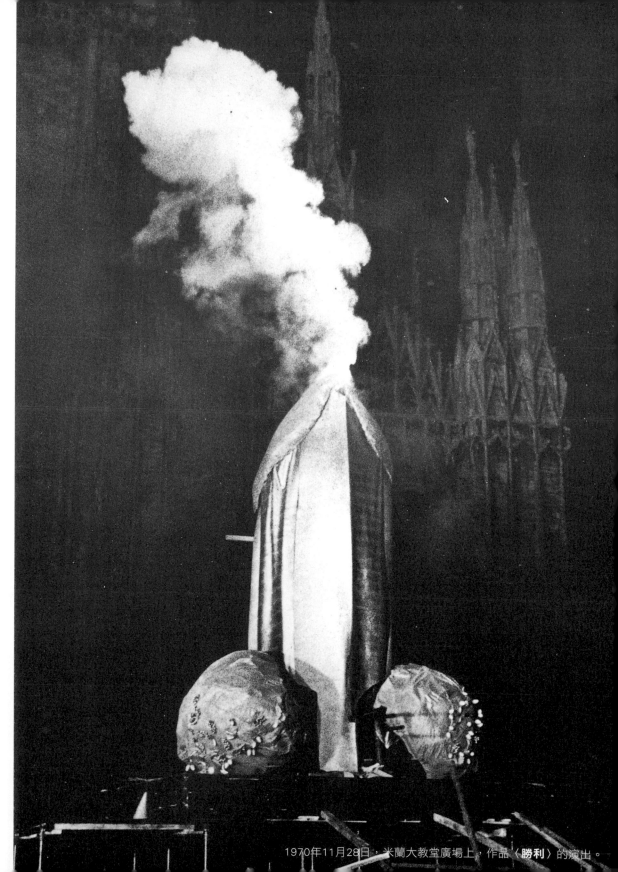

1970年11月28日，米蘭大教堂廣場上，作品〈勝利〉的演出。

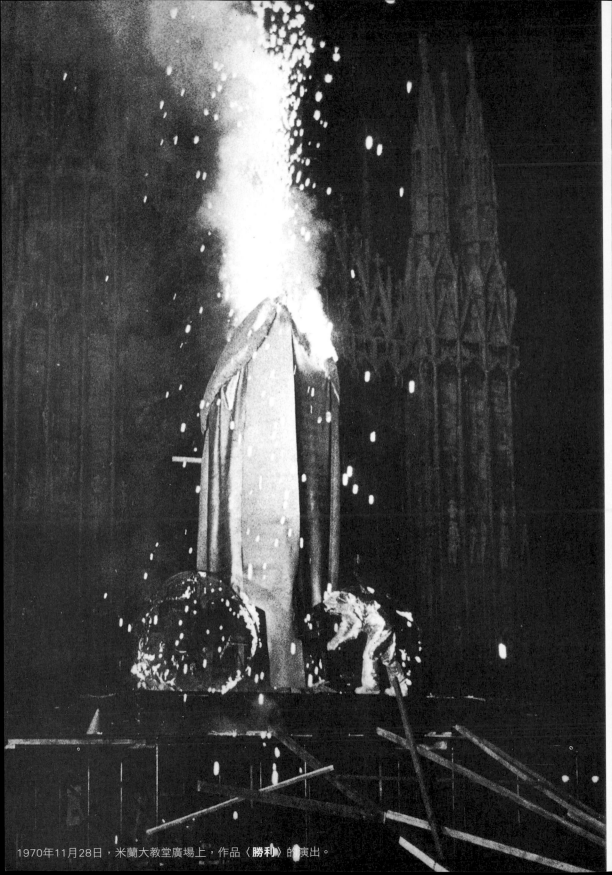

1970年11月28日，米蘭大教堂廣場上，作品〈勝利〉的演出。

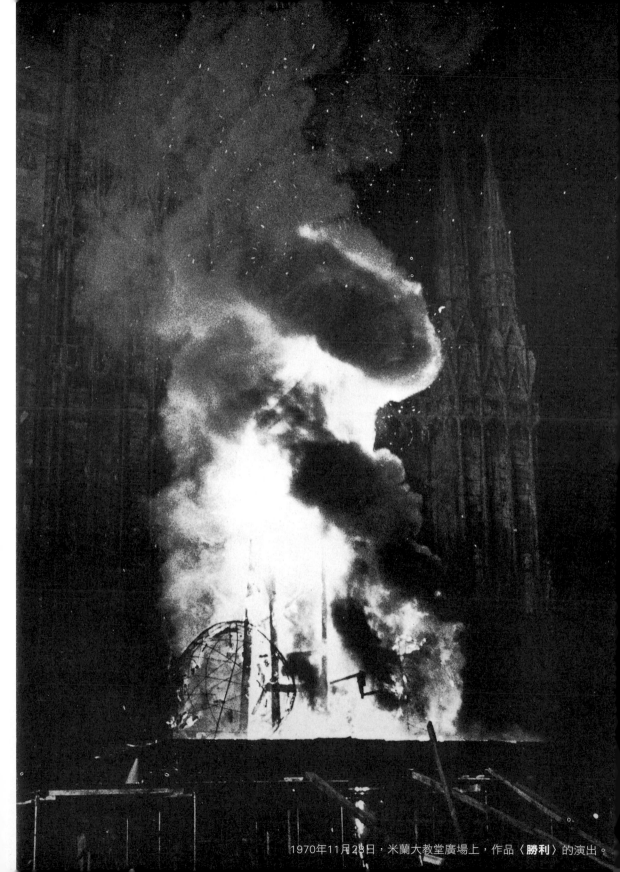

1970年11月28日，米蘭大教堂廣場上，作品〈**勝利**〉的演出。

耳演說，又帶點滑稽的喜劇感，杜佛蘭繼續煽動著群眾情緒，場面氣氛彷彿回到了1916年的達達之夜。廣場周圍大約有五十名警察監督著整個活動的進行，作品被投射燈照亮著，觀眾推擠著以便可以在第一時間看到布幕下的作品原貌，電視台的工作人員則已經架設好機器準備進行揭幕儀式的拍攝。

終於，一座11公尺高的金色男性生殖器聳立在教堂前方，擴音器裡傳來一位醉漢演唱的義大利名曲「我的太陽」，生殖器頂端不斷地冒著白煙，一些火藥飛到250公尺高的空中爆炸，夜幕被燦爛的煙火點亮。塑膠製的金色香蕉和葡萄等水果裝飾著生殖器底部兩側，負責轉動巨輪以便產生動力的工作人員則身穿一襲銀色石棉衣。整個過程由歡樂感與不確定感主導，將近半小時後，機器自行燃燒殆盡，廣場上那些著迷又驚訝的觀眾才緩慢散去。

〈獨眼巨人〉

大型藝術計劃〈獨眼巨人〉（原名為〈人頭〉）的建造概念在1969年初成形，號召了多位藝術家共同參與，但丁格力最主要的夥伴還是他的親密愛人妮姬，他們對這件大型計劃充滿許多想像，無盡的草圖、素描、模型等工作佔據了他們的大部份時間。妮姬負責結構體的外觀，最後終於在1987年春天，把鏡子鑲嵌在〈獨眼巨人〉的外觀表面上。〈獨眼巨人〉是丁格力的一個夢想，紀念碑式的龐大作品，一座巨大無比的雕塑，參與此計劃不同階段的藝術家們幾乎都是丁格力的朋友。

首先，作品座落的地點是一大考驗，最後他們找到了位於巴黎郊區的米伊森林（Milly-la-Forêt），在建造的起初幾年，他們還告訴周圍居民說正在建造一座蒸餾工廠。〈獨眼巨人〉位在森林的中心，主體本身高22.5公尺，不包括被它圍住的樹木高度，共有四顆樹木被圍在作品裡面，其中一棵的枝幹越過結構體，枝葉比機器還高出了2、3公尺，丁格力常喜歡說：「這就像吉普賽人的耳後冒出芽。」雕塑頂部有個方形水池，它的枝枒樹影常映照在水面上，如果要爬到頂端，就必須繞過內部一連串寬窄不一、直

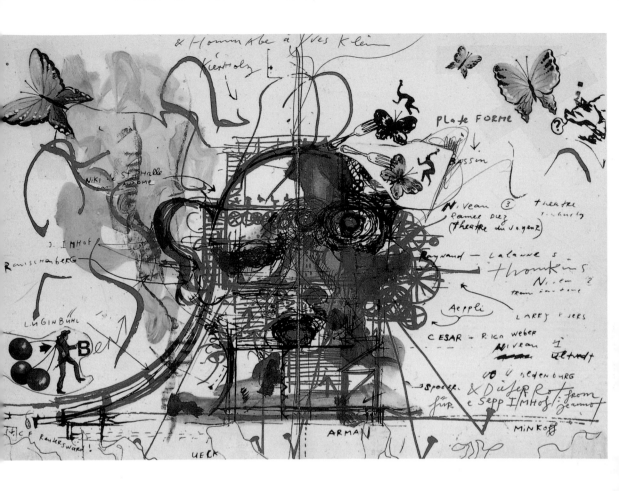

丁格力
人頭或森林裡的怪獸
複合媒材　30×42cm
1969

曲錯落的樓梯才能抵達頂部的小露台，而水池的水面在陽光下金光閃閃，宛如克萊因的〈金色單色畫〉，的確，這個方池是丁格力追念克萊因的作品。有時降落在奧里（Orly）機場的飛機會經過作品上方，得以看見這個樸實偉大、超越時代的方池水面，見證了一位偉大藝術家對另一位偉大藝術家的禮讚，無疑是20世紀後半葉，最崇高的藝術表現之一。

　　初期，妮姬的工作是負責正面臉的部分，她在〈獨眼巨人〉的正面塗上了混凝土，經過深思熟慮後，她決定把此計畫塑造成一名獨眼巨人，至於要用什麼方式去覆蓋混凝土則始終拿不定主意。作品有好幾個入口，有些是真的，有些則是假的，而真正的主要入口則位於〈獨眼巨人〉的後方，伯哈德·盧根布（Bernhard Luginbühl）為此創造了兩扇厚重的巨門，造形暨有

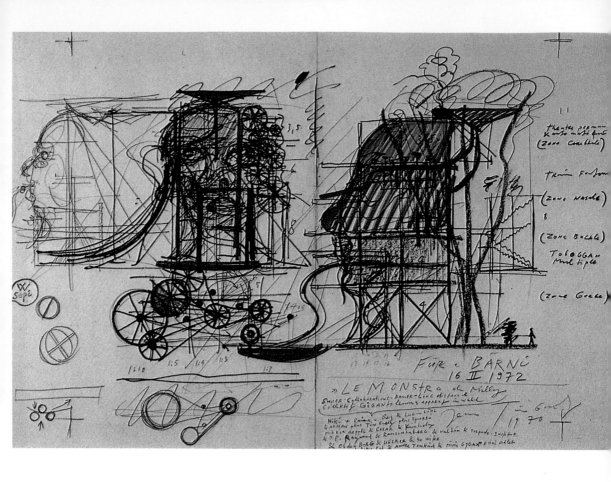

中世紀感又有現代感，容易讓人聯想到銀行的保險櫃大門，內部是鋼，外部則是混凝土，上面鑲著木製浮雕，圖象則是向新達達藝術家路易斯‧尼薇爾遜（Louise Nevelson）致敬。

〈獨眼巨人〉的內部層層交疊，充滿了樓梯、夾層、平台和陽台，就像一座垂直的複雜迷宮，彷彿暗喻人類腦中的複雜度，內部被切割成許多破碎的區域。〈獨眼巨人〉的後方，在一處入口的上方，有個流行於50年代的機械彈珠台，這也是盧根布的作品，這個裝置由彈簧來驅動，但必須有兩人以上才有辦法轉動彈簧，鐵球滾動後則會產生噪音。這區原本是留給烏勒特維德（Per Olov Ultvedt）創作，他把〈獨眼巨人〉想像成一棟位於郊區的奇幻建築，有著各種顏色的玻璃窗，可是最後對於這個計畫並沒有太多貢獻。反倒是盧根布，除了上述的部位，他還完成了〈獨眼

丁格力
人頭或森林裡的怪獸
複合媒材
57.7×82.5cm 1972

丁格力
人頭或森林裡的怪獸
複合媒材 42×30cm
1971（右頁圖）

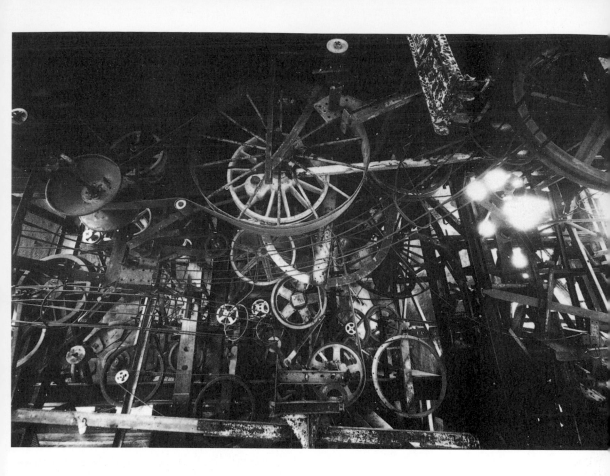

巨人〉的巨型耳部，以鋼鐵做成，懸空掛著而隨風擺動，就像在聆聽著森林的祕密低語。

在〈獨眼巨人〉的正面，亦即獨眼巨人嘴巴內部打開的區域，從內伸出一個大舌頭，連結到外面的小水池，舌頭就是一個溜滑梯，大人、小孩都可以樂在其中，在攀爬到嘴巴的途中，兩側佈滿了打擊樂器，所有人都帶著興奮的心情玩耍著。在嘴巴右邊的區域，一座鋼製的樓梯可以穿過建築內部抵達到後面的一個大平台，另一些樓梯又從這個大平台連結到其他區域，妮姬在平台上懸掛了一個「煽動自殺」的作品，有個很大的通風口朝下，其實那就是龐畢度中心外觀的巨型管子。

抬頭往上看，近20公尺高的地方可看見一節1930年代的老舊火車車廂，彷彿火車脫離軌道而騰在半空中，車廂裡面放置著

丁格力
人頭（獨眼巨人）內部
的「**形上—和諧**」機器
米伊森林（Milly-la-Forêt）
1981

丁格力
人頭（獨眼巨人）
高2250cm
米伊森林（Milly-la-Forêt）
1974（右頁圖）

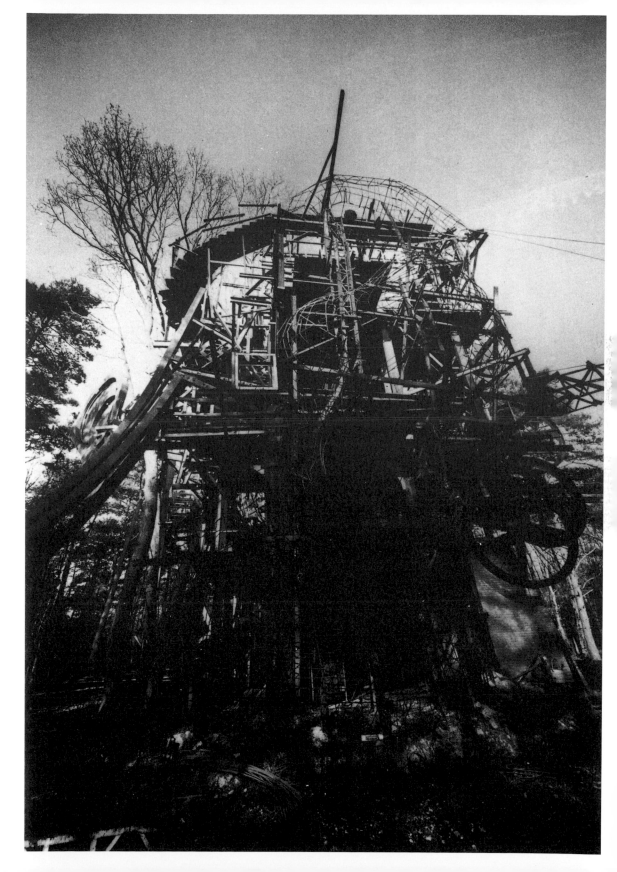

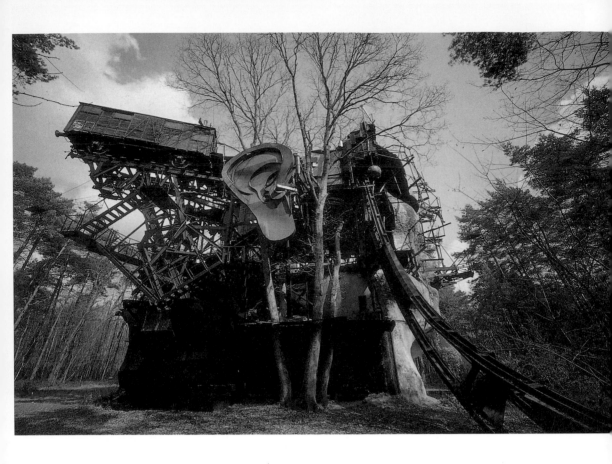

四十件艾娃（Eva Aeppli）所做的雕塑，這些站立的人物雕塑全都身穿黑色絲質服飾，臉部白色且面無表情，如此作品自然容易讓人聯想到二次大戰期間運送猶太人的車廂。同樣的高度，旁邊還有個劇場空間，舞台並不大，約可容納二、三十名觀眾，這不是一般常見的劇場空間設計，丁格力的靈感來源或許是日本的「能劇」或「歌舞伎」，他在1963年首次前往日本時，深受日本傳統戲劇的影響，尤其是演員與觀眾之間的關係，截然不同於歐洲的劇場模式。在此，座位是各式各樣的老舊椅子，有木椅、金屬椅，還有公園裡的大波浪形長凳，座椅與樓下天花板的運動機器相連，椅子不僅傾斜還是活動的，但觀眾即使不小心睡著也不會有任何危險，事實上，觀眾只能在中場休息時才能離開座位。

　　劇場左邊的空間由斯波耶里完成於1973年，這算是〈獨眼巨人〉較初期所完成的區域，斯波耶里在此重現了他於1952年抵達

丁格力
人頭（獨眼巨人），
耳朵由魯任布勒
（Bernhard Luginbühl）負責
米伊森林（Milly-la-Forêt）
1977

丁格力
人頭（獨眼巨人）
高2250cm
米伊森林（Milly-la-Forêt）
1979（右頁圖）

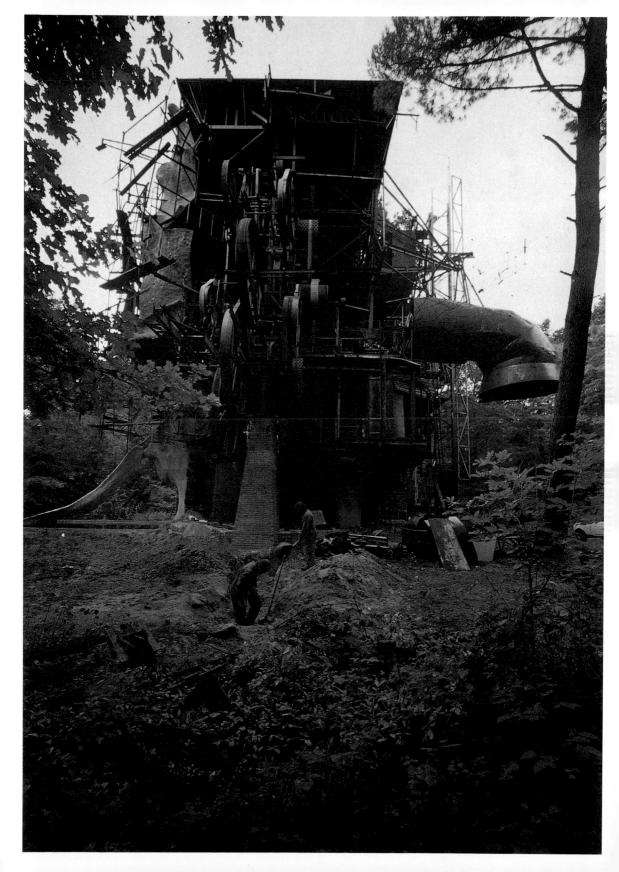

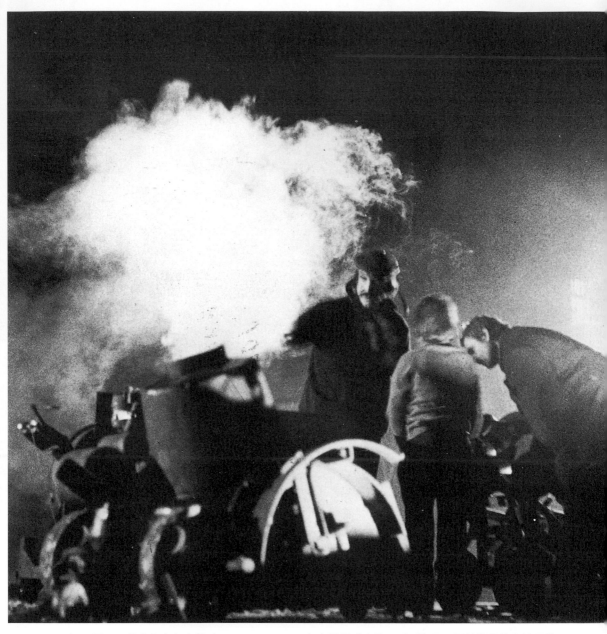

1972年12月，丁格力和魯任布勒（Bernhard Luginbühl）安置了「**火炮**」系列作品，展於伯恩的孔菲爾德（Kornfeld）畫廊的庭院。（左頁圖、右頁圖）

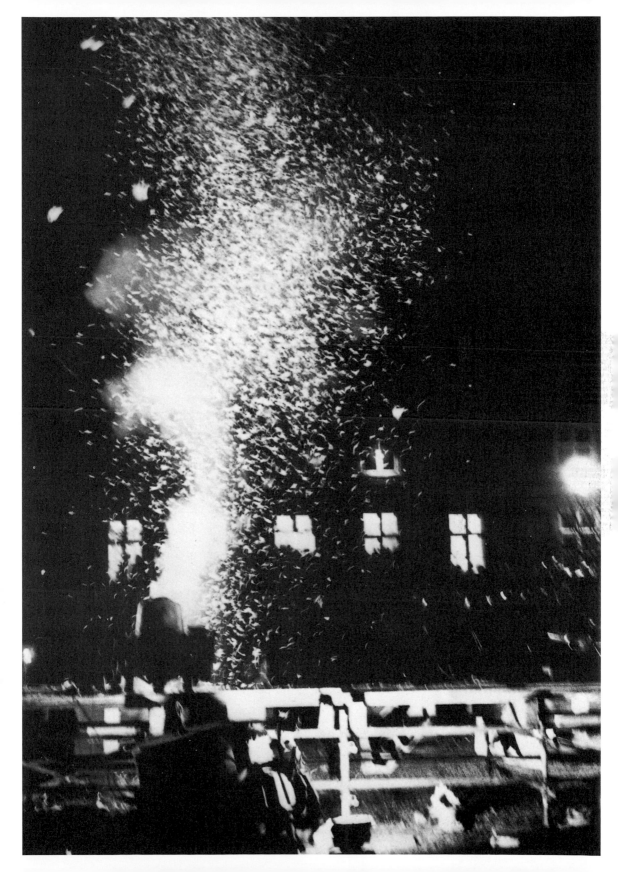

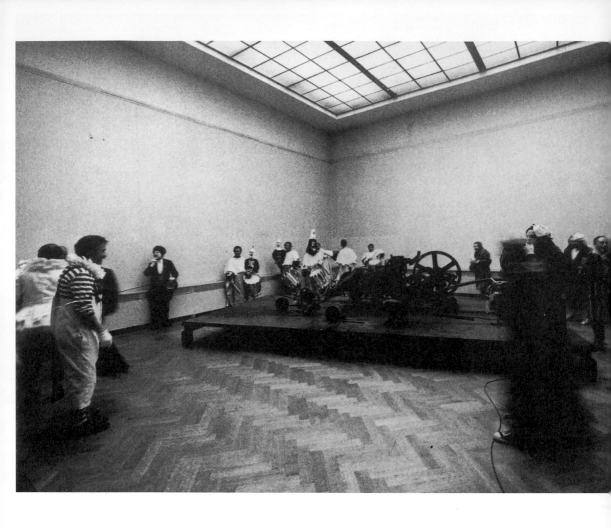

巴黎時所居住的房間，一個巴黎古典風格的屋頂閣樓房間（通常做為女傭房），內有一張鐵床、兩張椅子、一張圓桌，桌上殘留著一包香菸與一些菸蒂，一側還有洗臉盆、電扇、衣櫃、箱子、暖器等設備，如此的室內氛圍，勾起人們對於戰後巴黎的鄉愁與回憶。重現一個正常房間並不稀奇，但這個房間彷彿整個旋轉了45度，各種家具、物體被固定在奇怪的位置，讓一處平凡空間彌漫著焦慮不安感，這可說是斯波耶里最成功與最令人讚嘆的作品之一了。

　　更高之處，即〈獨眼巨人〉的眼睛後方，丁格力設計了一間小公寓，包括廚房、餐廳、臥室等，窗戶在牆壁的高處，窗外則是天空景致，這樣的開窗設計好像這間小公寓是位在地下室一

丁格力　形上Ⅱ
400×600×240cm
1971
巴塞爾美術館

1972年8月份，薩爾斯堡藝術節期間，丁格力為畢德曼（Jakob Bidermann）之作《塞諾多克薩斯》（Cenoduxus），製作舞台裝置與服裝設計。（右頁圖）

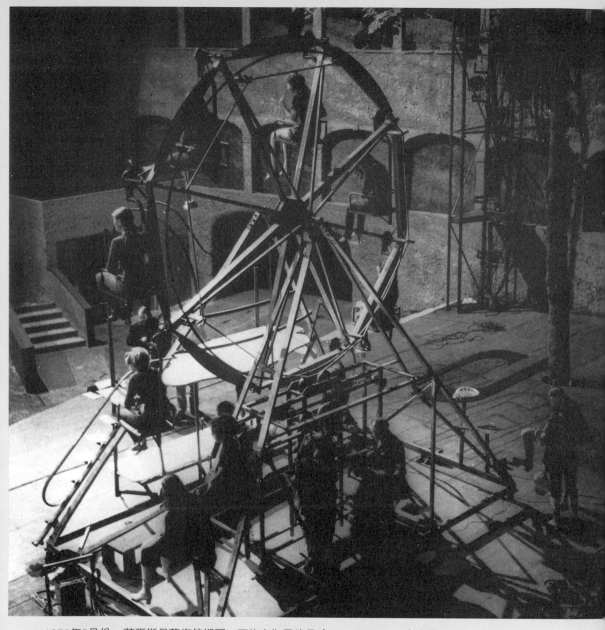

1972年8月份，薩爾斯堡藝術節期間，丁格力為畢德曼（Jakob Bidermann）之作
《塞諾多克薩斯》（Cenoduxus），製作舞台裝置與服裝設計。

丁格力的兒子米朗（Milan），小名古吉（Gouki）與丁格力**「巴魯巴」**（Balouba）系列作品。
攝於1976年，瑞士內魯茲（Neyruz）。（右頁圖）

184

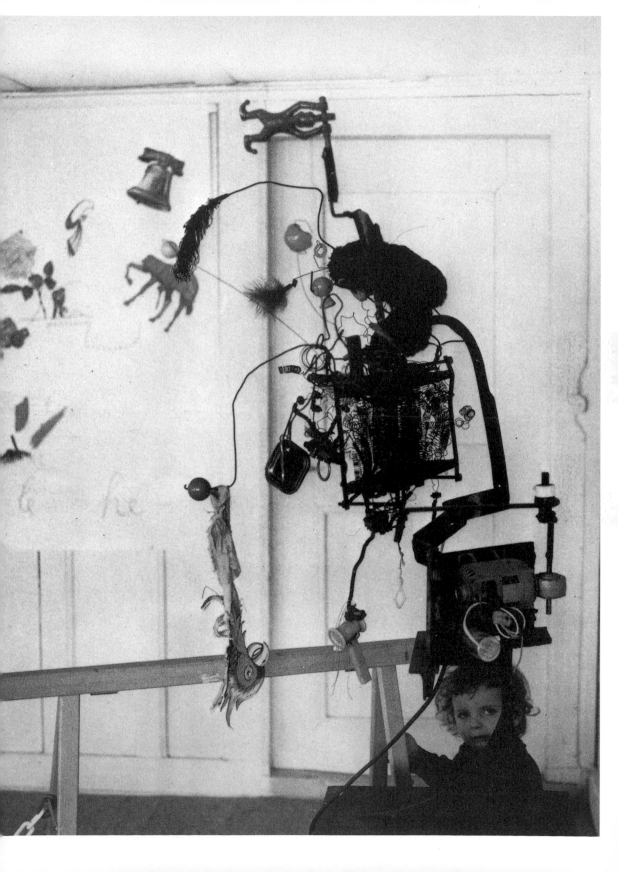

般，可是實際上它卻是位於高處。假如在那停留片刻，很容易會失去方向感，家具和家飾品全是60年代末的風格，比如鑲嵌鏡子的印度織品，以諷喻心態營造出一個嬉皮之屋。拉里‧瑞佛斯（Larry Rivers）也構思了一件環境創作〈向1968年5月致敬〉，結合繪畫與錄像，1968年5月發生了什麼事情？正是撼動法國政治與社會的「五月風暴」。此作是丁格力向拉里‧瑞佛斯建議而誕生的作品，記錄了這長達一個半月充滿激情、理想與生命力的抗議行動。影片中有一幕令人難忘的畫面，拉里‧瑞佛斯站在龐畢度廣場上吹奏著他心愛的薩克斯風，胸前掛著一塊標語牌，上面寫著：「因為1968年5月而變得盲目了。」

〈獨眼巨人〉既然原名為〈人頭〉，表示作品整體象徵思想與思考的中心——頭部，丁格力在內部設計了一個複雜路徑穿梭整個結構體，一顆顆直徑35公分的鋁球會被機器運到巨人頭頂，每隔三分鐘，一顆顆圓球以極度自由的狀態沿著空心管子滾動下來，瘋狂般的歡樂感在錯綜複雜的內部跳動著，暗示〈獨眼巨人〉的思考並未停止，反而是不停地放任思緒竄流於腦部。由於這項計劃過於龐大，導致建造過程始終無法順利，甚至還歷經了多年的停擺，幸好最後有個完美結局，至於是什麼樣的結局？答案將在書中的最後一章中揭曉。

混亂第一號

在丁格力的巨型作品中，較不為人熟悉的是〈混亂第一號〉（Chaos I），這是丁格力為印第安納州的小城哥倫布市行政中心所構思的作品，從1973年開始，完成於1975年，從各方面來看，這件作品相當不尋常。首先是作品的名稱，雖然名為〈混亂〉，卻是一件經過精心計算與裝置而成的動力雕塑，在這件作品身上，我們可看到丁格力在1955年便開始使用的形式與運轉模式，比如一些圓形、方形的幾何元素，所使用的顏色也是丁格力在1955年、1956 年的作品特徵之一。

從機器的角度來看，〈混亂第一號〉的齒輪系統與滾珠軸承

丁格力　**噴泉**
430×200×85cm
1973
阿姆斯特丹市立美術館
（右頁圖）

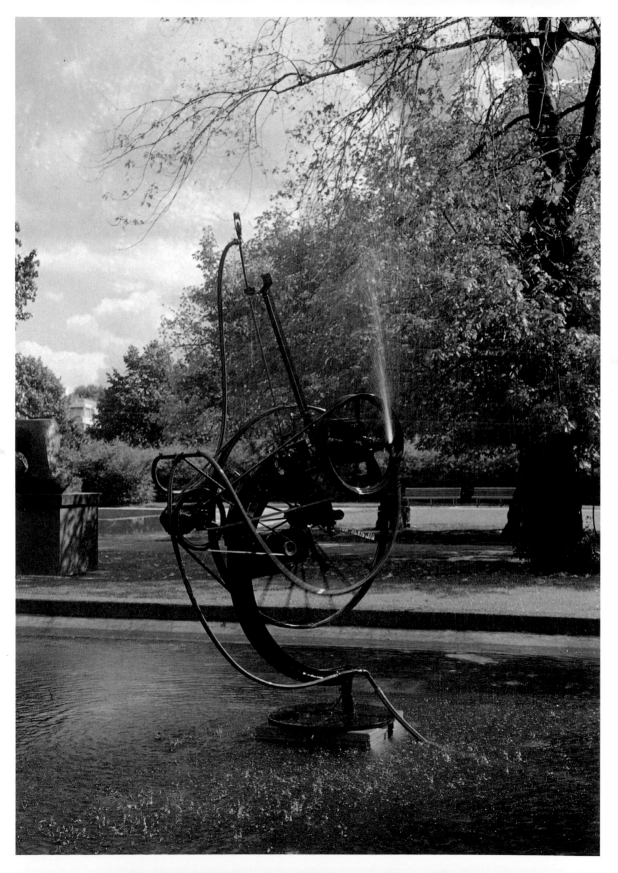

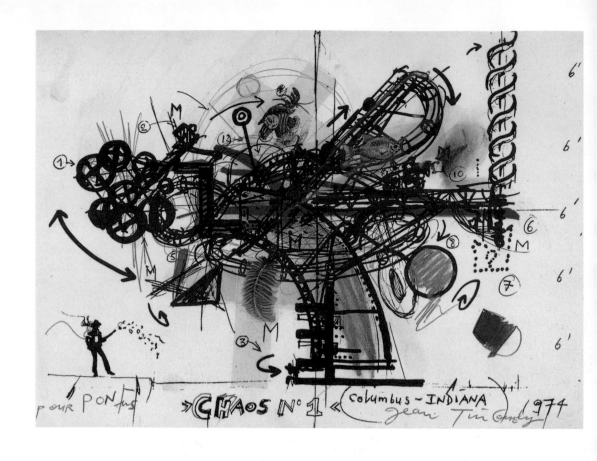

結構相當複雜，運用了十二個電動馬達，運動形態可依照不同節奏產生變化，比如雕塑的某些部位可從安靜和諧的節奏，轉換成瘋狂運動的狀態，整座機器可做360度搖擺轉動，但同時各部位又可以各自運動，丁格力之所以能夠達到如此複雜的運動變化形式，要多虧艾文‧米勒（Irwin Miller）的協助，艾文‧米勒是一家高科技機器公司的老闆，總公司就設在哥倫布市，而這件作品其實正是他向丁格力訂製的，他本身是藝術與建築的愛好者，除了向丁格力訂製這件巨型雕塑之外，行政中心的建築也是由他聘請塞薩‧裴利（Cesar Paily）設計，結合當代藝術與建築，讓這座行政中心格外與眾不同。

　　接下這件委託案後，丁格力密集地投入了兩年時間完成，這裡的另一個額外好處是，哥倫布市距離印地安拿波里（indianapolis）不遠，印地安拿波里是個以賽車聞名的城市，

丁格力　**混亂第一號**
草圖　複合媒材
21×29.5cm　1974

丁格力　**混亂第一號**
915×854×458cm
1973-74
印第安納州，
哥倫布市行政中心
（右頁圖）

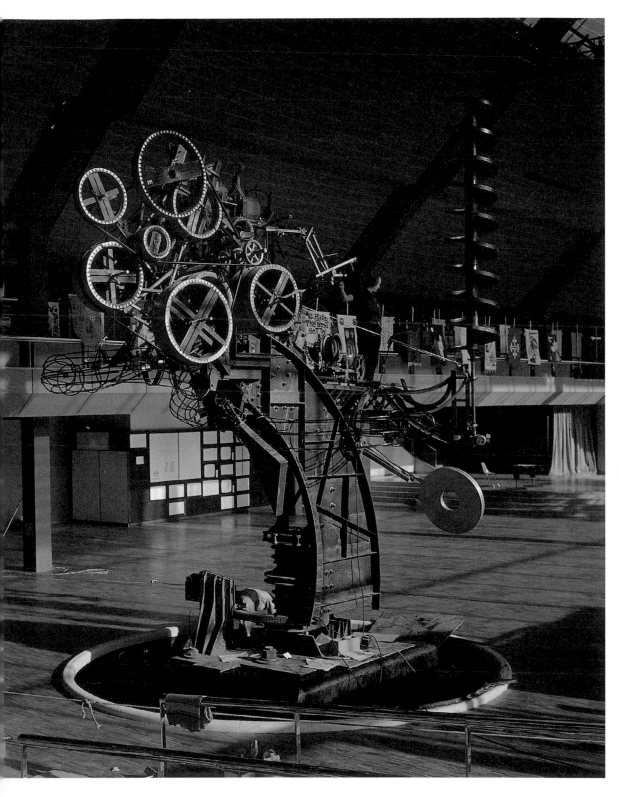

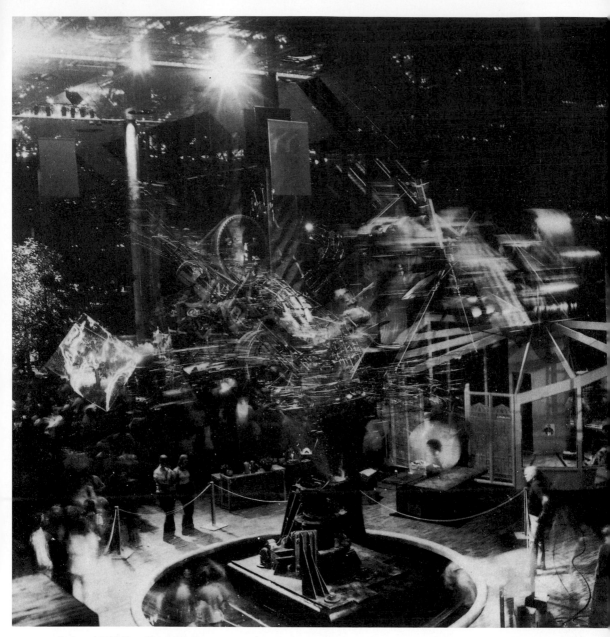

丁格力　〈**混亂第一號**〉運轉情況　1973（左頁圖、右頁圖）

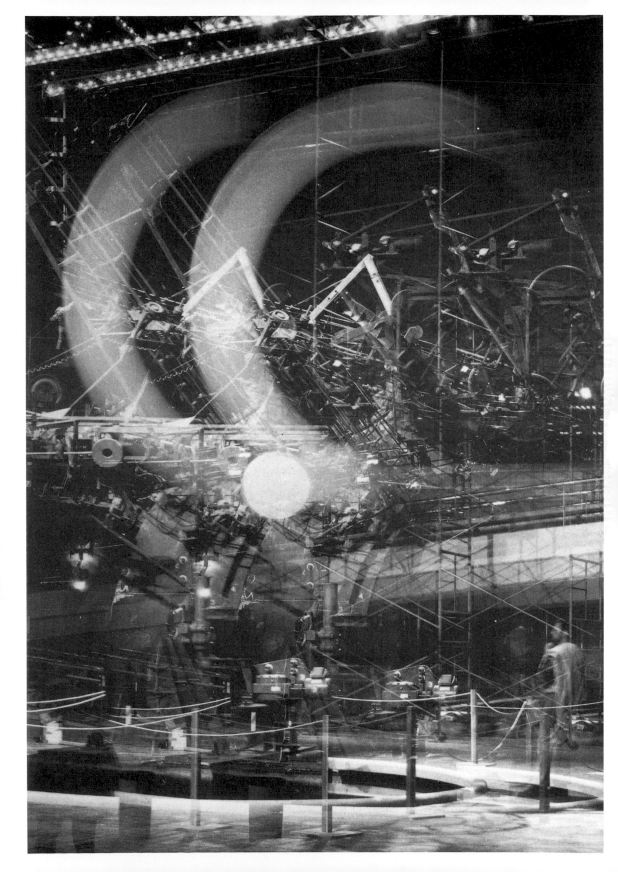

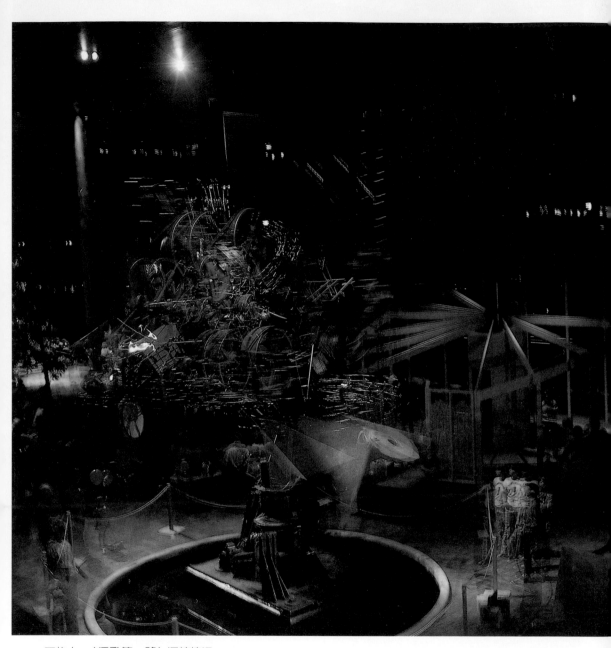

丁格力 〈**混亂第一號**〉運轉情況 1973

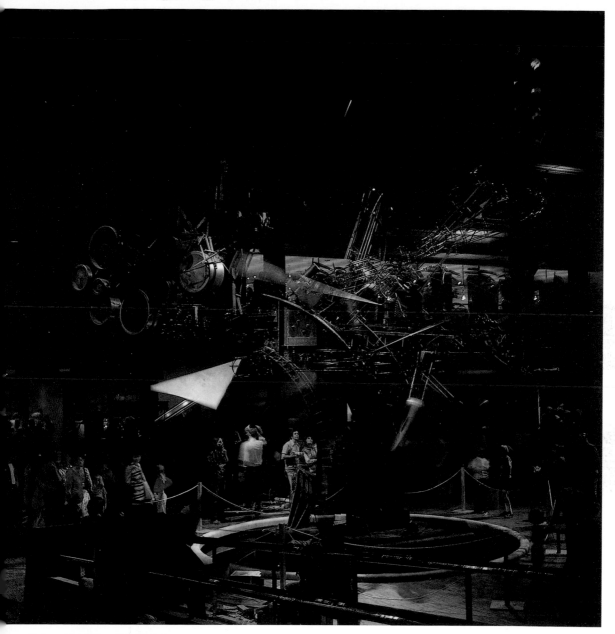

丁格力 〈混亂第一號〉運轉情況 1973

讓丁格力可以偶爾一解賽車之慾。也是在製作這件作品的期間，誕生了創造〈果果霍姆〉（Crocrodrome）的想法，那件巨型環境雕塑作品後來成為龐畢度藝術中心開幕群展的作品之一。

機器噴泉作品

　　1975年，瑞士巴塞爾市中心啟用了一處全新的露天空間，距離巴爾菲廣場（Barfüsserplatz）僅約100公尺，介於美術館與新劇場之間，原本的舊劇場位置，市政府為了這處新空間，向丁格力訂製了一件作品，名為〈劇場之泉〉或〈嘉年華之泉〉（Fontaine du Carnaval），此作不僅成為丁格力最自發性、最具詩意、最圓滿的成功作品之一，也成為城市市中心的藝術象徵物。在此時期，丁格力已經完成過許多噴泉作品，但幾乎是可移動的臨時裝置，鮮少是永久固定的公共藝術作品。這件〈嘉年華之泉〉由十件不同雕塑組成，安裝在16乘以19公尺的水池裡，水池並不深，但因為底部是黑色，所以乍看之下並無法確定水池真正的深度，浮現在水池表面的這十件作品也全都是黑色，丁格力運用了舊劇場正面的某些裝飾元素，因此部分作品亦能勾起市民對於舊劇場的回憶。

　　這件位在巴塞爾的噴泉作品是一件獨特的創作，由於各組成部分彼此構成一種和諧關係，讓水池整體呈現出一股優雅的氛圍。在這件作品完成之前，其實已經有多個城市的市政府邀請丁格力在城市裡建造噴泉作品，除了龐畢度中心一側的〈史特拉汶斯基噴泉〉之外，他謝絕了其他所有的邀請，因為對於丁格力而言，巴塞爾的〈嘉年華之泉〉帶有他自己的個人情感，作品充滿了他對城市的精神感受，那是自他幼時就已有領會的感受，對於在此留下一件永久的公共藝術作品，他自然顯得義不容辭了。

　　瑞士藝評家安瑪麗‧蒙帖耶（Annemarie Monteil）曾寫到：「水是這些造形作品的血液，它賦予作品生命的脈動，利用多樣的變化，如水柱噴出或泡沫散開，或把水吸進一些小碗裡，又或者如雨滴般的淚水滑落，這些都顯示著丁格力在製作上的巧

丁格力
劇場之泉（嘉年華之泉）
水池尺寸
1600×1900×19cm
1977
巴塞爾劇院廣場
（右頁圖）

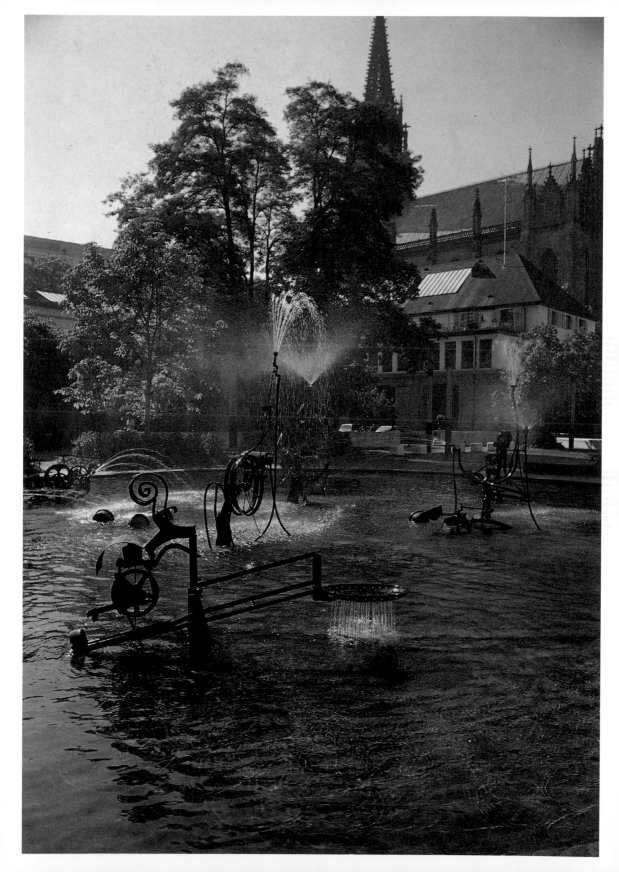

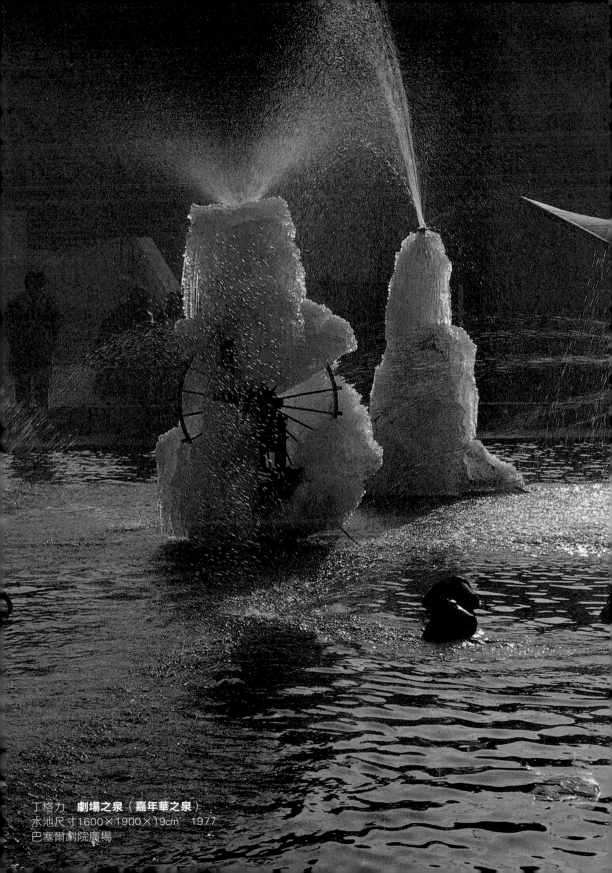

丁格力　**劇場之泉（嘉年華之泉）**
水池尺寸1.600×1900×19cm　1977
巴塞爾劇院廣場

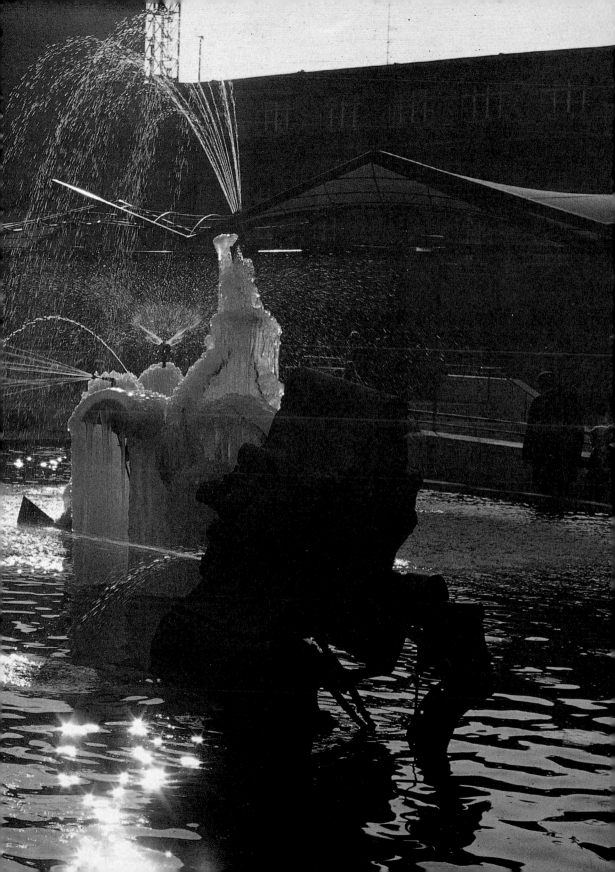

丁格力在巴塞爾嘉年華會中的裝扮，1976年2月。

1976年2月巴塞爾嘉年華會，丁格力設計的服飾。（右頁圖）

1976年2月巴塞爾嘉年華會，丁格力設計的服飾。（左頁圖、右頁圖）

妙安排，若缺少了這些安排，作品就僅是未完成之作。」

　　1984年，丁格力在瑞士完成了另一件公共藝術作品，即〈喬・希費噴泉〉，此作不是受邀請而製作的作品，是丁格力主動捐贈給他的出生故鄉——瑞士夫里堡（Fribourg），喬・希費（Jo Siffert）是丁格力的好友，同樣也是出生於夫里堡，後來成為一級方程式賽車手，卻在一次賽車競賽中意外喪生，由於他的國際聲望，瑞士政府為他舉辦了國家葬禮，丁格力則是打算透過此作傳達他對於喬・希費的緬懷。這件紀念作品避開了繁雜的交通路線，矗立在夫里堡的大廣場上，一座高4.5公尺的噴泉，座落在直徑約16公尺的水池中央，規則地噴射出優雅水柱。

　　事實上，當喬・希費逝世後的隔年（1972），丁格力曾經向夫里堡市市政府建議，應當在市中心建立一座紀念喬・希費的噴泉，而且這座噴泉應當命名為〈速度〉，他建議的噴泉地點不受到支持，加上他不了解政治生態，導致這項建議不了了之。相較於巴塞爾，夫里堡市對現代藝術顯得保守而沉悶，早在1972年，巴塞爾美術館就舉辦了丁格力的首次大型展覽，而夫里堡市必須等到1982年才接受這個新的噴泉計畫，〈喬・希費噴泉〉終於在1982年6月30日揭幕。

史特拉汶斯基噴泉

　　位於巴黎市中心的龐畢度藝術中心於1977年7月31日開幕，無論是中心的文化目標或是它奇特的外觀造形，當時引發許多爭論，不少記者和預測者都認為龐畢度藝術中心註定會失敗，他們認為要達成藝術中心設立的各種目標與企圖是不可能的事情。中心被歸類是為了大眾服務，有些批評家斷言，在這種服務大眾的前提下而策劃的展覽，必然將會是藝術界的災難。另外也有人認為，此中心將現代文化官方化，因此而抹殺了現代文化。事實上，這座藝術中心背後是經過議會的激烈辯論才得以設立，目的是針對當代文化加以進行典藏、展覽等工作，並盡可能匯集各種不同傳統文化，試圖更好地了解造形藝術、科學、音樂和文學。

1976年2月巴塞爾嘉年華會，丁格力設計的服飾。（右頁圖）

丁格力與妮姬
史特拉汶斯基噴泉
草圖　複合媒材
1983

如今，龐畢度中心成為巴黎必訪的觀光景點之一，當時不合時宜的設立概念與建築，已成為重要文化資產吸引著無數人來訪。能夠在這座聞名世界的美術館廣場上，永久展示自己的創作，對藝術家在歷史的定位具有決定性的關鍵。

　　位於巴黎龐畢度中心廣場一側的〈史特拉汶斯基噴泉〉是相當為人熟悉的作品，這是丁格力與妮姬的共同之作。史特拉汶斯基廣場是個長方形空間，就在哥德式的聖梅里（Saint-Merri）教堂前方，該地點亦是法國當代音樂研究中心的所在地，負責人是聞名全球的指揮家皮耶·布雷茲（Pierre Boulez），就是他邀請丁格力為廣場設計噴泉作品，接著丁格力邀請妮姬一同構想和完成此作。不過，當計畫提出時，立刻延伸出許多問題。

　　首先是周圍的環境景觀，一邊是灰色石頭砌成的哥德式教

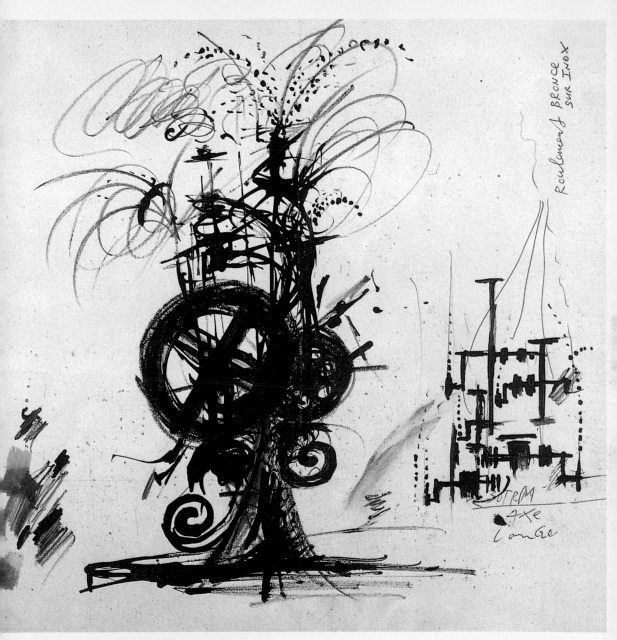

丁格力與妮姬　**史特拉汶斯基噴泉**　草圖　複合媒材　1983

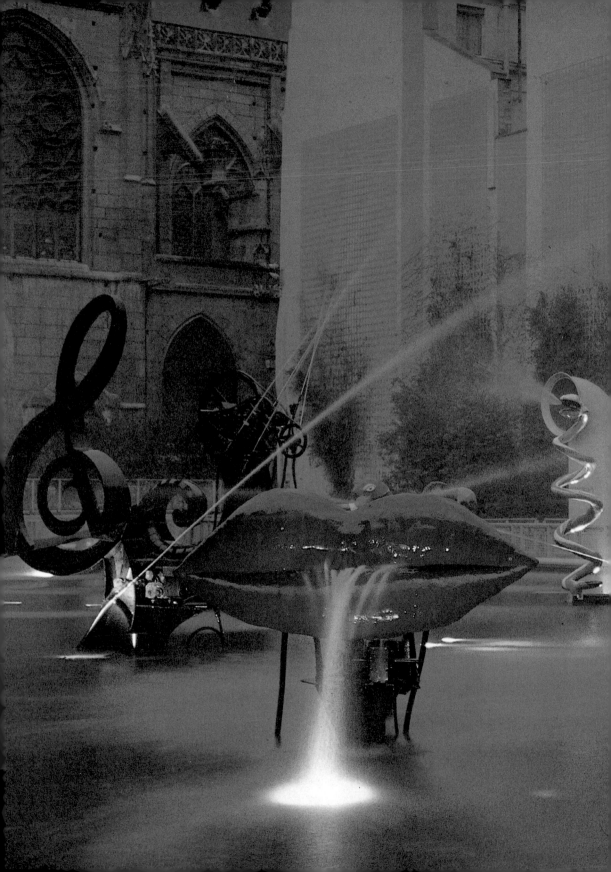

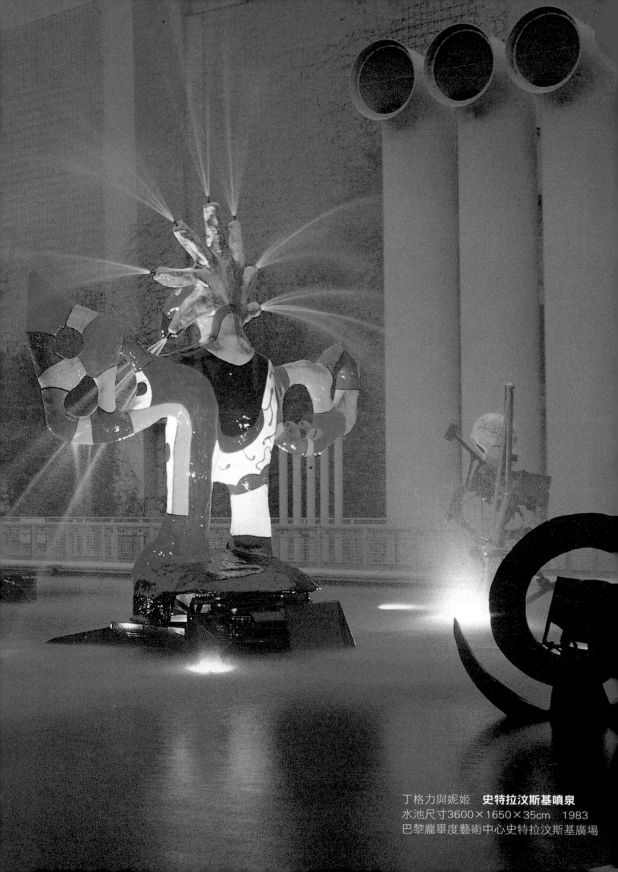

丁格力與妮姬　**史特拉汶斯基噴泉**
水池尺寸3600×1650×35cm　1983
巴黎龐畢度藝術中心史特拉汶斯基廣場

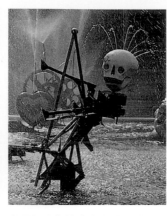

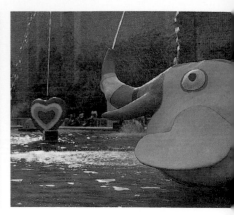

史特拉汶斯基噴泉之〈**小丑的帽子**〉　　史特拉汶斯基噴泉之〈**死神**〉　　史特拉汶斯基噴泉之〈**大象**〉

丁格力與妮姬　**史特拉汶斯基噴泉**　巴黎龐畢度藝術中心史特拉汶斯基廣場（左頁圖、右頁圖）

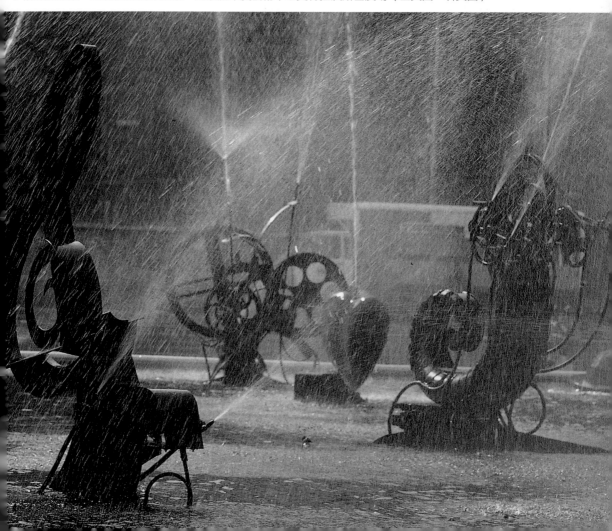

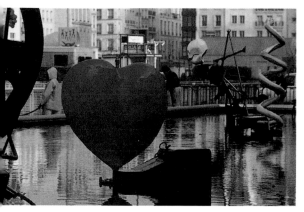

史特拉汶斯基噴泉之〈心〉

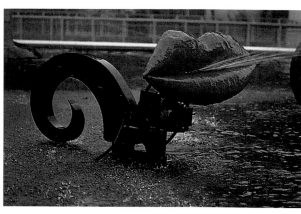

史特拉汶斯基噴泉之〈愛情〉

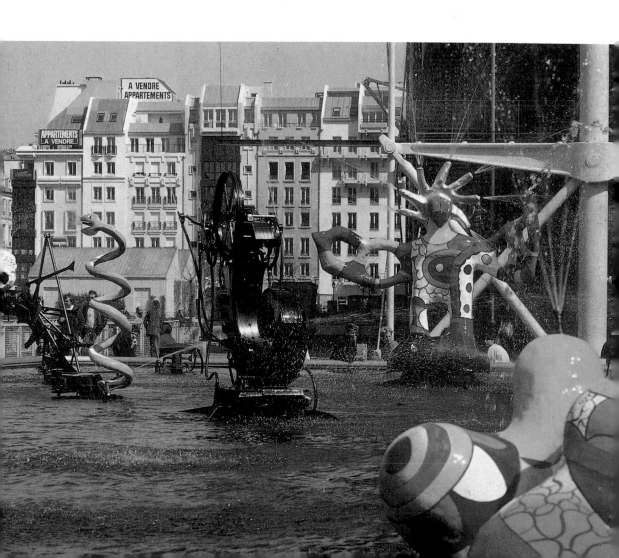

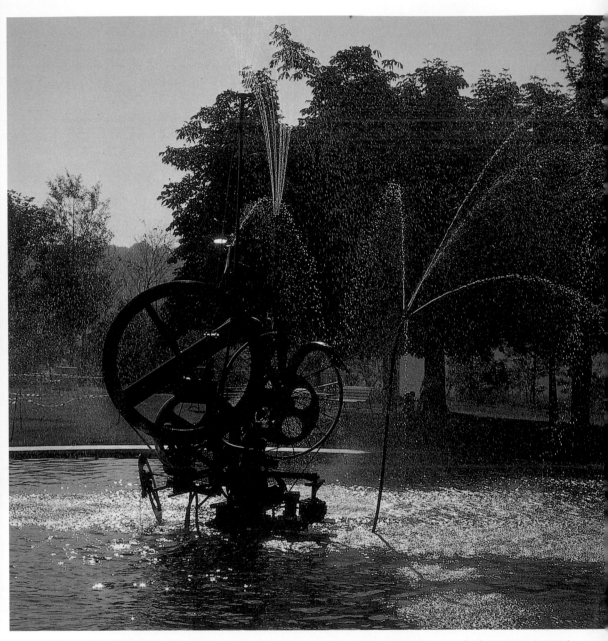

丁格力　**喬‧希費噴泉**　高440cm；水池直徑1600cm　1984　瑞士夫立堡（Fribourg）（左頁圖、右頁圖）

整件作品最困難之處是對於水的處理，尤其是水池的重量問題，經過多次的創作實踐，丁格力對於結合噴泉的機械裝置可說已經駕輕就熟，依照眼前的難題，首先必須解決的就是水池的整體重量，因為廣場的地面其實就是音樂研究中心的天花板，最後決定水池深度不超過29公分，並將底部塗成黑色來增加視覺假象。此外，雕塑作品本身亦不適合過重，似乎比較適合採用較輕的鋁材，但這並不是丁格力過往熟悉的材質，而且鋁材容易反射強烈光線，只好作罷，但解決方案則是將妮姬的作品輕量化，以聚酯纖維和玻璃纖維構成，這種媒材的優點是，即使作品體積龐大，重量並不會太沉重。

〈史特拉汶斯基噴泉〉在建造過程中，意外地沒有受到太大的阻力，工作人員們也都盡心盡力地投入其中，有些藝術家極為關心，甚至每天都去廣場上觀看作品進度。1982年3月16日，〈史特拉汶斯基噴泉〉在一種節慶的歡樂氣氛中落成，當時席哈克以巴黎市市長的身份出席落成典禮並致詞。該年夏季，巴黎市立現代美術館舉辦了一個以此作品為中心的特展，包括〈史特拉汶斯基噴泉〉的計劃書、草圖、模型、照片，以及兩位藝術家的其他作品，提供觀眾更了解這件作品的誕生過程與背景。

果果霍姆

創作不是一件孤獨之事，也並非絕然的無中生有，創作需要被激發而出。古典主義創作者有「主題」可以依循，超現實主義創作者可依循自動書寫技法、潛意識的探索等，任何偶然、巧合和際遇皆能成為創作的素材。對丁格力而言，物件的運轉、回收材料、幾何造形等，都是激發他創造力的外在元素，他必須先考量到這些媒材本身的物理特性，才能予以整合在一起，而且需要慎選元件，因為這些元件都關係到整體的啟動運轉。此外，與其他藝術家之間的相互合作，對丁格力亦常常造成另一種創造啟發，這些年下來，比如結合多位藝術家共同投入的〈獨眼巨人〉計劃，或是斯德哥爾摩現代美術館的〈她〉，另外還有多項偶發

1984年6月30日，〈喬·希費噴泉〉的揭幕儀式，瑞士夫立堡（Fribourg）。（右頁圖）